U0164646

戲劇大師

鍾景輝的戲劇藝術

之理論及教學篇

涂小蝶 編著

目錄

一起追尋戲劇的真善美

一九五〇年，我首次踏上中學的舞台。之後經歷了七十多年的戲劇生涯，無論在舞台、電影、電視和教學各方面，我都學到很多寶貴的知識。

回首我過去七十多年來的演藝生命，我經歷過發掘興趣、追尋夢想、受教於多位老師、探討前輩的精品、實習演出、不斷探討戲劇藝術的真善美、設法將自己的所學傳授給學生，幫助他們找出自己的優點和缺點，以及找到適合自己的方法繼續前進。

慶幸小蝶在這些年來花了很多腦汁和時間整理、撰寫和總結我很多的戲劇工作和經驗。二〇一〇年出版的《舞台篇》和二〇一二年出版的《電視篇》分別就我的舞台工作和電視工作作出很多討

論。這次出版的《理論及教學篇》再次得到香港藝術發展局的支持，感謝萬分。

希望是次討論的內涵能引起各位的興趣，一起追尋戲劇的真善美。

鍾景輝

二〇二一年三月十五日

走到「三部曲」的第三部

《戲劇大師鍾景輝的戲劇藝術》之《理論及教學篇》是《戲劇大師》「三部曲系列」的第三部。當年 King sir 與我一起計劃出版《戲劇大師》系列時，擬定了以他的三個不同的戲劇工作範疇為主題，分別出版三本書籍。

第一本《舞台篇》的主題是 King sir 的舞台藝術生命。他自一九五〇年踏上培正中學的台板，多年來分別以戲劇顧問、指導、劇團班主、導演、演員、翻譯、香港戲劇協會會長等等不同的身份為香港劇壇付出，貢獻有目共睹。《舞台篇》便是一本記載其舞台藝術故事、見聞、心得和紀錄的書籍。該書在二〇一〇年出版，剛好是 King sir 踏足台板六十年，也是我送給戲劇大師一份祝賀「鑽禧舞台誌慶」的禮物。

第二本《電視篇》的主題是 King sir 的電視生涯，記錄了他自一九六三年開始在麗的映聲現場演出話劇，一直至二〇一二年的電視經驗。King sir 在電視台中扮演的角色的數量和重要性絕對

不比他在劇壇的少或輕。除了大家都知道他是電視幕前演員之外，他在幕後更屢屢出任重要職位，如管理人員、製作人員、創作人員、培訓人員等。《電視篇》便是一本寫下這位開創無綫電視主要功臣之一的電視工作歷史的書籍。

King sir 推動香港戲劇發展不只限於舞台和電視上，他還肩負一項非常重要的任務，便是推廣香港的戲劇教育。他自一九六二年從耶魯大學獲頒戲劇系碩士學位返港後，便在當時的香港浸會書院教學，在翌年更為書院開設香港大專院校從未提供的演技和導演課程。換句話說，King sir 是首位有系統地在大專學府開設戲劇課程，培訓演員和導演的導師。

一九八三年，King sir 被邀請出任香港演藝學院戲劇學院的創院院長，當上香港首間培訓專業戲劇人才的大專戲劇學院的領導人。之後十八年，他在其崗位上培訓了無數戲劇工作者，為香港劇壇孕育數以百計的接班人。

King sir 除了在大專學府教授戲劇，亦曾分別在他於「無綫」和麗的電視兩間電視台任職管理層之時開辦藝員訓練班，培育專業電視演員。這些演員有的成為影視紅星，有的轉到幕後當監製和

導演，有的則已是電視台的資深前輩。數十年過去了，很多受教於 King sir 的訓練班畢業生至今仍然在演藝圈發熱發光。

這一切，都是由 King sir 從耶魯大學帶回他學到的戲劇知識、他對戲劇的熱情和他明白到傳承的重要開始。

本書的其中一個主題是 King sir 的戲劇教學，戲劇大師自己年少時又如何接受戲劇教育呢？我們就由 King sir 從培正中學到他在耶魯大學的戲劇學習過程開始談起。接著，我們細看 King sir 這位戲劇導師在浸會書院／學院、「無綫」和麗的電視，以及香港演藝學院的教學故事。這次「我眼中的 King sir」的「我」全是 King sir 的學生：浸會書院／學院的余比利先生、劉達志先生、羅冠蘭小姐和周志輝先生；「無綫」藝員訓練班的呂有慧小姐和盧宛茵小姐；麗的電視的柳影虹小姐，以及香港演藝學院戲劇學院的劉錫賢先生、謝君豪先生和陳國邦先生。從 King sir 這十位學生的回憶故事中，我們對 King sir 有更全面和立體的認識。

本書的另一個主題是 King sir 的戲劇理論。正如我在書中所說，我巴不得通過是次訪談向 King sir 請教有關戲劇藝術的一切。可惜的是，無論是時間和篇幅都不容許我做到。所以，我只能請

King sir 集中談他對某些戲劇範疇的看法，請閱〈戲劇大師理論訪談錄〉。

《理論及教學篇》能夠面世，我要感謝很多人士的幫忙。謝謝King sir 十位學生抽空接受訪問，他們的故事都很有趣和感人。謝謝施永恆先生的美術設計和與我並肩作戰，尤其是要忍受我不斷修改版面和文字的惱人行為。謝謝 Lisi Tang 小姐義務校對，很多錯漏都逃不過她的法眼，令我安心。謝謝滕喵喵小姐義務為我做了無數編務助理的工作，亦是校對員之一，我無言感激。謝謝提供照片和資料的機構和各位朋友。還有，謝謝香港藝術發展局的資助，令《理論及教學篇》可以誕生。我很感謝發展局的鄭慧詩小姐和呂珊珊小姐的協助、體諒和支持。

最後，我要謝謝本書的主角 King sir。謝謝他的信任和支持，再三將重責交到我手中。雖然「三部曲」已經全部出版，我希望日後仍然有很多機會向 King sir 學習，繼續當戲劇大師的小學生。

涂小蝶

二〇二一年四月八日

成為戲劇大師之前
走過的戲劇之路

King sir 是香港的戲劇拓荒者，亦是資深的戲劇導師。他自己又是怎樣學習戲劇呢？且由 King sir 在培正中學首次踏上台板開始談起。

培正中學 —— 培育戲劇種子的溫牀

King sir 在一九四七年踏進香港培正中學（「培正」）的校門，成為一間聲譽良好的中學的學生，開展了他在校園內學習戲劇和在舞台上實踐的序幕。

五〇年，即 King sir 唸中二那年，學校由關存英、梅修偉、陳翊湛和鄭煥時四位教師組成紅藍劇社。紅和藍是「培正」的校色，分別代表熱情和理智。劇社社員沒有級別之分，只要是對戲劇有興趣的學生便可以加入。King sir 當時不太懂得戲劇，但因自小愛看電影和戲劇，又喜歡模仿演員在舞台上演出，便加入了劇社。四位教師在廣州時早已是戲劇愛好者，亦參加了不少演出。在「培正」教學時，他們身兼劇社的戲劇導師，也是不同演出的導演，亦與學生社員一起演出。關存英和陳翊湛兩位是中文科教師，在劇社既是導演，也是演員。梅修偉是歷史科教師，在劇社常任導演。鄭煥時是勞作科教師，是劇社的佈景師。

King sir 表示他當時是甚麼也不懂得的，但當知道劇社即將演出法國莫里哀（Molière）的《刻薄成家》（又名《吝嗇鬼》，The Miser），便抱着一股對戲劇的熱情和初生之犢的膽子參加股選。結果，他獲得孤寒財主的兒子 Cléante 的角色。當時是由四位教師指導他們演出，導師叫他做甚麼他便做甚麼。縱使當時的 King sir 對戲劇只是一知半解，但他仍然很努力去做，並且開心得很。今天，他對演出此劇的情況的印象已經非常模糊，但令他仍然牢牢

記着的是導師們當時的指導，從而引起他對戲劇的無限興趣，燃起他心中的戲劇小火焰，直至現時仍未熄滅。原來《刻薄成家》不但是 King sir 首次踏上「培正」台板的演出，也是在未來的「戲劇大師」心中植下的那顆戲劇種子。

五一年，學校以愛爾蘭劇作家格雷戈里夫人（Lady Gregory）的《月亮上升》（*The Rising of the Moon*）一劇參加香港中學戲劇比賽，King sir 扮演民謠歌手，這是他首次參加由教育司署舉辦的校際戲劇比賽。他當時覺得能夠有機會再演戲，已經非常開心，所以告訴自己要盡力演好自己的角色。

五二年，King sir 度過了戲劇生活非常忙碌的一年。首先，「培正」以戲劇籌款，King sir 與導師們一起演出俄國果戈理（Gogol）的《巡按使》（*The Inspector General*）。導師們將劇本本來是俄國的背景改成中國民初時期，而 King sir 在之後二十多年多次搬演此劇時，亦一直沿用這個版本。陳翊湛和關存英兩名導師分別飾演男主角假巡按和縣長二角，King sir 則飾演郵政局長的角色。King sir 自言他從這個師生合演的舞台劇中獲得很多向老師們學習的機會，引發起他對戲劇的更大興趣。

接着，King sir 演出《女子公寓》。之後，他再次參加戲劇比賽，演出格雷戈里夫人的另一個作品《謠傳》（*Spreading the News*）。他在這年的最後一個戲是《人約黃昏》。一名中學生竟然在一年內演出四個舞台劇！年輕的 King sir 演戲產量之多，即使與今天非常蓬勃的舞台劇壇相比，仍是大部份職業舞台劇演員所望塵莫及。

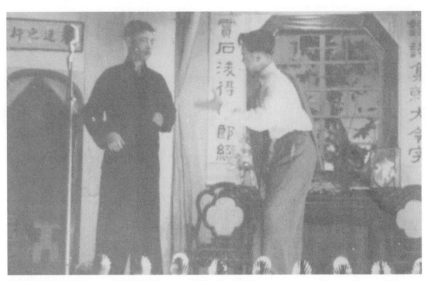

King sir（右）首次踏上「培正」的舞台，演出《刻薄成家》。(1950)

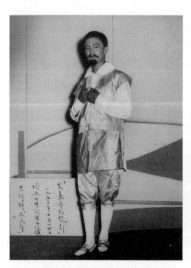

King sir憑在《史嘉本的詭計》中飾演史嘉本，首奪校際戲劇比賽的「個人優異獎」。(1953)

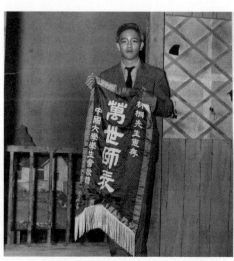

King sir拿着《萬世師表》的道具旗幟留影。林桐老師正是他在劇中飾演的角色。(1954)

五三年，「培正」以莫里哀的另一齣舞台劇《史嘉本的詭計》（*The Tricks of Scapin*）參賽。King sir 擔正戲軌，飾演史嘉本一角。這是他第三次參加校際戲劇比賽，亦是他首次嘗得獲獎的滋味，獲大會頒發「個人優異獎」。該屆的評判是譚國始、黃蕙芬、雷浩然和黃宗保四位戲劇前輩。他們不但將獎項頒到 King sir 手中和給予他很多指導，更加激發起他愛上戲劇工作之心。

同年，他演出了由其中一位導師編寫的原創劇《禮物》，這是他首次演出原創劇，從中又有一番領會。

五四年，King sir 演出中國劇《萬世師表》，是匡社高中生的畢業演出。故事講述由 King sir 飾演的教師林桐帶着一班學生在抗日時代逃難的遭遇。該劇非常感人，當攝影師為他們拍照時，也感動得流下淚來。

這一年，King sir 參加校際戲劇比賽的作品是愛爾蘭劇作家鄧薩尼勳爵（Lord Dunsany）的《丟落的禮帽》（*The Lost Silk Hat*），是一個喜劇。他飾演男主角叫喊者，再次奪得個人優異獎。

五五年，King sir 演出了由法國劇作家愛德蒙‧羅斯當（Edmond Rostand）編劇的《君子好逑》的另一齣名劇是《風流劍客》（*Cyrano de Bergerac*）。《君子好逑》是一個英雄美人的故事，King sir 飾演男主角 Tobi。長城影業公司的童星劉紹貽是 King sir 在「培正」的師弟，斯當的另一齣名劇是（*Les Romanesques*），即是六十年代在百老匯外圍上演的音樂劇 *The Fantasticks* 的原劇。羅

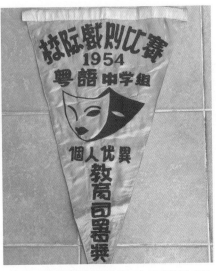

King sir憑《丟落的禮帽》一劇，再奪校際戲劇比賽的「個人優異獎」。(1954)

King sir仍然保存着他在五四年憑《丟落的禮帽》贏得的「個人優異獎」的旗幟。

King sir(中排右二)首次執導的《話柄》為他所屬的忠社奪得戲劇比賽冠軍。(1955)

五三年在電影《兒女經》中飾演石慧的二弟顏二毛，也參加《君子好逑》的演出。在排練此劇的過程中，King sir 覺得此劇甚富詩意，亦有比劍的場面，與其他舞台劇很不同。這令他意識到原來戲劇是可以有很多不同的演出風格，而導演或演員的任務便是要找出各劇的特點。戲劇藝術這些獨特之處令 King sir 更加着迷，覺得戲劇是一種可以窮畢生精力挖掘樂趣的藝術。演出此劇後，他對戲劇的熱愛程度又再升溫。

同年，King sir 所屬的忠社參加校內戲劇比賽，搬演翻譯獨幕劇《話柄》（*Something to Talk about*）。當了多次演員後，King sir 首次執導。他的導演處女作為忠社奪得冠軍寶座。他初試啼聲，已經獲得肯定，自然興奮不已。

不過，在高興之餘，King sir 也認真地考慮自己在高中畢業後，應該選擇甚麼學系進修。他當時的想法是自己只有十多歲，還有數十年的人生道路要走。那麼，他應該要唸甚麼學系才能令到自己將來的生活過得愉快呢？當他想到在五〇至五五年這六年期間「培正」給予他的戲劇教育和訓練，便毫不猶豫地給予自己一個肯定的答案：戲劇。

當被問到「培正」如何栽培他成為一名戲劇藝術工作者，King sir 回答說學校從來沒有舉辦任何實質的戲劇課程讓他從戲劇入門唸起。學校給予他們的戲劇訓練，是通過舉辦戲劇活動和演出，讓同學們參加，從中學習和實踐。例如四位戲劇導師在導戲時，King sir 從他們身上學懂如何「開台位」、到了「細排」時要注意甚麼細節等方法。若導師覺得他演得不夠好，便會立即指正，解釋為何他的演法不好和怎樣去演才是好。所以，他是一邊排戲，一邊從導師身上學習。

香港在五十年代時，很流行演出曹禺的《雷雨》、《日出》等劇。可是 King sir 卻在校內的戲劇演出認識很多外國劇作家和翻譯劇，還有不少獨幕劇，這些劇本和演出都令他對歐美的戲劇產生濃厚興趣。他知道自己的戲劇世界並不只限於中國或香港，而是更加廣闊的外國世界裏。

King sir 表示劇社除了引發他和其他社員對戲劇的興趣和幫助他們認識戲劇之外，更能通過演出籌款，使學校可以籌募款項擴建校舍和購買物資。劇社的另一個重要作用是代表學校參加校際戲劇比賽，為學校爭光。King sir 兩度奪得「個人優異獎」，無論是為己為校，都能贏得榮譽。

對於有些人擔心學生會因花時間排戲和演出而影響讀書成績，King sir 說他的情況剛好相反。他每次排戲時都會帶備書本到場。當沒有他的戲份時，他便在排練室旁溫習。因此，他反而有更多時間溫習功課。平時，他也會多做運動，保持身體健康。無論是跑步、跳遠、推鉛球等運動，他都既喜愛亦有優異表現。

King sir 坦言當時四位教師組織劇社，並沒有要為香港培養戲劇人才的長遠考慮，而是希望能為學生安排一項有趣和有意義的課餘活動，讓他們從中認識戲劇這項表演藝術而已。當然，他們更加不會預測得到他們為學生們安排的課餘活動竟會在日後為香港培養一位「戲劇大師」出來。

由於 King sir 唸中學時已經流露出他的演戲天份，當時著名粵語片導演秦劍兩度邀請他參

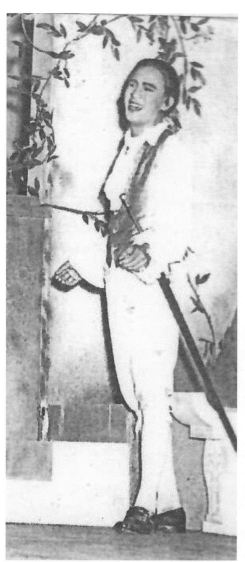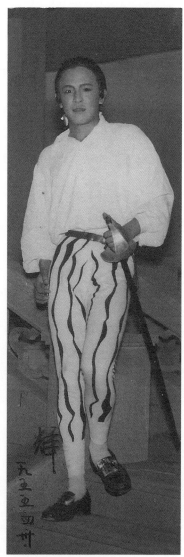

《君子好逑》的一場比劍，令King sir開始意識到戲劇原來是有很多不同演出風格的。(1955)

中學時期卸下校服的King sir。(1954)

加他的電影演出。King sir 的父親思想非常開通，任由兒子自行決定是否應邀演出。雖然四位戲劇導師都知道King sir 對戲劇既有天份，又有熱誠；可是，他們均一致不贊成他們的高足接受秦導演的邀請。他們的理由是因為King sir 的年紀尚幼，應該先好好讀書，在唸大學時打好知識基礎和鍛鍊修養，畢業後才參加電影工作。King sir 聽從老師們的話，婉拒了在十多歲便當電影明星的機會，並且積極為自己到大學進修戲劇的夢想鋪路。

雖然King sir 很希望在未來的數十載中在戲劇藝術的路上耕耘和發揮，可是，當時香港是完全沒有戲劇教育的課程，所以他只有寄望有朝一日可以出國深造，唸他心愛的戲劇課程。

（本文所有照片由King sir 提供）

020

King sir（前排左三）的中學校園生活。(1955)

King sir在中學時是一名文武兼備，動靜皆宜的學生，在體壇上的表現非常出色。此圖是他代表其所屬的忠社參加體育比賽。(1955)

King sir唸高中三時留影。(1954)

崇基書院 —— 為出國做好準備

King sir 於一九五五年在「培正」畢業。大半個世紀前的香港並沒有任何戲劇學院或專業的戲劇課程，要修讀戲劇的唯一出路是到外國去。剛高中畢業的 King sir 雖然只有十八歲，卻很清楚知道自己追求的夢想——到美國進修他喜愛的科目——戲劇。可是，由於「培正」是中文學校，King sir 始終對自己的英文語言水準欠缺信心。為了令自己達成到美國留學的戲劇夢，他覺得必須先提高自己的英文水準。於是，他考進崇基書院（「崇基」）的英文系，好好磨練自己的英文。

King sir 這種捨易取難的抉擇並不容易。對很多人來說，都會選擇一條較容易走的路。尤其是對年輕的中學生來說，知道自己某個科目欠佳，往往都會避開該項科目，挑選自己較易掌握的學科。可是，King sir 為了圓自己到美國深造的戲劇夢，毅然報讀自己認為不夠信心的英文系，最終能夠提升自己的英語能力，懷着自信到彼邦當大學生。他的這個奮鬥經歷其實是一個勵志的故事。它告訴我們如要達到理想，首先必須勇於接受挑戰，克服困難，提升自己，才能獲得成功。

在「崇基」攻讀的時候，King sir 經常參加崇基劇社。這時候，他遇上了他的其中一位終生好朋友和演戲對手慧茵（本名伍宛鈺）。他與慧茵在崇基劇社認識，一起演戲。他們更

自六三年開始常在香港業餘話劇社的舞台劇和電視劇中演對手戲，是一對舞台和電視好拍檔。

在崇基劇社的時候，King sir 曾導演和演出的劇目有《幽會》（一九五五年）；導演、翻譯和演出的則有《危險的角落》（*Dangerous Corner*）（一九五六年）和《藕斷絲連》（一九五七年）。

King sir 為《危險的角落》當導演和翻譯，原來是有一個故事的。九五六年，劇社準備參加書院的第二屆戲劇展覽，可是當時是劇本荒的年代，要尋得一個好劇本來演出是一件頗艱難的事情，社員都為沒有劇本可演而煩惱。King sir 卻忽然記起了一件事情——他在「培正」升讀中六的暑假，想到要利用自己的假期好好磨練英文，便將英國劇作家普利斯特里（J. B. Priestly）的劇本《危險的角落》翻譯成中文版本。他當時畢竟只是一名中學生，所以必須藉着字典的幫忙才能把整個劇本翻譯。沒想到這個只是被它用來當作暑期作業的劇本竟然在數年後大派用場，幫了崇基劇社一把。

社員有了這個劇本在手，自然興奮不已，並請 King sir 擔任導演一職。同時，他亦飾演男主角羅拔·加勃蘭（Robert Caplan）一角。

《危險的角落》假窩打老道的青年會演出。劇社在會內的露天部份搭起棚架成一臨時舞台，觀眾便坐在球場上的觀眾席觀看。香港舞蹈家伍宇烈的父親陸阡（原名伍伯基）是「崇基」工商管理系的學生，也是該劇的演員，他後來常常在無綫電視（「無綫」）當客串演員。

順帶一提，六六年，香港業餘話劇社在麗的映聲中文台演出《危險的角落》的電視劇版，也是用上 King sir 的翻譯版本。該劇由 King Sir、陳有后、黃蕙芬、慧茵、殷巧兒、馮淬汎（後來在電視台工作時改名馮淬帆）和朱承彩等多位演員合演。

由於《危險的角落》是一個成功的翻譯作品，而且由自己親自引進香港的舞台，使 King sir 開始對翻譯劇本的工作大感興趣。之後數十年，King sir 不時為不同的英文劇本擔任翻譯一職，令他在戲劇工作上又多了一個崗位大顯身手。尤其是在六七十年代，King sir 是香港業餘話劇社的主要社員之一。劇社經常在麗的映聲中文台即場演出電視劇，其中多個外國獨幕劇的翻譯工作都落在 King sir 身上。

原來 King sir 這位翻譯劇本能手的才能竟然是無師自通的。換句話說，他所受的戲劇教育有部份是靠他自修得來的。他這個經驗亦告訴我們兩件事情：第一，只要你肯花時間和心機練習和鑽研，你一定可以做得好。第二，機會是留給有準備的人。若非 King sir 之前利用課餘的時間將劇本翻譯，他在崇基劇社時又哪會有機會將自己翻譯的作品搬上舞台，並且擔任導演和男主角？這都是因為他是一個有準備的人。

當年的「崇基」仍未成為今天香港中文大學的一部份，亦不是認可的大學，不能頒發學位給其畢業生。King sir 為了取得學位，在「崇基」英文系唸了兩年半後，便到美國繼續學業。

（本文所有照片由 King sir 提供）

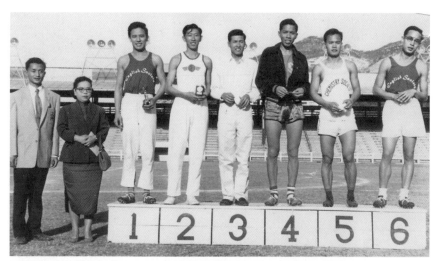

King sir（左三）在「崇基」讀書時，允文允武。他除了成績驕人之外，亦是運動場上的明星。（1957）

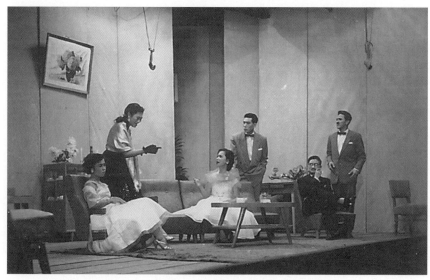

King sir（最右）在崇基劇社演出的《危險的角落》中身兼導演、翻譯和男主角三職。（1956）

美國 OBU 和耶魯大學——
戲劇大師就是這樣培訓出來的

King sir 在「崇基」唸了兩年半後，在一九五八年遠赴美國奧克拉荷馬浸會大學 (Oklahoma Baptist University，簡稱 OBU)，成為該校三年級學生，主修演講和戲劇 (Speech and Drama)。該校的辦學理念以教導學生通識教育為主，所有學系教授的都是基本入門的學問，算不上甚麼專業訓練。King sir 在三年級的下學期意識到即使再在此校多讀一年，完成學士學位課程，他從中學習到的戲劇知識和製作始終只是皮毛，並不能滿足他對戲劇藝術的追求。於是，對戲劇抱着無比熱誠的 King sir 決定在畢業後繼續進修專業的碩士課程。

上世紀中葉，美國最著名的戲劇學系分別是北方康涅狄格州的耶魯大學 (「耶魯」Yale University) 和南方德薩斯州的貝勒大學 (「貝勒」Baler University)。King sir 遂於他在 OBU 的第四年上學期慕名郵寄申請信給這兩間大學。由於他在 OBU 的第四學年仍未結束，他只有由該校發出的第三年下學期和第四年上學期的成績表，以及「崇基」的兩年成績表。不過，由於他向來是高材生，所以「培正」的校長和老師、「崇基」的英文系教授、OBU 的教授都為他撰寫推薦書。可是，「貝勒」卻回信說要待他呈交四年大學的所有成績表才作考慮。幸好 King sir 在 OBU 成績優異，名字位列兩項嘉許名單──Dean's Honour Roll 和

King sir攝於OBU大學禮堂前。（1958）

King sir攝於OBU大學內。（1958）

King sir攝於「耶魯」大學劇院門前。（1960）

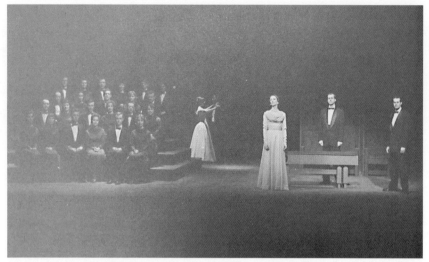

King sir（後排右一）在「耶魯」唸書時，曾參加詩劇*John Brown's Body*的演出。（1960）

King sir攝於「耶魯」大學合作社前。（1960 ）

President's Honour Roll,「耶魯」收到他的申請信後，立即錄取他入讀戲劇學院碩士課程一年級。因此，他在 OBU 唸了三個學期和一個暑假課程後，便到「耶魯」修讀碩士課程了。

「耶魯」的戲劇碩士課程與其他大學不同：一般大學通常是一至兩年畢業，但「耶魯」的專業課程則是三年制的。雖然 King sir 明知需要多花一至兩年的時間，但想着自己仍然年輕，可以負擔得起花上更多的時間追求夢想。他認為在高級學府學習能幫助自己大大增進戲劇知識，況且能夠入讀「耶魯」實在是他夢寐以求的事情。所以，當他獲悉自己被這所青藤大學錄取時，心情自是興奮莫名。

King sir 說他在「耶魯」第一年的學校生活非常辛苦。他唸學士課程時，學的都是很簡單的基本知識。可是，他在「耶魯」修讀的是專業學位，除了演技和有關的科目之外，再沒有其他學系的通識科目。換句話說，他所修讀的每一科都是集中在學習表演技藝之上。那年的功課特別嚴謹，他修讀的其中一科需要學生閱讀大量劇本，他大約每星期閱讀三個長篇劇本，由希臘悲劇到全世界當代最著名的劇本他都全部閱過。教授為了確定學生真的曾花時間認真地閱讀他指定的劇本，竟然給學生一個測驗：他在試卷上列出他從不同劇本抽取出來的台詞，學生需要回答那些台詞是出自哪個角色和角色唸該句台詞時的場景。可想而知，單是用在閱讀劇本之上，King sir 已經花了很多時間。不過，這種苦學卻能令 King sir 在求學時期早已熟悉絕大多數的經典劇本，對於他日後的戲劇事業發展有很大的幫助。

課程除了包括主修的表演科目之外，亦為學生提供不少製作訓練，例如燈光、佈景和道具，

以及服裝設計科目。學院將一個學期的十八個星期分為三個階段，即每六個星期為一個階段。學生在上午上課，下午則在三個階段分別被派到服裝部、燈光部及佈景和道具設計部實習。King sir 從這些實習中不但親身接觸到真實的後台工作和熟習環境，從中了解到後台製作人員面對的困難和解決問題的方法，亦學懂如何與劇場人溝通。

莎士比亞的劇本對於歐美的學生來說自然毫不陌生；可是 King sir 從未接觸過莎翁的作品，加上母語並非英語，英文程度自然較美國同學們遜色，所以他必須花上很多時間閱讀和理解莎劇。這些挑戰令他覺得自己在很多方面都需要改進，所以他的第一年「耶魯」生活過得很是辛苦。不過，King sir 絕不抱怨，反而覺得吃苦是應該的，因為他相信求學是要趁早打好基礎，要好好地了解前人累積下來的知識和經驗，才能幫助自己日後的發展。

King sir 經過第一年的嚴格訓練後，戲劇知識進步不少。到了第二年，功課相對輕鬆多了。第三年，他除了上課之外，主要是撰寫其研究京劇臉譜的論文。

「耶魯」的要求非常嚴謹。第一年要獲七十五分才可以升班；第二年要八十分；第三年更要八十五分才可以畢業。即使分數達到要求水平，也不是一定可以畢業的，因為還要看教授們給予的評語。如果教授在你的評核表上寫着：「你將來不會是好演員或好老師」，那麼學校便不會在暑假時發信邀請你在九月開學時回來繼續唸書。因此，三年以來，King sir 都付出非常大的努力唸書，希望能夠順利畢業。

King sir 在「耶魯」留學三年，從表演系學到的戲劇知識很豐富，包括世界戲劇史、演技、

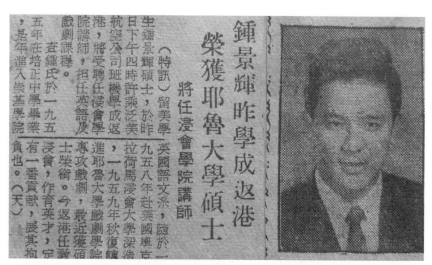

鍾景輝昨學成返港
榮獲耶魯大學碩士
將任浸會學院講師

（特訊）留美學生鍾景輝碩士，於昨日下午四時許乘泛美航空公司班機飛返港，一九五九年秋復鍾進耶魯大學戲劇學院，最近獲鍾院講師，擔任英語及戲劇課程。

查鍾氏於一九五五年在培正中學畢業後，是年進入崇基學院。

生鍾景輝碩士，英國語文系，隨於一九五八年赴美國奧克拉荷馬浸會大學深進耶魯大學戲劇學院，將受聘任浸會學院專攻戲劇，今返港任戲劇碩士榮銜。有育英才，展其抱負也。（天）

上圖和下右圖：King sir從「耶魯」獲戲劇碩士返港，對香港來說是一件罕聞，所以中文報章如《華僑日報》、英文報章如《南華早報》報道他學成歸來的消息。(1962)

King sir當年便是在這座「耶魯」戲劇學院內修讀戲劇碩士課程。

South China Morning Post, HK
62.7.27

Back To Teach Speech And Drama

Mr King-fai Chung, who took his BA degree in speech and dramatics at Oklahoma Baptist University in 1959 and completed his Master of Fine Art degree at Yale University this year, has returned to Hongkong to join the Department of

Mr Chung King-fai

Foreign Languages and Literature at the Hongkong Baptist College.

A former student of Pui Ching Middle School and Chung Chi College, Mr Chung did professional acting in New York and other cities during his three years of graduate study. In Hongkong he will teach speech and drama and help with dramatic productions at the Hongkong Baptist College.

導演、形體、舞台、燈光和服裝設計。他甚至學習現代舞三年，而且跳得很開心，這可以解釋得到為何演藝圈中很多人都說 King sir 是「舞林高手」。

King sir 在「耶魯」期間曾經演過品特（Harold Pinter）的 *The Room*、由他的同學編劇的 *Man Better Man*、改編自小說的 *He who must Die*、Clifford Odets 的 *The Flowering Peach* 和詩劇 *John Brown's Body*，其中 *John Brown's Body* 更在暑假期間移師到 Off Broadway 演出四個星期。

雖然 King sir 參加了這些實習演出，他始終覺得自己在當地的發展比同學少，因為他的膚色、臉孔和口音都令他不能完全融入西方戲劇界之中。他知道對美國人來說，他是一名母語並非英語的外國人，他的演出機會一定比本地人少。事實上，他赴美前早有心理準備。正如他所言，倘若他在香港導演《雷雨》，他也不會選擇一名外籍女子飾演四鳳一角。所以他不覺得這是種族歧視，又或者是自己的損失。內心強大的 King sir 不會因此而被擊倒，況且他等待的機會並不是在美國，而是在香港。他很清楚地知道赴美唸戲劇的目標：他只是到美國努力吸收戲劇知識，學習怎樣訓練專業演員和追求以前在港學習不到的專業知識，為自己他日在港發展劇劇事業和成為一名專業演員打好基礎。因此，King sir 從來沒有打算在畢業後留在異鄉投身戲劇界，因為他希望將自己所學到的戲劇知識帶回香港，貢獻給香港劇壇。（本文所有照片和剪報由 King sir 提供）

032

紐約大學——進修電視廣播課程

一九六五年，二十八歲的 King sir 已在香港浸會書院（「浸會」）教學三年，開始對電視行業產生興趣。雖然他的至愛是戲劇，但卻明白到現實的問題，知道話劇於六十年代在香港的發展是很艱難的。相反，電視這個屬於普羅大眾的傳播媒體只是在萌芽的階段。香港當時只有麗的映聲有線電視，而且還是處於黑白的年代。因此，King sir 覺得香港在不久之後便會有無線的電視廣播出現，電視行業因而在香港變得很有潛力。

由於 King sir 對電視行業在香港的發展充滿信心，在「浸會」教學期間申請「世界大學獎學金」（World University Scholarship）進修。他的願望成真，獲得獎學金。他向「浸會」申請停薪留職一年，前往美國紐約大學（New York University）進修電視課程。

那一年，他在該所大學的研究院選修了四個科目：電視、廣播、電影和舞台，都是他喜愛的科目。這個課程只有十個月的上課時間，King sir 覺得他所學到的都只是基礎的學問，並非高深的攝錄技巧。他開玩笑地說他在這個不足一年的課程中得到最大的收穫是學懂了按控制板（control panel）和「叫 shot」（即給予錄影廠的三名攝影師取鏡指令），令他後來加入「無綫」當高級編導時可以立即在控制室內親自操作。

課餘時，King sir 盡量抽時間多看舞台劇，吸收更多戲劇知識。他大概每兩個星期看五齣百老匯的舞台劇，十個月下來就觀看了超過一百齣大大小小的表演。他非常留心觀賞這些表演，希望日後可以將它們帶給香港觀眾。

當時紐約電視台播映的節目都很多元化，其中與戲劇有關的包括處境喜劇、一星期一次的單元劇和星期一至五的連續劇。最令 King sir 印象深刻的是第十三台，因為那是一個經常播映舞台劇的頻道。這些美國的電視劇都是培養他於將來成為一位香港電視劇製作人的補充劑。完成十個月的課程後，King sir 便回港繼續他在「浸會」的教學了。（本文所有照片和剪報由 King sir 提供）

註：此文摘自《戲劇大師鍾景輝的戲劇藝術之電視篇》的《在紐約學習電視廣播的生活》，第 22 至 23 頁，分別由本書作者和出版社撰文和出版，2012 年出版。

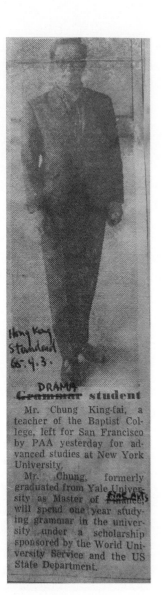

Hong Kong
Standard
65.4.3.

DRAMA
Grammar student

Mr. Chung King-fai, a teacher of the Baptist College, left for San Francisco by PAA yesterday for advanced studies at New York University.

Mr. Chung, formerly graduated from Yale University as Master of Finance, will spend one year studying grammar in the university under a scholarship sponsored by the World University Service and the US State Department.

鐘景輝昨午飛美
悠戲劇特別課程

鐘景輝君曾畢業於美國耶魯大學戲劇系，且獲得戲劇文學碩士，返港後被邀請任教於香港浸會書院，在教期內曾獲得全校學生之欽佩，及學校當局之重視，課餘，鐘君致力於指導學生的舞台演出，最近在大會堂公開演出之「浪子回頭」，即為鐘君以美國名作家米高加素之原作譯為中文後極成功地搬上了舞台，而且獲得了廣大觀衆及戲劇界人士的好評。

鐘君近又獲得獎學金，故已於昨日下午乘機前往紐約大學作為期一年之久之戲劇特別課程之進修。

何紹璇、鐘景輝兩位教授
赴美考察及深造歸來

商管系主任何紹璇教授，利用暑假時間作爲期兩月之考察。帶同聯邦準備銀行餽贈的美國最新金融學材料及其他實貴的參考資料，以作今秋授課之用。

英國文學及戲劇學教授鐘景輝先生去秋再度前往紐約大學深造一年，在此期間專修有關電視廣播之編導課程，鐘教授已於六月路經歐洲漫遊歸來，並準備在本年底領導劇社同學排演兩幕風格簇新的獨幕劇云。

鐘景輝赴美
攻讀戲劇學

浸會書院鐘景輝君獲得獎學金，昨往紐約大學作爲期一年之戲劇特別課程進修。鐘景輝君畢業於美國耶魯大學戲劇系且獲得戲劇文學碩士，最近在大會堂公開演出之「浪子回頭」即爲鐘君以國名作家米高加素之原作譯爲中文演出。

星島日報
65.9.3

King sir赴美修讀電視廣播課程，香港的中英文報紙均有報道。(1965)

春風化雨

四十載

King sir 在過去半個世紀曾在不同的學院和機構教授戲劇，為香港劇壇和演藝圈培育了數以百計的人才。本章記載他在香港浸會書院／學院、無綫電視和麗的電視，以及香港演藝學院戲劇學院的戲劇教學工作和體驗。

從香港浸會書院到香港浸會學院——
開辦全港首個大專戲劇課程

一九六○年，當 King sir 在「耶魯」唸戲劇碩士課程第二年時，當時仍是名為香港浸會書院（「浸會」）的大專學府副校長 Dr. Maurice J. Anderson 寫信到美國給他，問他有沒有興趣在畢業後返港到其書院教學。King sir 坦言他當時也不知道自己拿着一張戲劇碩士課程的畢業證書回港可以找到甚麼類型的工作，所以他很高興獲得邀請，並連忙回信給 Dr. Anderson，表示對教學工作很有興趣。

對於 Dr. Anderson 寫信到美國邀請自己返港後到「浸會」教學，King sir 猜想可能是「浸會」的林子豐校長推介。原來林校長曾是「培正」的校長，早已認識 King sir。之後，他才出任「浸會」的首任校長（一九五六至一九七一年）一職。

六二年，King sir 在「耶魯」唸畢三年課程返港後，便到「浸會」書院履新。開始時，他教授文憑課程一年班的英文科，所以 King sir 的教鞭生涯其實始於教授英文。

大約過了一年，King sir 希望為書院開設戲劇課程，便與他的上司葉惠康教授商量。King sir 提出這個建議是因為香港從來沒有學府開辦這類課程，所以他希望可以讓香港學生認識戲劇。他的初步構思是先開演技和導演科，再開演講科。葉教授聽到 King sir 的構思

King sir（第五排右一）與「浸會」校長林子豐（前排左四）、副校長Dr. Maurice J Anderson（前排左三）和其他教員合照。（1963）

King sir（前排左七）和浸會劇社早期社員合照。（1964）

後，非常贊成和支持。不久，學校便開設了與演藝有關的科目，戲劇科、導演科和演講科。這些科目全部都是選修科目，不屬於任何學系，可以讓各個學系的學生自由選擇。另外，King sir 亦繼續教授英文系的英國文學。他總會以莎士比亞的劇本為課文，從中向學生灌輸戲劇知識，如戲劇結構、情節、人物性格等。

King sir 為書院首次開設的戲劇學科立即吸引了很多學生報讀，每科都有數十名學生，上課時很是熱鬧。另外，書院本來已經有浸會劇社，很多社員亦慕名而來旁聽。這些演技和導演科目為他們提供戲劇的基本知識，令他們對戲劇藝術有更大的興趣。

由於書院從來沒有辦過任何相類的學科，King sir 在籌備和編訂課程時，一切都是從零開始，並不容易。King sir 在編排教程之上，主要是參考自己在「耶魯」學到的知識，再轉化成適合這班從未接觸過戲劇的香港學生的教材。在初級課程中，他向學生講解基本的戲劇理論、演技和導演的知識，例如表演技術、演員道德。由於那年代原創劇劇本不足，所以他用來教學的劇本都是外國經典劇本。

King sir 常常給予學生在課堂上實習演出的機會，例如分組排戲，然後各組分別在同學前演出，之後大家一起討論。他亦會給學生功課，所以學生們都要在課餘後排練。他特別重視學生踏台板的訓練，因為如果他們希望成為演員的話，便需要累積踏台板的經驗。例如他讓毛俊輝、余比利、劉達志、黃韻薇（又名黃柯柯）、張之珏、李志昂等在香港業餘話劇社的舞台劇和電視劇演出。七〇年，King sir 安排浸會劇社在他監製的「無綫」戲劇節

目《電視劇場》中演出話劇《奔》。《奔》在該屆的大專戲劇比賽中奪得最佳戲劇、最佳劇本、最佳導演和最佳女演員四個大獎。

在這些教學歲月中，King sir 教育了很多後來參加演藝工作的學生。當他在「無綫」工作的初期，電視台只有很少演員，尤其是年輕的一輩。於是，King sir 便從他的戲劇科學生中挑選一些熱愛戲劇和對演藝工作有興趣的參演電視台的製作，例如劉達志、黃韻薇、張之珏、李志昂、滕康寧等。他們均曾在 King sir 監製的不同電視劇演出，包括《夢斷情天》（六八年）、《等待》（七〇年）、《小城風光》（七〇年）、《三個演員和他們的戲》（七〇年）、《陋巷》（七〇年）、《清宮怨》（七〇年）、《佳期近》（七一年）等，其中滕康寧更在「無綫」首齣處境喜劇《太平山下》中擔演男主角李學威。由於《太平山下》在「無綫」開台當日播映，所以該劇是「無綫」的首齣電視劇，滕康寧因而是「無綫」的首位劇集男主角。至於在 King sir 芸芸的「浸會」戲劇科學生中，曾經或至今仍活躍於香港劇壇的包括毛俊輝、林尚武、羅冠蘭、周志輝、張之珏、呂志剛等，而演藝界的則有黃汝燊、冼杞然、李康華（李居明本名）、余立綱等。

六七年，King sir 加入「無綫」，不再在「浸會」全職教學，其全職職位由陳有后替代。不過，King sir 仍然逢星期六下午以兼職導師的身份教授演技與導科。八五年，「演藝」成立，King sir 任職戲劇學院院長，便完全停止他在「浸會」的教職。他的兼職戲劇導師工作先後由陳有后和何偉龍接任。

King sir 表示他很享受自己在「浸會」的四年全職和十四年兼職的教學生涯，因為他除了

滕康寧(左四)是「無綫」首個處境喜劇《太平山下》的男主角,與(左起)梅欣、李司棋和黃文慧合演。(1967,李司棋提供照片)

林尚武步下舞台前是香港舞台劇的明星級演員,常在King sir導演的舞台劇擔演男主角。圖為他在《茶館》中飾演王利發。(1984,林尚武提供照片)

教導年輕人戲劇知識外,還可以在教學時看到他們的優點和弱點。他通過戲劇幫助下一代發揮他們的強項,增強自信。例如他的學生都在大專戲劇比賽展現他們的長處,無論是演戲、寫劇本,甚至是與人溝通、待人處世等,都進步不少,這是King sir在「浸會」教學多年最感告慰的事情。

直至現時,不少King sir的戲劇科學生和劇社社員仍然與他保持聯絡,例如由「浸會」校友組成的尚志會的會長徐國榆是King sir八十歲大壽晚宴的籌委會委員之一。即使King sir教導他們戲劇已是數十年前的事情,而他們在其所屬的業界亦各擅勝場;然而,在這班早期的學生心目中,King sir依然受到他們的無比敬重。(本文所有照片由King sir提供)

042

為「浸會」導演和演出的劇目

除了教導戲劇劇程外，King sir 亦是浸會劇社的顧問，多次為劇社導演話劇。他在美國學習戲劇，深受美國戲劇影響。所以，他為劇社排演的話劇有很多都是美國劇本，包括《淘金夢》、《小城風光》、《動物園故事》、《快樂旅程》和《橋頭遠眺》。他亦排演了法國的《三個演員和他們的戲》和俄國的《巡按使》。

《淘金夢》 Death of A Salesman 一九六四年

《淘金夢》即是《推銷員之死》，是美國著名劇作家亞瑟．米勒（Arthur Miller）的名作。

是次演出是「浸會」為興建九龍塘新校舍而籌款，在香港大會堂上演。此劇是 King sir 回港之後第一個介紹給香港舞台劇觀眾的美國翻譯劇，由黃富傑飾演 Willy Roman、李碧湘飾演 Willy 妻子 Linda、余比利和王文超分飾二人的兩名兒子 Biff 和 Happy。

演員方面，除了校友李碧湘和一名高年班的同學之外，其他的都是一年級學生，並且全都是選修戲劇科的同學。由於演員對戲劇的認識甚淺，對美國的文化和生活背景亦毫不了解，所以 King sir 導演此劇時頗為費心。選角之時，曾經有戲劇界前輩向 King sir 提出一個疑問：「在百老匯演 Willy 的演員李谷（Lee J Cobb）較胖，但黃富傑的身型頗瘦，會否不適合飾演該個角色呢？」King sir 的回應是：「誰規定 Willy 一定是肥胖，而不可以是瘦的呢？」

這個劇演出成功，令浸會劇社的知名度大增，開啟了劇社日後茁壯成長的契機。

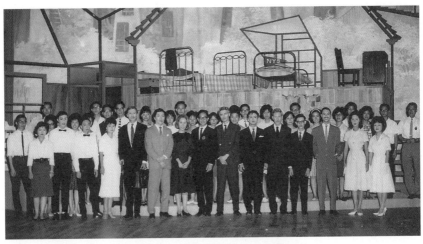

King sir（前排左八）與《淘金夢》台前幕後人員合照。（1964，King sir提供照片）

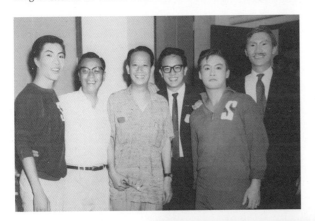

余比利（左五）在《淘金夢》
中與（左一）王文超分飾
長子Biff和次子Happy，
鄧國泰（左六）飾演Uncle
Ben。King sir（左四）為該
劇導演，香港業餘話劇社兩
位創社委員雷浩然（左二）
和陳有后（左三）前來支持。
（1964，余比利提供照片）

《淘金夢》的〈安靈祭〉劇照。
（左起）王文超飾Happy、余比
利飾Biff、李碧湘飾Linda、陸
頌明飾白納德和鄧崇文飾查理。
（1964，King sir提供照片）

《小城風光》*Our Town* 一九六五年

自一九六五年首次導演至今，普列茲文學獎得獎作品《小城風光》仍然是 King sir 的心頭好，他曾多次說過此劇應該每五年上演一次。編劇是美國劇作家曹爾頓‧懷爾德（Thornton Wilder）。他用上了京劇的簡樸、寫意的表現手法，每場戲均不設像真的佈景，而只是用了兩桌兩椅和一個木框作為全景。另外，劇本沒有任何道具的指示，演員只是靠動作表達他們正在進行的事宜。

書院為了籌募獎學金和助學金，在美國新聞處的推薦下，由劇社排演《小城風光》，於五月六日至八日在香港大會堂音樂廳演出。當中有一件很特別的事情，就是劇社獲得美國新聞處情商美國國務院特派美國電視台劇作家洛德‧薛霖（Rod Serling）來港擔任演出顧問。薛霖自五九年起一直是美國收視率甚高的電視劇《迷離世界》（*The Twilight Zone*）的編劇和監製，其作品更曾連續五年獲得美國的最佳電視劇獎和多項獎項。對於一班仍未出茅盧的戲劇學生，可以在 King sir 的安排下，被在國際電視界上享響的創作人親臨指導達一星期，怎會不是一件叫他們興奮莫名的事情？

除了演出顧問之外，一班技術顧問位位都是劇壇赫赫有名的前輩。由於 King sir 是香港業餘話劇社的台柱，所以他邀得劇社的雷浩然、譚國始、黃蕙芬、陳有后、黃澤綿、王啟初、黃宗保、鄭子敦、陳淦旋、袁報華、張清、阮黎明等成員擔任技術顧問。同時，King sir

0
4
6

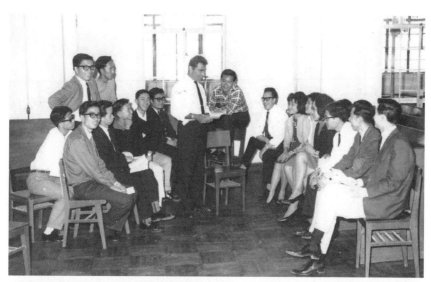

美國電視台劇作家薛霖（中立者）來港當演出顧問，與導演King sir（薛霖左二）、飾演舞台監督的余比利（薛霖左一）、飾演喬治的毛俊輝（薛霖後二）和一眾演員討論劇情。

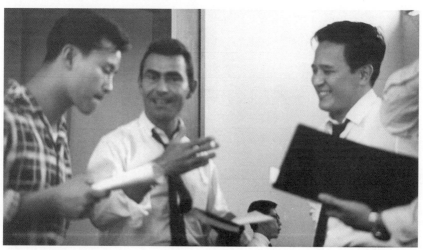

（左起）余比利、薛霖和King sir。

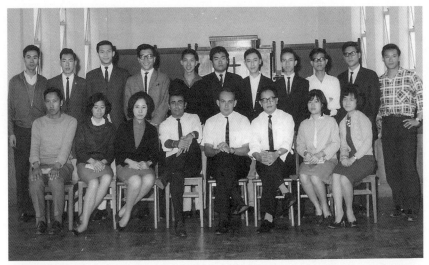

《小城風光》部份參與者，包括（前排左起）黃大山飾吉醫生、章寶瑤飾魏太太、李碧湘飾吉太太、薛霖、美國領事館香港駐港領事館代表、King sir、周冰玲飾愛美麗、鄭漫芝飾蘇太太、（後排）鄧崇文（左二）、黃汝燊（左五）、毛俊輝（左七）和余比利（左十一）。

《小城風光》演出後全體大合照。

的戲劇啟蒙老師關存英和鄭煥時、著名劇作家熊式一、《清宮怨》編劇姚克和其妻子吳雯，以及電影明星黃錦娟亦是技術顧問。這班顧問全是當時香港劇壇最有名氣的明星，劇社的學生可以有機會受教於眾位前輩，實在是他們學習戲劇的一個難忘歷程。

《小城風光》的戲劇風格同樣令學生們難忘。對於當年連對現實主義的舞台劇也未有太大認識的學生來說，這種劇場主義的表演方法自然給予學生和觀眾一種非常新鮮的體驗。

King sir 表示他導演的 《小城風光》盡量保留原著風格，因為可以使他的學生演員能夠通過排演而深切瞭解劇本和美國小城居民的生活習慣。所以，他邀請了書院的美籍教授貝露絲任服裝設計，令到這個沒有佈景設計的舞台的畫面恍似二十世紀初美國小鎮的田園生活風情畫。

《小城風光》的其中兩名演員後來在香港演藝圈闖出名堂。一位是飾演男主角喬治的毛俊輝，另一位則是飾演史賽門的黃汝燊，即是兒童節目《跳飛機》主持人 Sunny 哥哥。至於飾演舞台監督的余比利也是 King sir 的高足，亦是《淘金夢》的男主角之一。不過，他未畢業便已赴美國留學和定居，沒有留港發展。（本文所有照片和場刊由 King sir 提供）

BAPTIST COLLEGE DRAMATICS CLUB
Presents
A PULITZER PRIZE PLAY

OUR TOWN

Written By
THORNTON WILDER
MAY 6-7-8 1965
CITY HALL CONCERT HALL
Directed By KING-FAI CHUNG, M.F.A. (YALE)
Costume Designed By ROSE M. PAYNE
PROCEEDS FOR BAPTIST COLLEGE
SCHOLARSHIP FUND

香港浸會學院劇社演出
普列茲文學獎金舞台名劇
作者 懷爾德

小城風光

導　　演　鍾景輝
服裝設計　貝露絲
演出日期　五月六、七，八日下午八時
演出地點　香港大會堂音樂廳
全部票款撥作本院獎助學金

(左起)King sir與分別飾演魏博的鄧崇文、愛美麗的周冰玲和喬治的毛俊輝合照。

《小城風光》場刊。

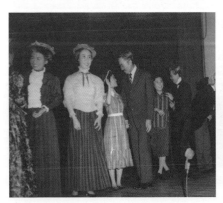

左圖和右圖：喬治和愛美麗的婚禮的兩幀劇照。

上圖和下圖：愛美麗的喪禮的兩幀劇照。

《動物園故事》和《快樂旅程》 *The Zoo Story* 和 *The Happy Journey to Trenton and Camden* 一九六六年

《快樂旅程》和《動物園故事》是在六六年十一月十一日和十二日舉行的「獨幕劇晚會」的兩個演出。這兩個在同一個晚上和同一個舞台上先後演出的短劇是 King sir 通過浸會劇社作出的新嘗試。他選擇導演這兩個短劇是因為一來，他想繼續介紹美國的戲劇給香港觀眾；二來，這兩個短劇都有一個共通性，就是它們都是佈景簡單，沒有道具，很適合小劇場演出。

這是 King sir 首次在香港嘗試小劇場的演出，演出地點是學院頂樓平時用作上課和舉行早會的禮堂。King sir 的舞台設計是三面觀眾圍繞着中間以木箱搭起的臨時舞台，約有百多個座位。這是香港劇壇一項創新之舉，因為香港首次出現三面觀眾的舞台設計正是始於這兩個演出。

《快樂旅程》亦是出自《小城風光》的劇作家懷爾德的手筆，所以也是一個沒有佈景和道具的演出，舞台上只是放着數張椅子。五名演員飾演一家人，他們坐在椅子上面，便當作是由新澤西州紐域駕駛汽車去坎頓的汽車車廂。此劇如《小城風光》一樣，毛俊輝和黃汝燊亦參演，分別飾演小兒子阿瑟和分飾多個角色的舞台監督。

至於《動物園故事》則是愛德華·奧比（Edward Albee）的荒誕劇。此劇的佈景和演員數

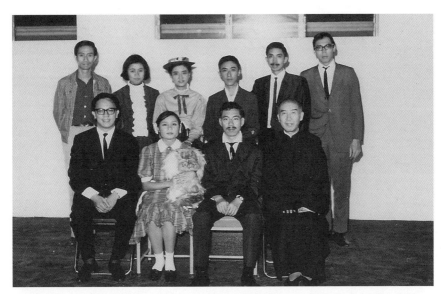

《快樂旅程》和《動物園故事》演後照：（後排左起）袁報華、章寶瑤、鍾力拉、毛俊輝、黃汝燊、馮淬汎、（前排左起）King sir、潘茵、鄧崇文和劇作家姚克。（1966，袁報華提供照片）

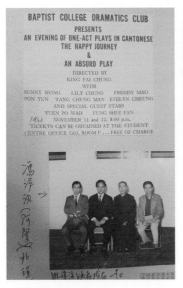

演出當晚觀眾席的情況。（1966，King sir提供照片）

《快樂旅程》和《動物園故事》的剪報。（1966，袁報華提供剪報）

目同樣簡單，只需要一張公園椅子和兩名演員。因此，由《快樂旅程》的舞台轉換成《動物園故事》的舞台亦非常簡便。分別飾演《動物園故事》的 Peter 和 Jerry 的兩名演員並非學生，而是當時非常著名的香港業餘話劇社社員袁報華和馮淬汎。尤其是前者，當時已是舞台明星；後者後來亦成為電視和電影的資深演員。

King sir 為劇社導演《動物園故事》，更為香港劇壇創下新里程——荒誕劇首次在香港上演。他希望把奧比和他的作品介紹給香港觀眾，但是由於荒誕劇在那個年代完全不為香港觀眾所認識，所以他需要找一個合適的機會。他覺得「獨幕劇晚會」的目標觀眾是知識份子和年輕人，較容易抱着開放的態度接受新事物。所以，他挑選劇社作為試金石。今天，當我們談到 King sir 對香港劇壇的貢獻時，其中一項便是他開啟香港荒誕劇之始，令我們接觸到另一種劇場形式。

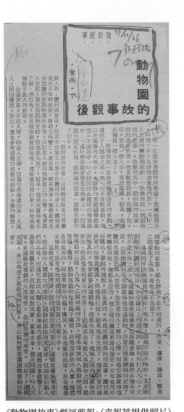

《動物園故事》劇評剪報。（袁報華提供照片）

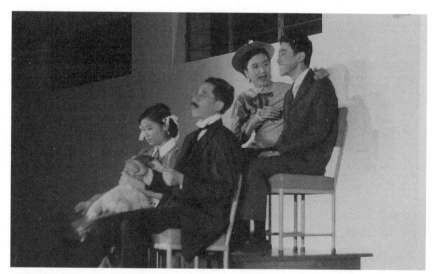

《快樂旅程》劇照。(1966，King sir提供照片)

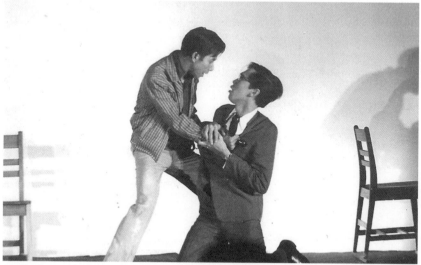

《動物園故事》全劇只有兩個角色Peter和Jerry，分別由香港業餘話劇社社員袁報華(左)和馮淬汎(右)飾演。
(1966，King sir提供照片)

《橋頭遠眺》 A View from the Bridge 一九六七年

這是 King sir 介紹給「浸會」第二個米勒的作品，亦是該校的籌款節目，在香港大會堂上演。原來《橋頭遠眺》並不是 King sir 本來挑選的籌款劇。他本來選擇了懷爾德的《佳期近》(The Matchmaker)。他為了爭取時間，一邊與學生排戲，一邊向《佳期近》申請演出版權。可是，由於當時荷里活正準備開拍改編自舞台劇《佳期近》的電影 Hello! Dolly，其電影監製竟然同時把舞台劇版本的版權一併購買。對於《佳期近》的成員來說，真是一個噩耗，因為他們已經排練了數個星期，連海報也印好，嘉賓邀請函亦已經發出。當他們收到這個壞消息時，距離首演之日只有十八天的時間，他們怎能在十八天內重新排演一個新劇目呢？

幸而 King sir 記起他在紐約時曾經翻譯《橋頭遠眺》，便立即將它拿來應急。King sir 形容《橋頭遠眺》是他們的救生圈，因為除了劇本是現成之外，劇中人物恰巧地都可以沿用《佳期近》的一班演員飾演，省去重新遴選的工夫。由於時間太過緊迫，King sir 唯有親自擔演男主角 Eddie Carbone 一角。由於他是導演，所以在「開位」的時候有人代替他的位置。到了開始「細排」時，他才返到演員的崗位，感受角色的情感。其他演員全是學生，包括滕康寧、李志昂、鄧崇文、鍾力拉、田士娟等。學生首次與老師演出，感到特別興奮。雖然只有短短十八天的排練時間，《橋頭遠眺》如期上演，亦來得及登報聲明更改戲碼和修改場刊。雖然演出效果也許未夠精細，但是 King sir 與一班同學齊心協力共創奇蹟，令他感到很高興。

（本文所有照片和剪報由 King sir 提供）

《橋頭遠眺》部份演員留影：(後排左起)鄧崇文、張國鉅、李志昂、鍾力拉、周伯明、King sir和滕康寧(前排左二)。

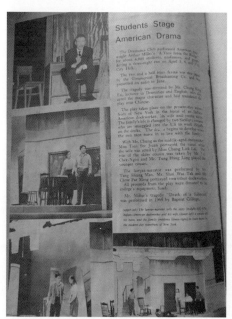

《橋頭遠眺》的報章報道。

King sir 在《橋頭遠眺》的劇照。

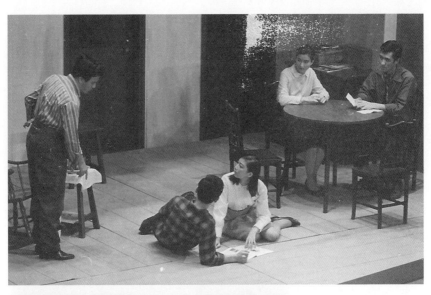

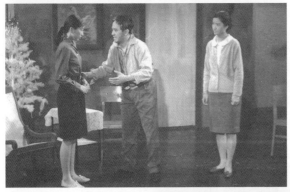

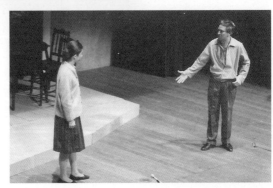

《橋頭遠眺》三幀劇照。

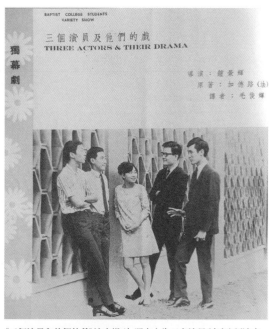

《三個演員和他們的戲》 *Three Actors and their Drama* 一九六八年

這是由比利時劇作家加德路 (Michel De Ghelderode) 編寫的短劇，描述一個破落小劇團的劇作家和三名演員作最後掙扎的故事。「浸會」的版本由 King sir 導演，毛俊輝（兼任翻譯）、黃韻薇、劉達志、滕康寧和李志昂演出。（本文場刊由劉達志提供）

《三個演員和他們的戲》演出場刊。照中人為五名演員（左起）劉達志、毛俊輝、黃韻薇、滕康寧和李志昂。

《三個演員和他們的戲》演出場刊的照片。

《巡按使》 *The Inspector General* 一九七一年

King sir 與俄國劇作家果戈里（Maxim Gorki）的《巡按使》十分有緣，原因是他認為它是一個諷刺政府貪污舞弊的優秀喜劇，值得一再上演。若果將舞台和電視版本加起來，他曾最少五次演出或導演這個名劇。

他為「浸會」導演的版本是他與《巡按使》第四次結緣，在七一年五月三十一日至六月二日假香港大會堂音樂廳演出，即今天的大學會堂。在校園內興建一個會堂，以作學校舉行各種典禮的場地的意念是由首任校長林子豐博士在六十年代末時提出。

《巡按使》是一個很大型的製作，台前幕後雲集了學院當時的戲劇人才，亦有向外邀請著名演員參加演出，包括由電視藝員梁天和梁舜燕分飾縣知事和縣知事夫人。在七十年代後成為電視圈著名「金牌司儀」的何守信當時是「浸會」的體育科教員，後來在 King sir 推薦下加入「無綫」任摔角節目旁述員，他飾演勸學所長。

至於學生演員則包括畢業後曾任電視編導和電影導演的余立綱、冼杞然和張之珏。他們當時分別是書院中文系二年級學生、生物系一年級學生和傳理系二年級學生，在劇中分別飾演郵政局長、紳士陳波和何卜。畢業後曾經在「無綫」早期的幕前演出的李志昂和黃韻薇

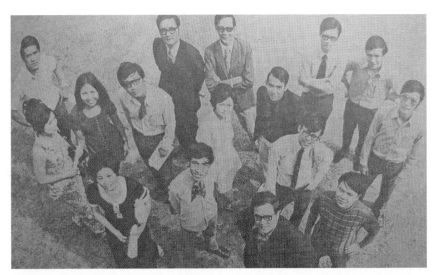

《巡按使》全體演員大合照。（1971，King sir提供照片）

King sir（左一）在綵排時指導演員演戲。（1971，King sir
提供照片）

《巡按使》場刊封面。（1971，梁舜燕提供場刊）

巡
按
使

香港浸會學院舊建大禮堂公演

（左起）梁舜燕、張之珏和King sir分別飾演知事夫人、
何卜和假巡按。（1971，梁舜燕提供照片）

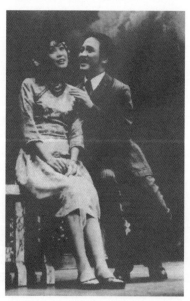

King sir（右）和黃韻薇（左）在《巡按使》分飾男
女主角。（1971，King sir提供照片）

當時分別是傳理系二年級學生和社會系應屆畢業生，他們在劇中分別飾演醫院院長和小姐。以傳理系校友身份為母校演出的蕭作利當時任職《工商晚報》編輯，現為都市新聞多媒體主席，他在劇中飾演警長。當時為史地系二年級學生的倫文標現為旅遊達人和兒童文學作家，在劇中飾演聽差。至於擔演男主角假巡按一角的演員不是別人，正是 King sir 自己，他身兼導演和男主角兩職。

可惜的是，在《巡按使》籌備期間，林博士倏然逝世。King sir 和劇組眾人更加努力演出，以表達他們對校長的悼念。後來，校方為表揚林博士的貢獻，在大專禮堂之上加建林子豐博士紀念大樓。

《小城風光》 *Our Town* 一九七五年

一九六五年五月，King sir 為劇社排演了《小城風光》。十年後，King sir 為「浸會」籌建藝術系，於四月二十一日和二十二日再次將《小城風光》搬上香港大會堂音樂廳的舞台。這時候的浸會書院已經改名浸會學院。是次演出的最大亮點相信是星光熠熠的演員陣容。

十年前的版本的演員都是學生，這次的演員卻有多位戲劇前輩，亦有舞台上的明星參演，包括 King sir 粉墨登場，飾演舞台監督；分飾魏博文先生和魏太太的陳有后和黃蕙芬、吉博斯醫生和吉太太的梁天和梁舜燕都是香港業餘話劇社的前輩；分別飾演喬治和愛美麗的是「浸會」校友張之玨和電視藝員汪明荃。「心水清」的讀者應該立即記起這個班底（除了梁舜燕）便是由 King sir 為「無綫」監製，在同年三月底播映的電視劇《清宮殘夢》的演員。該劇播出時，宣傳活動排山倒海，收視率奇高，是全港觀眾茶餘飯後最熱門的話題。在《小城風光》上演前的一個星期，《清宮殘夢》剛好大結局。可以想像，以《清宮殘夢》的班底來演出《小城風光》，自然大受觀眾歡迎，向隅者眾。

多名參加是次演出的台前幕後工作的學生有多位在畢業後投身演藝界，包括飾演何威·紐薩姆的盧維昌參加麗的電視舉辦的第三屆「亞洲歌唱比賽」獲得冠軍，被封為「亞洲歌王」；飾演瓦利·魏博的李康華正是現時推動粵劇的李居明；分別飾演山姆·克拉格和詩班一員的胡啟榮和湯正川均曾任電台 DJ；任音響的林尚武是舞台明星；飾演抬棺和兼任服裝的

King sir與《小城風光》的主要演員合照：（前排左起）汪明荃、黃蕙芬、King sir、梁舜燕、（後排左起）張之珏和陳有后。（1975，King sir提供照片）

香港浸會學院爲籌建藝術系劇場演出
普列茲文學獎金舞台名劇

小城風光

演出日期：
一九七五年四月廿日下午三時
四月廿一日下午八時
四月廿二日下午八時

演出地點：
大會堂音樂廳

《小城風光》場刊封面。（1975，慧茵提供場刊）

麥振江曾擔任香港電台節目《警訊》的主持人和編導⋯⋯可見這個舞台劇在不少年輕人心中撒下了戲劇種子。

King sir安排戲劇前輩與劇社學生同台演出，不但提高學生對舞台劇的興趣，更加讓他們有最直接的機會觀摩前輩的演技和向他們學習、請教，相信是當年有份參與的所有學生的一段難忘經驗。

無綫電視藝員訓練班——明星搖籃

King sir 在一九六七年加入「無綫電視」（「無綫」），任職高級編導。數月後，他擢升為節目部經理。七一年，他向「無綫」提出建議，開辦藝員訓練班，最主要的原因是電視台當時非常缺乏演員。

「無綫」開台短短四年，King sir 製作了大量高水準的戲劇節目，令到電視觀眾非常喜歡觀看劇集。可是，「無綫」開台的日子尚短，並沒有足夠演員演戲。因此，King sir 每次開拍劇集，往往需要邀請香港業餘話劇社的前輩和劇友友情演出。雖然這班戲劇愛好者都是好戲之人，亦非常熱愛演戲；可是，他們大多是教師，以教學工作為主，日間要全職上課。King sir 縱使得到他們幫忙演出，也要花上很多精力遷就和編排各人的時間表，令他感到頗為吃力。

還有，無論是話劇社的演員或是為興趣到電視台拍劇的電影明星，大多是較為成熟的一群，而電視劇則經常需要很多年輕的臉孔。很多時候，編導們只得選用年長的演員飾演年輕角色。King sir 認為長遠來說，電視台必須培養自己的演員方為上策。

因此，King sir 向公司提出開辦藝員訓練班的建議，並迅即獲批。他找來戲劇前輩陳有后

邵氏兄弟公司和電視廣播公司（無線電視）聯合主辦的「電影電視演員訓練中心」第一屆畢業禮已於上（七）月二十七日下午七時三十分在無線電視隆重舉行。

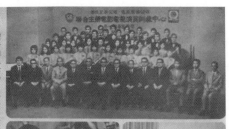

畢業禮儀式由無線電視總經理余經緯、邵氏公司總裁邵逸夫主持。兩公司高級人員鍾景輝、朱旭華、何掌邦、榮士偉、梁淑怡、梁偉民、程剛、方逸華、袁秋楓、陳文輝及電影組員許冠文、胡章劍……等均有參加。

四十四位畢業學員和家長與各嘉賓等二百多人，齊集一堂，甚爲熱鬧。

陳有后致開會詞

訓練中心主任陳有后致開會詞指出：這四十四位畢業學員是從一千二百多位投考的青年男女之中精選出來，經過四十九個星期，六百六十六小時的訓練，對戲劇、電影、中西舞蹈、歌唱、節目主持、新聞報導等各科目，都有很好的基礎；經過考試，記爲滿意，才有今日的成績。

電影電視演員訓練中心第一屆學員畢業

第一期藝訓班畢業典禮的報道。（1972，King sir提供剪報）

邵氏兄弟公司
電視廣播公司 聯合主辦

電影
電視 演員訓練中心招生

宗旨：本公司等為培植電影電視藝術專門人材，訓練有志電影電視藝術工作之男女青年，特聯合舉辦電影電視訓練中心，訓練品學兼優之影視界新秀，以為本公司等服務。

名額：男女學員六十名。

資格：凡中學程度（最低限度中三或F.3），中英文通順，領有香港身份証，年齡在十六歲至二十五歲之青年男女，體格健全，無不良嗜好，對戲劇、中西舞蹈、歌唱等有相當認識而確有志趣者，均可報名投考。

報名：由一九七二年六月十六日至七月二日（星期例假照常辦公）每日上午九時至下午五時，親到九龍廣播道電視廣播公司報名，交報名費五元（錄取與否概不退還）。領取或函索報名表格及章程可向①九龍清水灣二二〇地段邵氏兄弟公司電影電視演員訓練中心。②九龍尖沙嘴漢口道何鴻卿大廈415室邵氏發行部。③香港百德新街翡翠戲院。④九龍廣播道電視廣播公司電影電視演員訓練中心。函索必須附回郵信封，貼足郵票。

手續：報名者須親自攜帶二吋半身、四吋全身照片各一張，撰寫報名表格，繳驗身份証及在學或服務証件。

訓練：訓練為期一年，分為四個階段，（每一階段上課十一星期）每一階段考試一次，經甄審合格後，始能接受次一階段訓練，不合格者將被淘汰。上課時間每星期一至星期五，晚上六時四十分至八時四十分，星期六下午二時至五時三十分。

課程：Ⓐ戲劇（戲劇原理，戲劇概論，演技論，排練實習。）

Ⓑ電影知識（一般電影知識，電影表演實習，中外電影史畧。）

Ⓒ電視知識（一般電視知識，新聞報告，節目主持及司儀工作及方法。）

Ⓓ舞蹈（中國舞，西洋舞，現代舞。）

Ⓔ音樂（聲樂，樂理，歌唱。）

Ⓕ武術（拳術，劍擊，各項器械技藝。）

Ⓖ化裝學（各類造型化裝及方法。）

Ⓗ儀態學（日常生活及動的、靜的儀態訓練。）

訓練地點：九龍廣播道電視廣播公司，及清水灣道邵氏兄弟公司影城內。

交通：如在邵氏影城上課，本訓練中心備有專車接送。

實習：學員經第二階段考試，成績優良者，得由本訓練中心派往參加電影或電視方面作實習演出，每次當的奉酬金，以資鼓勵。

費用：在訓練期內，每月繳交雜費二十元。

畢業：訓練一年期滿後，舉行畢業考試，成績合格者，則頒發畢業証書。其中成績優異者，得推薦為邵氏兄弟公司或電視廣播公司基本演員。

保証：凡經錄取之學員，須覓殷實人仕保証其有良好品德，忠誠勤奮，並能完成一年之學業。倘有中途退學，該保証人須負責賠償本訓練中心合理之損失。

監督：鍾景輝、朱旭華
訓練中心主任：陳有后

招考第二期藝訓班學員的廣告。（1972，King sir提供剪報）

當訓練班主任，與他一起研究課程和管理訓練班。訓練班課程包括戲劇、電影知識、電視知識、舞蹈、音樂、武術、化妝和儀態等八大類，有由 King Sir 教授的「戲劇概論及演技」、陳有后的「戲劇排練及實習」、孫家雯的「電影知識和演技」、葉惠康的「音樂知識」、毛妹的「現代舞蹈」、程復琴的「中國舞蹈」、染野的「技擊」，以及後來由其他導師教授的演藝課程，如胡章釗的「司儀和節目主持」、陳文輝的「化裝學」、吳景麗的「基本舞蹈訓練」、鍾浩的「中國古典舞蹈」、秦燕的「時代曲」、梁仕偉的「配音」、馮鳳諤的「編劇」等課程。這批導師都是當時在其界別的翹楚，若非是「無綫」的學員，根本沒有機會可以同時成為眾位首屈一指的導師的學生。

King sir 編排這些訓練是為了鍛鍊演員的身體機能和官能感覺，所以他們每天要練習呼吸、舞蹈、技擊、發聲、唱歌和默劇。同時，他亦教導學員研究創造劇中人物個性的程序，令演技能夠與內在和外形合而為一。

King sir 指出訓練電視演員的其中一項重點，是要教導他們演出電視劇與演出電影或舞台劇的分別。例如他教導學員在不同的角度演戲時，都要適應面對鏡頭，因為拍攝電視劇時是沒有現場觀眾觀看，但卻有三部攝錄機在錄映廠內推來推去。演員演舞台劇時，要盡量將自己的聲量傳達到觀眾席最後的一行，但演電視劇則有「無線咪」收音，所以二者的聲線運用很不同。King sir 認為學員若能適應此兩點，便已經可以應付得來了。其他如長鏡頭（long shot）和大特寫（close up）這些拍攝技巧，演員可以在攝錄期間領略得到。至於如創造角色等演戲技巧，則與電影或舞台劇的分別不大。

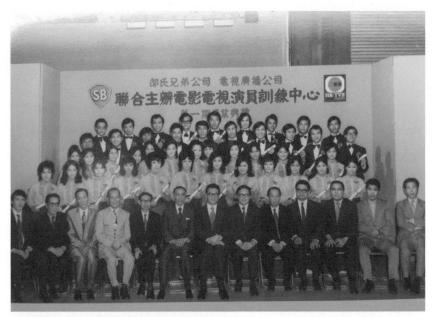

第一期藝訓班全體畢業照。(1972，呂有慧提供照片)

電視劇《巫山盟》的男女主角伍衛國(左)和呂有慧(右)都是King sir在「無綫」藝員訓練班的學生，亦是第一對由「無綫」從藝訓班學員塑造出來的螢幕情侶。(1975和2019，呂有慧提供照片)

除了演技之外，King sir 十分注重演員的修養和道德。他一方面鼓勵演員不斷吸收精神文化食糧，如多閱讀、多看電影和外國的舞台劇，以充實個人的文學修養；另一方面，他安排一個名為「一周檢討」的課堂，教育學員遵守演員道德的重要性。數十年來，King sir 都堅持演員必須有良好的品德和操守，而他也是以此為挑選學員正式成為「無綫」演員的準則。若他發現有學員品德欠佳，即使表現突出，他也不會聘用。

當時「無綫」招收學員的入學年齡和學歷要求較低──只要是十五歲至二十五歲，有中學三年級程度便即可申請。第一期共有一千二百人報名，電視台只取錄一班學員。獲取成為首屆訓練班的學員都經過三輪選拔，由十多名評審評分，選出總分最高或最具潛質的五十人。訓練班是一年制，學員逢星期一至五晚上和星期六下午上課。三個科目分別為在「無綫」電視台上課的電視科目，邵氏影城的電影科目和在尖沙咀星光行的舞蹈科目。整個課程歷四十九個星期，共六百六十六小時。

當 King sir 籌辦訓練班時，很多人反對，因為他們憂慮若學員日後不在演藝界發展，電視台豈非枉費心機？另外，也有人擔心學員不跟「無綫」簽約，或者到其他演藝機構工作，電視台豈非為他人作嫁衣裳，浪費時間、金錢和心血，更加為競爭對手培育人才？這些聲音一直維持三年之久。然而，King sir 卻另有看法。他認為他的任務是訓練新人，只要自己盡心培育學員便已經足夠。即使他們有一天要離開「無綫」，也要看他們自己的路和機會。無論如何，他們始終是從「無綫」出身的演員。

King sir 說他挑選學員並非只看他們的外型是否漂亮，而是以其潛質和演藝天份為首要條

件。同時，他亦以他的角度觀察學生。King sir 認為人有很多種性格，各有特質。有些人是飾演老角、配角或丑角的材料，有些則可能是很有貴婦、大俠或富豪的感覺。所以 King sir 要看的是他們的潛質和表達能力，以及對演藝工作的看法。只要有特質，便是可造之材。不過，所有出色的演員都必須加上後天的訓練、努力和用心方能成才，否則也只會是浪費了自己的潛質。

King sir 坦言，若他要挑選飾演男女主角和一線角色的話，他當然會選用英俊和美麗，而且身型高䠷的演員。他舉周潤發為例子。周潤發面試時評審們都給予他不合格的分數。但是，King sir 覺得周潤發有一種很特別的氣質，足以吸引觀眾，而且他的外型有點像電影明星秦祥林，應該為觀眾所喜。King sir 相信若周潤發肯下一番苦功，日後定會大有發展。所以，他給周潤發一個機會，讓他報讀。King sir 再舉伍衛國為例。伍衛國在第三階段也是已被淘汰的。King sir 卻重新拿起他的檔案，經鄭重思量後給他一個機會。結果，周潤發和伍衛國兩名學員日後都成為了影視明星。

King sir 強調他訓練演員並不是看他們在畢業時的表現有多優秀，而是為他們提供一個得到戲劇鍛鍊、培育、增值和探索的旅程。因此，他要看的，是這班學員在未來數年通過遇上不同的人和事所帶來的歷練，再加上自己的努力鑽研而展現出來的成績。學員達到這個階段而有所成就，才是給予他這位老師最大的安慰。

修讀半年後，學員們便被安排實習，參加演出，吸收經驗，並且酌量獲得酬金。經過四次考試後，第一期只剩下四十四人畢業。有些學員退出是因為沒有興趣繼續下去，有些不願

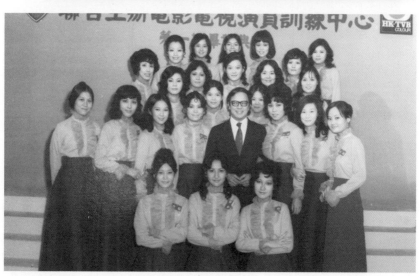

上圖和下圖：King sir分別與第一期藝訓班的男學員和女學員攝於畢業典禮。（1972，King sir提供照片）

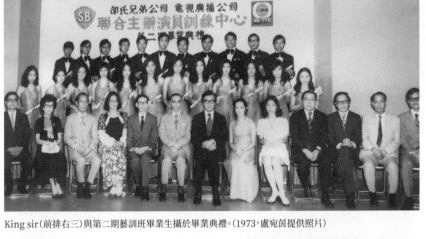

King sir（前排右三）與第二期藝訓班畢業生攝於畢業典禮。（1973，盧宛茵提供照片）

King sir在他以香港電視劇團的名義上演的《清宮怨》，除了邀請電視明星如李司棋（左四）客串之外，也讓「無綫」第一期和第二期的畢業生如（左起）盧宛茵、馮秀蓮、程可為和鄭婉琴等試踏台板。（1973，李司棋提供照片）

意花時間增值，有些則覺得自己不適合從事演藝事業。他明白到那一年學員都很辛苦，下班後還要趕到電視台上課，所以有些有心人甚至辭工來修讀。

畢業後，King sir 因應他們的外型、氣質、優點等條件安排他們正式參加演出，例如向各監製推薦起用他們。由於首兩屆的訓練班是與邵氏電影公司合辦，當中有些畢業生選擇到電影圈發展。

很多第一屆畢業的學員都成為電視的知名演員和幕後人員，例如：呂有慧、程可為、甘國亮、林德祿、招振強、梁立人、蘇杏璇、莊文清、陳喜蓮、陳嘉儀、高妙思、陳美琪、金興賢、關聰、黃允材、郭鋒、許紹雄、劉緯民、溫燦華等，都是當年電視圈的新力軍。他們當中有多人至今仍然在演藝圈工作，早已成為前輩級藝人或導演。

King sir 坦言「無綫」的訓練班最叫人注目之時，是第二期學員畢業後演出的《朱門怨》。《朱門怨》本是舞台劇劇本，由第一期畢業生甘國亮把它改寫為電視劇劇本。King sir 讚賞甘國亮把二少奶和三少奶兩個角色改寫得極好，再加上第二期畢業生盧宛茵和吳浣儀演得又放又大膽，令到這兩個角色大放異彩。這個由一班近乎毫無正式演戲經驗的年輕人擔戲的電視劇大受全港觀眾歡迎，收視率竟然打破長期高踞首位的《歡樂今宵》的紀錄，可算是一個意想不到的成功製作，也體現了訓練班的成功。

由於 King sir 在七六年轉到麗的電視工作，他在「無綫」只辦了四屆訓練班，但已經為「無

藝訓班第一期和第二期的畢業生（左起）：莊文清、高妙思、蘇杏璇、甘國亮、吳浣儀、陳嘉儀和溫燦華。（1973，King sir提供照片）

由第一期藝訓班畢業生（後排左起）莊文清、關聰、郭鋒和溫燦華分飾電視劇《一家之主》的戴家四兄妹，（前排左起）梁天和梁舜燕分飾戴經綸夫婦。（1972，梁天提供照片）

King sir（前排左三）與第三期藝訓班男學員攝於畢業典禮。（1974，King sir提供照片）

鄧英敏　吳孟達　林嶺東　甘婉霞　梁秋嫻

楊詩蒂　盧海鵬　周潤發　易倩兒　余家倫

潘艷菁　羅冠蘭　楊坤瓊　蕭鍵鏗　楊志恆

第三期藝訓班培育了多位電影、電視和舞台的演員和幕後製作人員。（1974，King sir提供剪報）

《朱門怨》由第一期和第二期藝訓班畢業生擔演多個重要角色，包括（左起）吳浣儀、蘇杏璇、盧宛茵和莊文清。（1974，King sir提供照片）

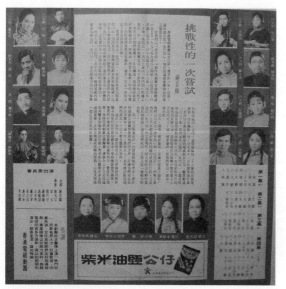

《朱門怨》電視劇版大受歡迎，King sir帶領劇組踏足舞台，演出舞台劇版本。圖為演出場刊。（1974，King sir提供場刊）

綫」和日後的影視圈培育了眾多人才。King sir 表示訓練班畢業只是一個開始而已，學員日後或加入幕前或幕後工作，或成為明星或大導演，便要視乎他們的運氣和付出的努力了。

現時影視界的大明星如周潤發、周星馳、梁朝偉、劉德華、劉嘉玲、劉青雲等，全部都是「無綫」藝員訓練班的學員，是由 King sir 為他們建起培育他們成為大明星的搖籃，為他們鋪設踏上燦爛閃爍星途的道路。

（左起）陳嘉儀和林德祿是第一期藝訓班學員，麥振江是第三期學員，齊來祝賀 King sir 壽辰。（2019，林司聰提供照片）

程可為（左）和許紹雄（右）是少數仍在電視台工作的第一期藝訓班學員。（2019，涂小蝶提供照片）

麗的電視藝員訓練班——
繼續培訓可造之材

King sir 在一九七六年從「無綫」過檔麗的電視（「麗的」）後不久，電視台便請他成立藝員訓練班。「麗的」本來早於六十年代曾設有藝訓班，但已停辦多年。King sir 再次肩負培育新人一職，重新為「麗的」培訓年輕演員。

King sir 在「麗的」招考新學員的準則與「無綫」的一樣，都是不會預設收錄某類型的新人，而是在面試中挑選有演藝潛質的報考人。只要他覺得報考之人是可造之材，便會取錄成為學員，加以培訓。學員畢業後，King sir 便會根據各人的條件和情況協助他們發展演藝事業。

當時除了 King sir 之外，還有梁天和彭永才兩位主任和助理蒲騰晉協助他打理藝訓班的課程和行政事務。學員逢星期一至五晚上在電視台上課，學習的都是表演、唱歌、舞蹈、配音等演藝才能。

King sir 在「麗的」服務六年，第二屆至第四屆的藝訓班由他主理，陳有后負責教學。到了第五屆和第六屆，King sir 行政工作繁忙，交由彭永才做管理的實務工作，梁天教學，他繼續監督藝訓班的營運。

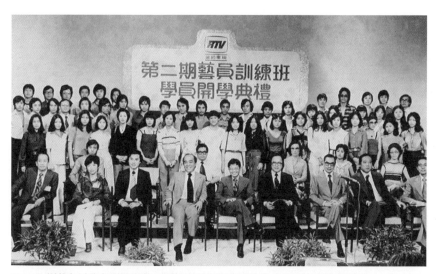

King sir（前排左六）出席麗的電視第二期藝員訓練班學員開學典禮。（1976，林司聰提供照片）

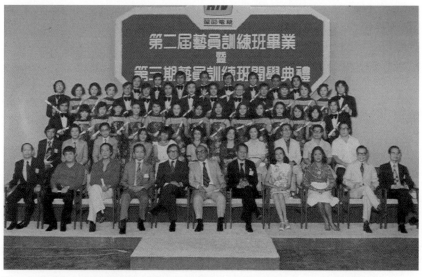

King sir（前排左五）與麗的電視第二期藝員訓練班畢業生在畢業典禮留影。（1977，林司聰提供照片）

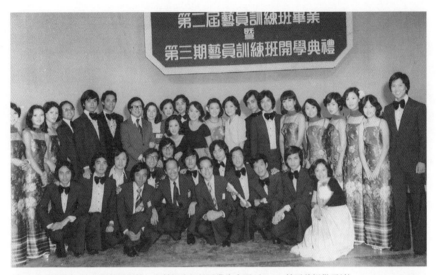

King sir(後排左七)與麗的電視第二期藝訓班部份畢業生合照。(1977，林司聰提供照片)

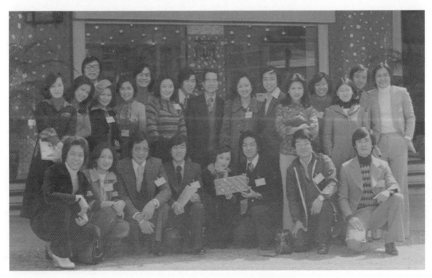

麗的電視第二期藝訓班部份學員在新春期間留影。(1977，林司聰提供照片)

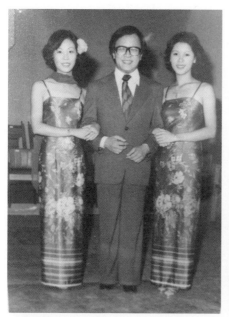
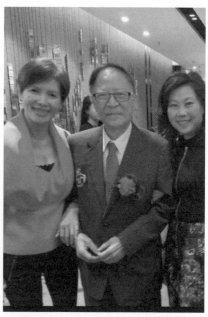

（左圖）麗的兩位天氣女郎陳華玉（左）和歐若華（右）是第二期藝訓班學員，在畢業禮上與King sir（中）合照，
（右圖）二人在King sir八十壽宴再與老師拍照留念，不過交換了站立的位置。（1977和2017，陳健彬提供照片）

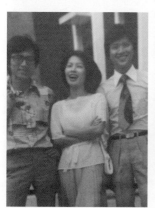
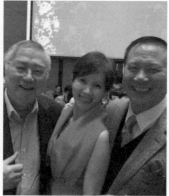

（左起）凌文海、歐若華
和萬梓良同是第二期藝
訓班同學，三人在King
sir八十壽宴時模仿學
員時代拍攝的一張照片。
（1977和2017，陳健彬
提供照片）

在 King sir 訓練的「麗的」學員之中，最為觀眾熟悉的包括萬梓良、黃秋生、林國雄、陳秀雯、柳影虹、林司聰、馬敏兒、洪國華等藝人。King sir 最記得他在主持面試時，一見到黃秋生便覺得他很特別，因為他是混血兒。不過，King sir 錄取了黃秋生數月後離開「麗的」，所以只是短暫當了黃秋生的導師。二人的師生情緣要到「演藝」時才再續。King sir 對萬梓良也有深刻的印象，因為後者本來已經報讀「無綫」的第五期藝訓班，但當他知道 King sir 將會離開「無綫」過檔「麗的」時，便立即退學，然後在翌年報考「麗的」第二屆藝訓班，因為他誓要追隨 King sir。

當被問到對於「麗的」藝員訓練班的成果有何看法時，King sir 坦言他只完成部份目的。他不能夠完全達到所有目標的主要原因是他服務「麗的」的時間不長，未能為學員鋪排長遠的發展道路。他離開「麗的」後，不能再從旁看着學員在電視台中成長，自然亦不能在行政崗位上幫助他們發展。

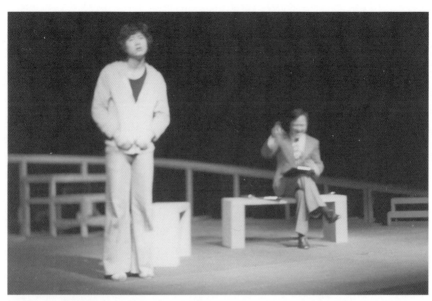

萬梓良（左）在藝訓班畢業後與King sir（右）合演舞台劇《馬》。（1978，King sir提供照片）

King sir在麗的電視第二期藝訓班畢業三十五周年誌慶晚宴上致詞。（2012，林司聰提供照片）

黃秋生（後排左二）讀了藝訓班數月後，King sir便離開「麗的」，他後來再到「演藝」向King sir拜師。（1983，梁天提供照片）

香港演藝學院 —— 培訓戲劇人才十八年

一九八三年一月，King sir 離開工作六年的亞洲電視（前為麗的電視），打算退休，做自己喜歡做的事情。誰料到香港演藝學院（「演藝」）卻在那時候聯絡他，問他有沒有興趣當戲劇學院院長一職。King sir 對這項邀請當然很有興趣，因為他是唸戲劇的科班生，覺得香港需要有專業戲劇人才訓練的學院才能提高本地戲劇藝術發展。

事實上，早在 King sir 於六二年從「耶魯」畢業回港後，他已經渴望香港能夠建立一所戲劇學院，以正規的訓練方法培養本土戲劇人才。他等了二十一年，終於盼到「演藝」的戲劇學院成立。他不但夢想成真，而且更擔任該院的院長，怎不教他興奮呢？所以，他非常願意為香港劇壇再多付出。

八三年六月，King sir 開始在「演藝」工作，主理成立戲劇學院的一切事務。要成立一個學院，自然是千頭萬緒，需要考慮和處理很多事情。他首先要做的，是為戲劇學院訂立三大方向。第一，一定要用母語，即廣東話，訓練導演和演技；第二，學院的存在價值在於促成日後畢業生對藝術文化作出的推動和貢獻；第三，以史坦尼斯拉夫斯基體系為學院表演系訓練演技的核心模式。

戲劇學院首批全職教師：（前排左起）章賀麟、毛俊輝、King sir、陳敢權和林立三。（約八十年代末，陳敢權提供照片）

另外，King sir 的最主要工作之一是設計學院整個訓練課程和聘請導師。雖然「演藝」成立初期沒有頒發學位，但King sir 仍然花盡心思設計課程，例如研究訂立甚麼科目和如何訓練專業演員。由於 King sir 在「耶魯」修讀戲劇碩士課程，所以他便參考「耶魯」的戲劇系課程，將適用於香港學生的科目和學習內容應用在他們身上。

戲劇學院初成立時，只招收演員學生。八五年首次招生，接近九百人報名，只收錄三十名學生，並分成兩班。這兩班學生的分別是第一班的年紀相對較大，而且已有演出經驗，例如傅月美和吳家禧都曾在香港話劇團當演員；黃秋生八三年畢業於亞洲電視第一期藝員訓練班，亦曾當電影演員。由於第一班學生已有演出經驗，所以他們只需修讀三年便可畢業，不用唸基礎班。因此，第一屆的學生是在八八年畢業。

King sir（左一）陪伴英國瑪嘉烈公主（左二）參觀學院。（1987，香港演藝學院提供照片）

在一九七七年提出成立「演藝」概念的麥理浩勳爵（左一）重臨「演藝」，King sir（左四）迎迓貴賓。（1987，香港演藝學院提供照片）

King sir（左二）與前港督衛奕信（左五）攝於「演藝」的畢業典禮中。（1987，King sir提供照片）

時任港督彭定康（左一）在King sir（左四）陪同下，出席「演藝」的畢業典禮。（1995，香港演藝學院提供照片）

第二班學生的年紀較輕，都是在十九歲以下的中學畢業生，例如方家煌、陳國邦等。他們對演戲藝術並無認識，所以要唸基礎班，即修讀一些戲劇入門課程，歷四年才可以畢業。因此，第二屆畢業生是在八九年畢業。不過，這種情況只在首兩屆出現。之後所有新生差不多都是中學畢業，不用再分為兩班了。

King sir 說他當時有這個想法，完全是為學生著想，為不同的學生作出不同的安排。因為年輕的學生不認識戲劇，所以要先讓他們在基礎班多了解戲劇，才可升讀文憑班。至於為甚麼一些年紀較大的學生可以不用唸基礎班，那是因為 King sir 考慮到演員的年紀與他們的前途很有關係。他以傅月美和黃秋生為例。他知道二人早已經有很多人生經歷，如果還要他們唸一年基礎班，便會縮短他們往外闖的時間。King sir 了解到學生在「演藝」讀書只是打穩理論和實習基礎，日後他們往外闖時，還要捱好一段日子才可以創造自己的軌道。因此，時間對年紀較大的學生是很重要的。

King sir 表示當時香港從未有過這樣的訓練，所以「演藝」可以給他們學習戲劇的機會。至於成功與否，則要看他們的運氣和努力，King sir 自言他也控制不了。但是，在設計課程上，King sir 是可以幫到他們的。他是在美國接受教育，亦受「耶魯」戲劇學院的影響。所以，他從「耶魯」的戲劇學院課程吸收經驗，選擇可取之處，然後應用在「演藝」的戲劇課程中。同時，King sir 亦研究哪些本地的演藝知識可以加入課程內，例如在形體上加入中國武術，這樣會更適合學員在香港的發展。

至於用哪一套表演理論，King sir 覺得演技並不可以硬生生地一定要用某套理論。不過，

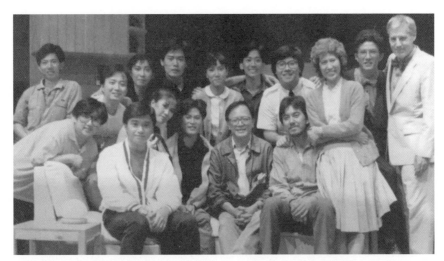

《少年十五二十時》的台前幕後學生與King sir（前坐者左三）合照。（1985，陳永泉提供照片）

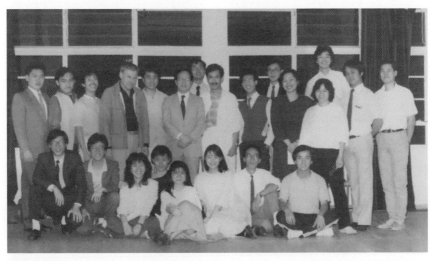

「演藝」戲劇學院尚未招考第一屆全職課程的學生前，King Sir（站立左六）先開夜校班培訓。（1985，陳永泉提供照片）

「演藝」的表演系是以「史氏體系」為主，因為 King sir 和大部份的戲劇老師都是在美國和加拿大接受戲劇訓練，所以當年他們都用史氏的戲劇理論。King sir 強調他不會排除其他理論，因為學生們也需要知道其他表演戲劇家的知識和理論。同時，他覺得「史氏體系」對初學演戲的學生來說是一個很好的基本訓練。當他們明白到這套理論後，便可自行按照自己的喜好發展其表演方式。不過，在學習期間，基礎一定要打得好，打得穩。

在 King sir 的設計下，戲劇學院的課程提供各種訓練，包括演技、閱讀劇本、咬字吐詞、聲線、形體動作、武術和雜耍、唱歌和跳舞、化裝、中國戲曲身段、普通話、默劇，以及中國和西方戲劇史等。

King sir 認為除了學習演技等基本訓練之外，形體動作對演員是非常重要的訓練。原來 King sir 在「耶魯」學了三年形體動作和現代舞蹈，因為他要令身體經常動着。跳舞可以令身體常常在動，保持靈活性和柔軟度。還有，他認為語言訓練也很重要，這包括聲線訓練、普通話等。

那時候，King sir 主要教授西方戲劇史。初時，他也教授表演和讀劇本。到他聘請合適的導師之後，他便只教授戲劇史，那是二年級學生的課程。他還有教授 Professional Matters（該課程沒有中文名稱，可以譯作「專業事項」）一科，教導學生如何以專業的態度面對戲劇藝術。他也會主持工作坊，以專題教學。

除了專業技能之外，King sir 亦要求學生做到四點，簡稱「四個 D」…Discipline（自律）、

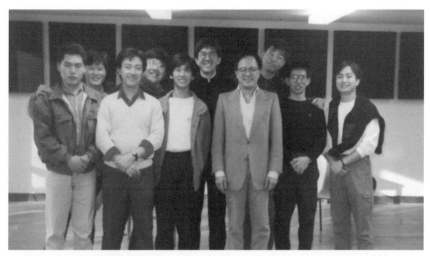

上課後攝。（1986，陳永泉提供照片）

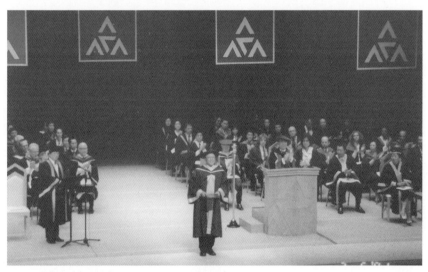

King sir獲「演藝」頒發榮譽院士。（2001，King sir提供照片）

Drive（動力）、Dedication（獻身）和 Diligence（勤奮）。他更在學院首天開學時以此四點勉勵學生。

King sir 覺得成立戲劇學院的初期，聘請教員是最辛苦的事情。這是由於當時香港受過戲劇專業訓練的人已經不多，而且還需要有教學經驗，更加是鳳毛麟角。另外，教員們必須懂得廣東話。不過，當中也有例外的，如章賀麟（Colin George）是英國人，本身是中英劇團的藝術總監，所以 King sir 請他教授聲線訓練。其餘的教員都是 King sir 早已認識的。

毛俊輝是 King sir 在「浸會」教學時的學生。King sir 籌備成立戲劇學院時，毛俊輝正在美國從事演藝工作。他有興趣回港教學，King sir 便聘請他當表演系主任。King sir 的另一名「浸會」學生張之珏也教授演技，到第一屆學生唸三年級時，他主要教授導演學。林立三在加拿大接受戲劇訓練，是表演系的導師，主要教授形體和默劇。當時還有一些兼職導師，包括教授中國戲劇史的陳有后、化裝學的譚茂蓀、京劇的李兆華、功夫雜耍的陶建東等。至於音樂和舞蹈的課程則由音樂系和舞蹈系的導師教授。

八七年，戲劇學院開設導演系，King sir 聘請在美國唸戲劇的陳敢權當系主任。九三年，學院再增設編劇班，King sir 聘請在北京當導演的李銘森負責編劇課程，並將編劇系納入導演和編劇系，由陳敢權主理。

成立編劇班的同年，戲劇學院招收第一屆藝術學士課程的一年級學生。自此之後，畢業生們都是擁有學位的大學生了。

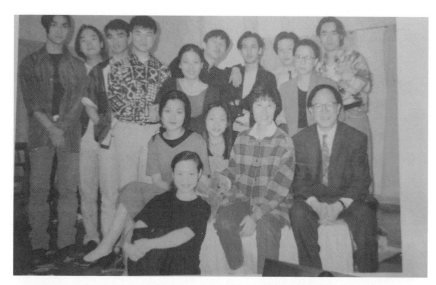

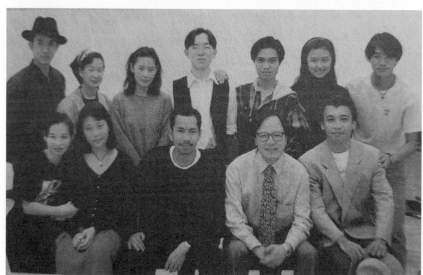

上圖和下圖:《鐵窗》和《紅男綠女》劇組合照。(1994,King sir提供照片)

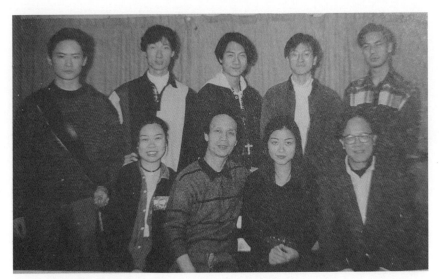

King sir（前排左四）與《愛情與陰謀》劇組合照。（1994，King sir提供照片）

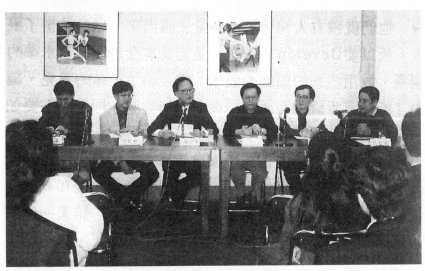

（左起）潘惠森、陳敢權、King sir、杜國威、吳家禧和龍志成於香港戲劇協會與香港演藝學院戲劇學院聯合主辦的「戲劇論壇」（1991，香港演藝學院提供照片）

King sir 在其數十載戲劇教學的經歷中，有時需要解決一些普遍的問題，例如由於學生要花很多時間排練，常常都會很晚才可以返家。香港的家長不習慣這套，認為子女常常不回家是很奇怪的事情，所以他們不太滿意子女經常排戲至夜深才返家的做法。經 King sir 向他們解釋後，他們不滿的情緒也淡化了很多。King sir 認為這是社會的問題，而非戲劇教育的問題。

他覺得教學最大的困難在於要處理個別學生不同的問題。當年學生們有些是因為興趣而報讀「演藝」的。這類學生如當時絕大部份的香港人一樣，以前慣看電影，卻從未看過舞台劇，所以他們抱着試試認識甚麼是舞台劇的心態來報讀。有些學生因為喜歡玩，以為學院是供他們玩樂的地方。由於各人的目標不同，教師們便需要慢慢教導學生學習更多的戲劇知識，而且要令他們認識自己的缺點。大部份學生都是經過改正和補救後變得專心，甚至愈讀愈愛上戲劇，否則他們是不會留下來的。

King sir 表示當時政府成立「演藝」的目的是以學院制和系統化的方法為香港培訓專業的演藝人才，因為八十年代的香港仍然沒有這類的訓練。當時任職港督的麥理浩很支持香港的藝術發展，在立法局內商談了數年才能成立「演藝」。

King sir 說他是抱着見步行步的心態管理戲劇學院的。因此，在學院剛成立的時候，他只開辦表演系。待一切穩定下來後，他便增設導演系和後來的編劇系，等待適當時機才再開辦其他課程。戲劇學院成立的初期只招收演員是 King sir 的構思。他訂定由表演系至導演

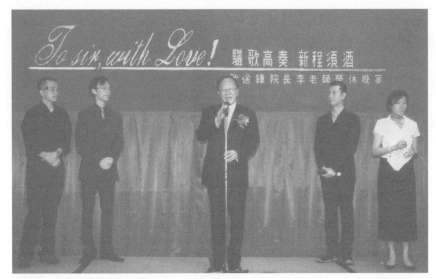

King sir（左三）在其榮休晚宴中致詞。（2001，香港演藝學院提供照片）

戲劇學院歷屆學生為 King Sir 舉行歡送晚宴。（2001，香港演藝學院提供照片）

系，再到編劇系的循序漸進三部曲構思，是因為他想先從演員訓練着手，待有了演員之後才成立導演系。這樣，二者便可以產生互動作用，一起導演和演出，互相切磋。之後，他再培訓編劇人才。編劇系學生可以編寫原創劇本，讓同學導演和演出自己的創作。

當被問及戲劇學院的課程是否已經足夠時，King sir 認為應該還要有戲劇理論系、劇評系和戲劇史系才能算是一個完整的戲劇課程結構。可是，即使是成立編劇系，他也已經要爭取很多年才能成事。所以，若要再增加劇評系和戲劇史系，路途是既漫長遙遠，而且困難艱辛。King sir 指出英國以前的編劇都是唸文學的，只因他們有興趣編寫劇本，才當上編劇。英國起初也沒有導演系可讀的，只是演員演而優則導，後來也要爭取了很多年才能在大學內成立導演系。

King sir 覺得他管理戲劇學院的最大困難是訓練人才。在他當戲劇學院院長期間，一直都只有數名全職教師。雖然教師數目不多，卻造就了非常融洽的師生關係。King sir 與其他導師之間的關係亦非常好，組成一個強而有力的教學團隊。由於 King sir 既要做行政工作，又要教學，所以他本來是不需要為學生的演出當導演的。不過他很喜歡當導演的感覺，所以也曾經為「演藝」的學生導演了數齣戲。同時，King sir 亦帶領學生到很多地方交流。不過那些交流的舞台劇都是由其他教師導演的戲，他很少帶自己的戲到外地交流。

King sir 在八三年加入「演藝」，用首兩年時間籌備成立戲劇學院。八五年至八八年是第一屆戲劇學院學生的訓練時間。他一直工作至二〇〇一年退休，為「演藝」服務了十八年。

看着一批又一批學生由對戲劇毫不認識，至到學成畢業，King sir 當然有很深刻的感受。

他表示學生在求學時最需要做到的，是在接受訓練過程的時候盡心盡力做好自己，而且更要肯定自己已經做到最好才可罷休。至於將來在演藝界的表現和成就，則要視乎學生自己的努力和際遇。他覺得他教過的大部份學生即使不是全都表現出眾，但都是盡心盡力地做好本份的戲劇訓練生。至於他們畢業後在專業上的表現，則要留給劇場從業員和觀眾評價了。

King sir 不諱言地表示除了他本人花了很多時間和心血之外，戲劇學院還有很多人在他身邊協助他為香港培訓專業的演藝從業員，否則他也難以做出成績來。

雖然 King sir 在退休前還有一些計劃未能實行，但他亦明白學院的條件實在有限，難以將他的全盤計劃全都推行。所以，他沒有太過介懷。他知道只要盡了自己的能力，在當時的條件下做到最好便已經足夠。

為「演藝」導演的作品

King sir 曾為戲劇學院導演了十二個舞台劇，包括八六年的《年初二》、《星光下的蛻變》、《榕樹下》；八七年的《伊狄帕斯王》(Oedipus Rex) 和《風流劍客》(Cyrano de Bergerac)；八八年的《鍾斯王》(Emperor Jones)；八九年的《油脂》(Grease)；九〇年的《登龍有術》(How to Succeed a Business without Really Trying)；九三年的《舞斷城西》(West Side Story) 和《紅男綠女》(Guys & Dolls)，以及九五年的《長河之末》。以下是 King sir 其中五個導演作品的簡介和劇照。

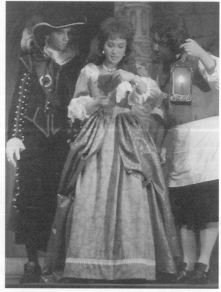

King Sir在演藝學院任教之前，一直希望將法國名劇《風流劍客》搬上舞台，卻苦無機會。直至「演藝」成立，他才有足夠的人力和資源製作劇中所需的富麗堂皇佈景和戲服，而學生黃秋生的出現，亦終於讓King sir找到擁有男主角西哈諾氣質的演員。（1987，左圖由King sir提供，上圖和右圖由譚偉權提供）

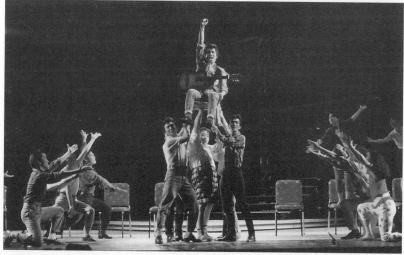

《油脂》一九八九年

103

《油脂》是七十年代紅透全球的百老匯音樂劇,共有五十二名演員參演。角色都是年輕人,與學院的學生年齡相若,所以King Sir挑選它為四個學院聯手合作的演出,並且邀請曾在英國導演《油脂》的導演 Gerry Tebutt負責編舞。King sir說演員演出這個音樂劇時,必須心中有觀眾,將台上的一切都推向觀眾席,才會令到自己與觀眾同樣開心。(1989,King sir提供照片)

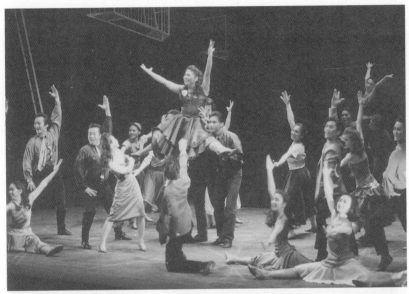

King sir在八〇年曾經為香港話劇團導演了香港首齣廣東話音樂劇《夢斷城西》。九三年，他再次執導此劇，卻與十三年前的版本有數項大不同：舊版本是由專業演員演出，演唱部份是錄播錄音帶，劇本背景由原來的紐約市改為香港。King sir為「演藝」導演的版本則是由「演藝」的戲劇和舞蹈兩個學院的學生演出，由音樂學院的學生作現場演奏，而背景則沿用原著的紐約市。（1993，King sir提供照片）

《紅男綠女》 一九九四年

這個關於賭場的五十年代百老匯音樂劇獲獎無數，其電影版本更加是由馬蘭白
蘭度、法蘭仙納度拉和珍西蒙絲三位荷里活巨星主演。King sir選擇將這個音
樂劇搬上「演藝」的舞台是因為他覺得香港人喜歡博彩娛樂，會對這個賭場故事
有興趣。對於King sir和林立三兩位導演而言，全劇最大的挑戰莫如在二十秒內
將一個地下錢莊的佈景轉至地上。上一幕落幕二十秒後燈光再次亮起時，觀眾
在轉瞬間看到一個賭場倏然出現在舞台上，都讚嘆不已。(1994，香港演藝學院
和King sir提供照片)

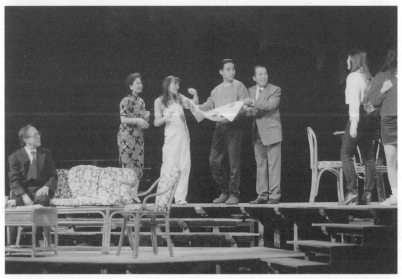

1
0
6

《長河之末》除了是慶祝創校十周年的誌慶作品外，更是一個由戲劇學院老師和
學生一同演出的劇目。即使到了今天，它仍是學院唯一師生聯袂的作品。劇本由
校友張達明編寫，King Sir和林立三聯合導演。參演的教師包括King Sir、毛俊輝、
陳敢權、李銘森、傅月美和林立三。（1995，香港演藝學院提供照片）

海外交流和演出

自八六年開始，King sir 多次帶領學生到香港以外的地方交流。他認為學生在校期間到外地作文化交流和演出，可以從中觀摩其他城市的戲劇藝術，吸收世界各地的戲劇教育和知識，接觸不同文化的演出和觀眾，並且可以向資深的劇場工作者討教。他指出觀劇的經驗甚為難得，因為在海外各地觀劇，舞台上的任何原素都並非香港戲劇學生看到和接觸到的。能夠在香港課堂以外接受戲劇教育，是難以從書本上取得的寶貴經驗。還有，King sir 覺得將學院的教學與演出經驗和成果與其他國家的戲劇學生、教師和工作者分享，是一件非常有意思的事情。

King sir 深信這一切的海外經驗都能拓闊學生們對戲劇和舞台劇的看法，使他們放眼世界，不再局限於香港的圈子中。他舉了數名戲劇學院學生在畢業後分別到英國、美國和巴黎繼續進修為例子，就是因為他們在「演藝」讀書時，通過那些海外演出、交流和遊覽，令他們萌起在畢業後再往外地進修的念頭。

King sir 提醒戲劇學生要牢記他們這些寶貴經驗，因為他們每一次到外地觀看其他城市的演出，都能夠學到很多戲劇知識。不過，學生們亦要緊記：愈是看得多，便愈加覺得自己渺小，亦更明白到在戲劇藝術的範疇之內，我們仍然有很多東西需要學習和追求。

以下是 King sir 為戲劇學院學生安排的其中一些境外的交流、觀摩和演出簡錄。

King sir首次帶領戲劇學院的學生到國內交流。(1986,香港演藝學院提供照片)

廣州和北京拜訪 一九八六年

King sir與學院的五名教師帶領二十九名學生首次到國內交流。他們首先到廣州與廣東省話劇團的演員交談兩小時。之後,他們到北京拜訪中央戲劇學院、中國青年藝術劇院和北京人民藝術劇院。學生通過是次訪問,認識了多位國內首屈一指的戲劇藝術家和教育家,包括于是之、夏淳、朱琳、徐曉鐘、陳顒等。對於年輕的戲劇學生來說,King sir這次為他們安排拜訪了譽滿全國的戲劇前輩,實在是一個非常寶貴的學習機會。

北京之旅除了讓學生們遊遍京城名勝之外,還有一件令他們印象深刻的事情,便是當時代表中央戲劇學院到北京機場迎接他們和獻花的學生竟是今天的國際明星鞏俐。

是次「演藝」學生到北京戲劇學院觀摩當地學生上課的情況,並演出了《困獸》、《榕樹下》和《年初二》的片段以作交流。

King sir（左三）在威尼斯與學生留影。（1989，香港演藝學院提供照片）

歐洲戲劇文化探索團 一九八九年

就文化探索和交流而言，八九年是戲劇學院興奮的一年。二月，戲劇學院和科藝學院的四十名師生踏上歐洲戲劇文化探索團的旅程。他們遊歷意大利的羅馬和佛羅倫斯、奧地利的維也納、法國的巴黎和英國的倫敦四個國家五個城市，更欣賞了六齣舞台劇，包括音樂劇《歌聲魅影》（*Phantom of the Opera*），田納西・威廉斯的《奧菲的沉淪》（*Orpheus Descending*）和當時是新劇的法國劇《危險關係》（*Les Liaisons Dangereuses*，香港電影版本譯作《孽戀焚情》）等。

另外，King sir 率領眾學生遊覽各城市的名勝和參觀博物館。他認為旅程的時間雖短，但是學生能夠親身感受歐洲城市的藝術氣息，對他們日後的創作，尤其是演出歐洲和英國的翻譯劇，會更加有感覺。

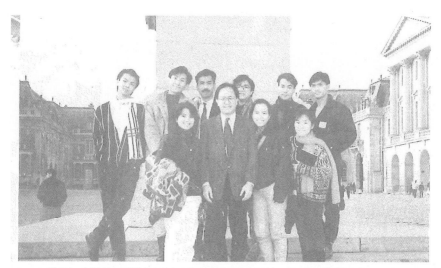

King sir(前排左二)與部份歐洲戲劇文化探索團團員在凡爾賽宮留影。(1989，香港演藝學院提供照片)

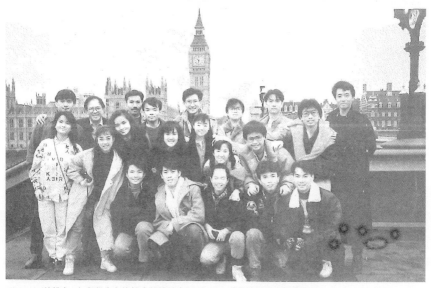

King sir(後排左二) 與學生在倫敦大笨鐘前合照。(1989，香港演藝學院提供照片)

澳門演出 一九八九年

十一月，戲劇學院首次在香港以外的地方演出。他們移師到澳門綜藝館演出由來自法國的尚‧雅克‧貝洛（Jean-Jacques Bellot）自編自導的《某一年的七月十四日》（Such a Lovely Bastille Day）。

上圖和下圖：戲劇學院首次在香港以外的表演便是到澳門綜藝館演出《某一年的七月十四日》。（1989年，香港演藝學院提供照片）

捷克演出 一九九〇年

九〇年七月，學院遠赴捷克的布臘提斯拉伐市（Bratislava），參加當地的伊斯特魯普烈坦娜戲劇節（Istropolitana Drama Festival）或稱國際戲劇學院節（The International Festival of Theatre Schools）。參加的戲劇學府來自世界十多個國家，為「演藝」的學生帶來一次大開眼界的機會，在短時間內欣賞到多個不同文化的戲劇表演。學院以由杜國威編劇、林立三導演的《天后》參加是次戲劇節，令歐美戲劇導師和學生首次接觸到富有中國色彩的舞台劇，贏得不少讚賞。

參加街頭服裝巡遊演出。(1990，香港演藝學院提供照片)

在捷克演出《天后》的團隊。(1990，陳敢權提供照片)

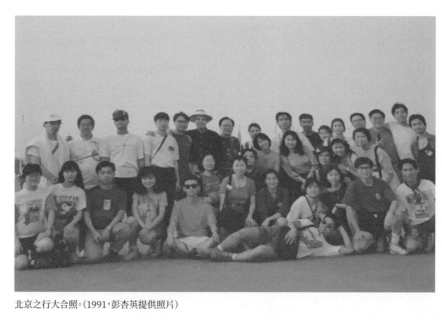

北京之行大合照。(1991,彭杏英提供照片)

北京和上海演出　一九九一年

六月，戲劇學院師生再度離港演出，到國內上演由章賀麟導演的希臘劇《神火》(*Dionysus*)。他們先在北京中央戲劇學院演出兩場，並參觀了該校的上課情形和出席教師座談會。其後，他們觀看了北京人民藝術學院演出的《芭芭拉少校》(*Major Barbara*)，以及中央戲劇學院的《等待哥多》(*Waiting for Godot*)和《鬼魂鳴奏曲》(*The Ghost Sonata*)。

至於在上海，他們到人民藝術劇院演出了一場，並參觀正在綵排的《留守女士》和上海戲劇學院的上課情況。

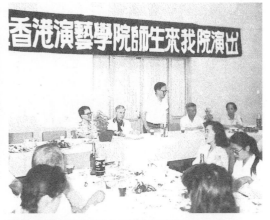

King sir（左三）和陳敢權（左五）與《神火》演員合照。（1991，香港演藝學院提供照片）

King sir（站立者）出席北京中央戲劇學院的記者會。（1991，香港演藝學院提供照片）

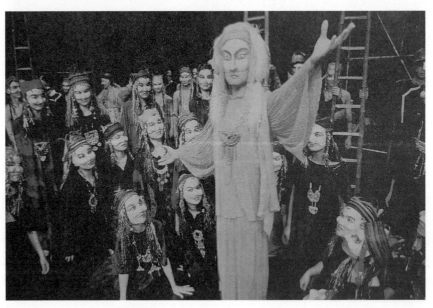

《神火》劇照。（1991，King sir提供照片）

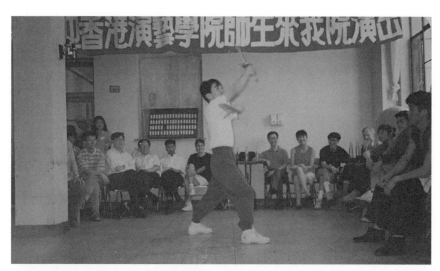

在上海戲劇學院表演武術。(1991，彭杏英提供照片)

上海戲劇學院大合照。(1991，彭杏英提供照片)

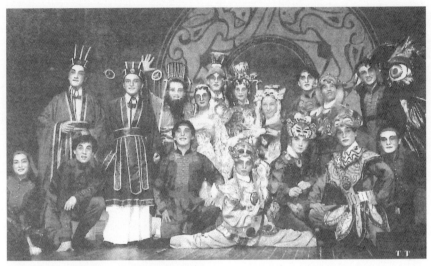

《女媧》演員大合照。(1991，香港演藝學院提供照片)

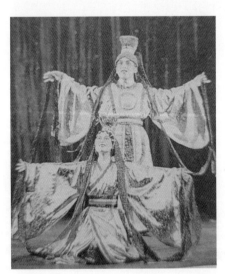

《女媧》劇照。(1992，King sir提供照片)

法國演出 一九九二年

戲劇學院在 King sir 帶領下，於五月底至六月初前往法國南部的康城和波多爾城演出三場由陳敢權編導的《女媧》。陳敢權將中國粵劇的演出方式融合在西方戲劇的表演模式之中，為法國觀眾帶來新鮮的觀劇感覺。

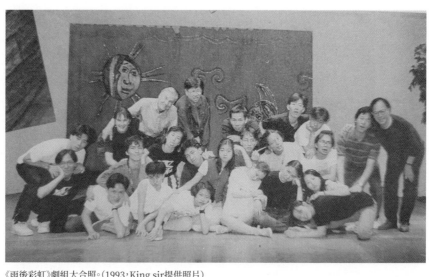

《雨後彩虹》劇組大合照。（1993，King sir提供照片）

三藩市和洛杉磯演出 一九九三年

六月，學院首次遠赴美國，在三藩市和洛杉磯兩個西岸城市演出由章賀麟導演的中世紀宗教劇《雨後彩虹》（*After the Rainbow*）。他們在三藩市的演出是為三藩市總圖書館的中國文化中心和唐人街分館籌款，為當地的華人社區作出貢獻。大家在這個北加州城市看了 *Beat* 和 *Forever Plaid* 兩個演出。

接着，大夥兒到洛杉磯繼續美國之行的演出，並且觀看了音樂劇《約瑟的神奇彩衣》（*Joseph and the Amazing Technicolor Dreamcoat*）。最令 King sir 興奮的是，他帶領「演藝」學生看了由他在「浸會」的學生余比利導演和飾演男主角 Andrew 的《情書頁頁》（*Love Letters*），而飾演女主角 Melissa 的是後來從美國返港加入香港話劇團的資深演員秦可凡。

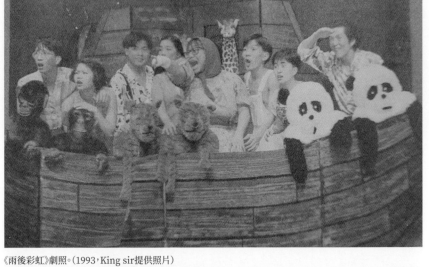

《雨後彩虹》劇照。(1993，King sir提供照片)

演出前，《雨後彩虹》演員在草地上做熱身運動。(1993，King sir提供照片)

俄羅斯探索之旅 一九九四年

King sir 率領戲劇學院眾師生開展俄羅斯探索之旅。他們首先在莫斯科參觀了如紅場、克里姆林宮、聖母領報大教堂（Cathedral of the Annunciation）等多個俄羅斯名勝，擴闊視野。觀劇方面，King sir 為學生們選擇了五齣舞台劇：意大利劇作家卡路・哥茲（Carlo Gozzi）的《杜蘭朵》（Turandot）、俄國劇作家奧斯特洛夫斯基（Nikolai Ostrovsky）的《狼與羊》、以色列劇作家 Yosef Bar-Yosef 的 Difficult People、俄國契訶夫的《櫻桃園》（Cherry Orchard）和意大利劇《有次一個吉卜賽人告訴我》。隨團學生能夠在短時間內欣賞到多國劇作家的不同類型的舞台劇，無論是在編劇、導演、表演的範疇上，都令到他們的戲劇學習更生姿采。

他們到了另一個城市聖彼得堡後，參觀了基督復活教堂（Church of the Resurrection of Christ）、勝利柱（Rostral Columns）、巡洋艦奧羅拉號（Cruiser Aurora）、國家隱士廬博物館（State Hermitage Museum）、彼得大帝夏宮等（Peter the Great's Summer Palace）。

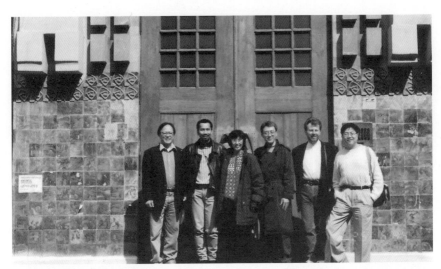

戲劇學院七位教師在俄羅斯留影（左起）：King sir、林立三、傅月美、毛俊輝、Alex Taylor和陳敢權。（1994，陳敢權提供照片）

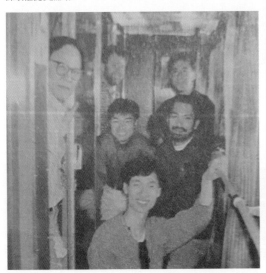

King sir（左一）與「演藝」師生在火車內留影。（1994，King sir 提供照片）

King sir在史坦尼斯拉夫斯基的故居門前留影。（1994，King sir提供照片）

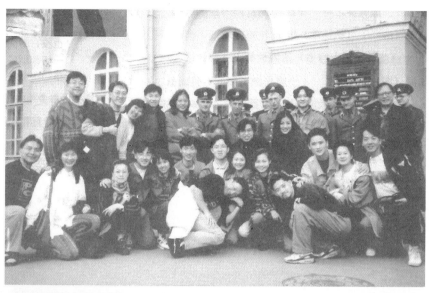

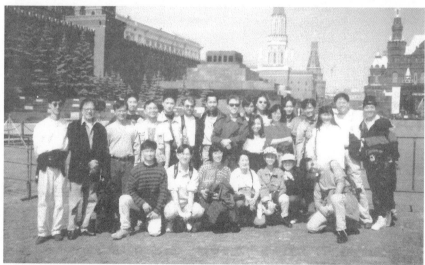

上圖和下圖：俄羅斯探索之旅。(1994，香港演藝學院提供照片)

King sir攝於巴特農神殿。(1995,香港演藝學院提供照片)

希臘朝聖 一九九五年

King sir 與學院師生在暑假一同到希臘。大
夥兒這次並不是與當地的任何藝術機構作文
化交流,而是作朝聖之旅。希臘是西方戲
劇的發源地,身為戲劇導師和學生,怎可以
不到這個西方戲劇之源朝聖,感受一下希臘
戲劇的魔力? King sir率領了眾人一同到巴
特農神殿(The Parthenon)、戴奧尼修斯劇
場(Theatre of Dionysus)、阿迪庫斯音樂廳
(Odeon of Herodes Atticus)、奧林匹克競技
場(Athens Stadium)和埃皮達魯斯劇場
(Epidaurus Theatre)等名勝參觀,其中戴奧
尼修斯劇場最叫戲劇愛好者神往,因為古希
臘四大劇作家的作品都曾在這個劇場演出。
既然來到雅典,又怎能不在古劇場內欣賞希
臘悲劇呢? King sir為大家選擇了在埃皮達
魯斯劇場演出尤里比底斯(Euripides)的經
典悲劇《美狄亞》(Medea)。學生們在課堂
上聽了很多關於希臘的戲劇知識,從此行中
終於對這個類型的戲劇有親身的體會了。

羅馬尼亞戲劇會議　一九九六年

三月，學院在 King sir 的帶領下，師生十六人出席在羅馬尼亞舉辦的第四屆歐洲戲劇學校及學院會議。這是歐洲劇壇和教育界的盛事，學院在示範講解中向參加者簡介了「演藝」和戲劇學院成立的目的、發展經過和成績，接着展示中國傳統舞台技巧如何應用在西方戲劇之上，最後介紹學院曾演出的舞台劇，包括《女媧》、《仙蛇驚夢》等五個演出。至於工作坊，師生則簡介中國傳統戲劇的表演、動作和化裝技巧。

北京演出　一九九六年

八月，學院到北京參加中國戲劇交流暨戲劇研討會，並在首都劇場演出由李銘森導演，改編自湯顯祖的《牡丹亭驚夢》的《少女夢》。

在中國戲劇交流暨學術研討會中演出《少女夢》。(1996，香港演藝學院提供照片)

戲劇大師理論
訪談錄

King sir 是香港的戲劇大師，演
出、導演和翻譯的作品無數，
舞台知識既深且博，對戲劇自
有其看法和見解。在這篇訪談
錄中，他與讀者分享其戲劇理
論和觀感。

涂： King sir，我巴不得藉着是次訪談向您請教有關戲劇藝術的一切，可惜無論是時間和篇幅都不容許我將您對戲劇所有範疇的看法和心得一一寫下，所以我們只好挑選數個題目來談談。

鍾： 我曾經告訴你我到美國修讀戲劇的原因是因為我想成為演員，這次我們就主要多談演員吧。或許也可以略談導演、編劇和觀眾。

演員

史氏體系和方法演技

涂： 讓我們先從演員的演技談起。演技可以談的話題甚多，我們在此亦只能挑選一些來談。一直以來，很多演員都說他們應用「方法演技」，認為這是學習演技的一套很好的戲劇訓練；而您任職「演藝」戲劇學院院長時，則是與眾位導師以「史氏體系」為教授演技的主要教材。很多人都分不清楚這兩套戲劇訓練，您可否簡單地闡釋它們的共通點和分別？

鍾：很多人都誤稱「方法演技」這套演技訓練為「演技方法」，這是錯誤的。「方法演技」的原名是 Method Acting，是美國由二十世紀二十年代開始沿用的一套演技訓練。它一方面是非常廣為人知的表演方法；另一方面卻一直備受爭議。有人認為「方法演技」其實是「史坦尼斯拉夫斯基體系」的簡稱，但亦有人指出「方法演技」只承接了史氏強調「內在」的本質，而不注重該體系「外在」的重要，令到演員流於只重視扮演自己而不是飾演角色。

其實「方法演技」的「方法」（The Method）並不是他們自己起用，而是「演員藝苑」（Actors Studio）以外的人稱他們的訓練方式為 The Method。他們特別強調「The」字，意思是他們所指的不是任何一種方法，而是「演員藝苑」裏所用的那種方法。「演員藝苑」內的人反而稱之為「一種方法」（A Method），或者「史坦尼斯拉夫斯基方法」。

涂：「方法演技」如何誕生？

鍾：一九二三年至二六年間，史坦尼斯拉夫斯基的學生李察波列斯拉夫斯基（Richard Boleslavsky）和瑪麗婭奧斯本斯卡婭（Maria Ouspenskaya）在美國實驗劇院（American Laboratory Theater）教導表演方法，他們所採用的嶄新表演技巧教導方法便是「方法演技」的源頭了。李斯特拉斯堡（Lee Strasberg）也是他們的學生之一。到了三十年代，他和其他戲劇工作者創立了「群體劇院」（The Group Theater），把「方法演技」發揚光大。

涂：從「演藝」畢業的香港演員都很認識「史氏體系」，請您在此多談「方法演技」。「方法演技」有何門派？

鍾：美國東岸的紐約和西岸的洛杉磯等地歷年來都有不少教授「方法演技」的導師，其中有三位較為著名。第一位當然是李斯特拉斯堡；第二位是史蒂拉阿德勒（Stella Adler）；第三位是桑福德梅斯納（Sanford Meisner）。三人在三十年代曾在群體劇院工作，並且一起奠定了「方法演技」這一門派。可是，三人對「方法演技」的重點卻各有所異。因此，他們分別創立教室，各自招生。

斯特拉斯堡自創「演員藝苑」，強調角色的心理。他特別講求演員的肌肉鬆弛、情緒集中和情緒記憶三方面，因為演員要懂得鬆弛和集中，才能自然地表達情緒。他亦要求演員從自己身上找到可以應用在角色身上的要素。阿德勒創立史蒂拉阿德勒戲劇學校（Stella Adler Conservatory），強調演出的社會性，以及劇中的規定情景、演員想像力和行動。她認為演員的靈感不是來自心理或過去經驗，而是來自演員的想像力。梅斯納則開辦了鄰里劇場（The Neighborhood Playhouse），強調角色的行為性和演員之間的真實交流，認為行動是存在於角色的關係之間。三人都強調自己是「史氏體系」的正宗接班人，分別致力發展自己把持的重點。他們唯一相同的，是都注重塑造角色的過程，而並不注重出來的效果。

涂：群體劇院的「方法演技」除了是一套源於「史氏體系」學習演戲的新方法之外，還有甚麼特性？

128

鍾：該劇院是一個政治活躍的表演團體，特別向社會提出對抗的力量。因此，其演員會注意個人生活上的政治理念。劇院除了注重演員的內在生活之外，更注重群體演出。他們不採用明星制度，亦不注重外在的演出。這令劇院被外界評為不夠戲劇性。可是，演員的演技卻往往令角色更真實、更生活化地展現在舞台上，令人不得不重視它的獨特性和重要性。

涂：群體劇院的三位戲劇大師在三十年代奠定了「方法演技」的地位，令它成為日後無數美國演員趨之若鶩的演技訓練方法。

鍾：對，世界知名的演員如馬龍白蘭度（Marlon Brando）、德斯汀荷夫曼（Dustin Hoffman）、阿爾柏仙奴（Al Pacino）、羅拔狄尼路（Robert De Niro）、瑪莉蓮夢露（Marilyn Monroe）等，都是學習這套技巧的。

演員的工作特徵

涂：我聽過您說演員的工作特徵是「無工作狀態」，此話怎說？

鍾：演員除非與劇團、電影公司或電視公司等簽有合約，否則通常都是自由工作者。他們演畢一個劇或拍完一齣戲後，工作已經完畢。他們跟着要做的，就是等待下一個

涂：
劇、下一齣戲，或者下一個演出機會，即是下一個工作。演員的每一個演出機會就好比由一個工作的崗位跳到另一個工作崗位，只不過演員轉工的頻率比其他人高很多。而在他們的工作與工作之間的等候期所出現的「無工作狀態」便是演員工作的特徵。這種「無工作狀態」有時只是一段較短的時期，但亦可能要維持一段頗長的時間。無論等待的時間長或短，演員這種工作特徵會永遠存在。

鍾：
那麼，當我們決定當演員時，一早便應該有此心理準備，知道自己在以後的日子中未必常有工作，亦即是未必常有工資。除了沒有收入之外，演員在心理上亦會因為不肯定會否還有下一個機會或不知要等待多久才有下一個機會而擔憂。

涂：
對。因此，若想當演員的話，除了對戲劇有興趣和熱誠之外，也要考慮現實條件是否可以支援自己的生活。畢竟角色是虛假的，演員的生活才是真實的。

不過，在劇場裏，「真實」與「幻想」卻是沒有分別的。因為舞台上並沒有真真正正的真實，也沒有真真實實的角色。

鍾：
那麼演員的責任是否就是要在舞台上將「不真實」和「幻想」的東西演繹成真實呢？

涂：
是的。演員需要欺騙自己，令自己相信自己就是正在扮演的角色。可是，演員也不能完全欺騙自己，因為畢竟那個角色並不是他自己，亦不是一個真實的人物。因此，

演戲天份

涂： 是否人人都有戲劇天份呢？

演員在舞台上不可能保存自我，也不能完全是那個角色。舞台上的角色是劇本中的角色加上演員本身的總和。就是因為這個「演員」的因素，令到羅蘭士奧利花、李斯梨侯活（Leslie Howard）與亞歷堅尼斯（Alec Guinness）的哈姆雷特都各有不同的演繹和特質。換句話說，劇本的角色是死的，但是他們卻是由於這些偉大演員將自己活的靈魂投入在本來只是印在白紙黑字的劇本之上的角色之中，才能使到一個經典的角色在舞台上活起來，叫觀眾為他們的故事同喜同悲，這便是我們常說舞台是魔術的其中一個原因。而最能夠令到演員感到快慰莫名的，亦正是這種舞台幻覺。

涂： 怎樣看得出演員是否有戲劇本能呢？

鍾： 人類天生的戲劇本能，或者可以說是演戲天份。戲劇本能有些人多，有些人少，有些人的戲劇本能則可能有待發掘。

涂： 是否人人都有戲劇天份呢？

鍾： 具有戲劇本能的人都有極強的摹擬力。事實上，初生的嬰孩也有這種摹擬力，反而是人在長大之後，天生的摹擬力會被環境、禮教等因素逐漸隱沒。演員在舞台上就是要在無拘無束的情況下發揮他自出生以來便已具備的摹擬力和戲劇本能。

131

涂： 您認為演戲是講求天份，還是後天的修練呢？

鍾： 如果我問從來沒有彈過鋼琴的人會否彈鋼琴，絕大部份人的答案都會是：「不會，因為我從來沒有學過。」可是，很多沒有學過演戲的人卻會覺得自己懂得演戲，因為在一般人的腦海中都認為演戲是不需要學習的。

涂： 為甚麼大部份人都會這樣想呢？

鍾： 因為大家都有一個錯誤的觀念，以為演戲的天份是每個人都有，不需要在後天學習。更甚的是，人人都覺得自己有資格當上劇評家，評論演技。舉例來說，一個對繪畫沒有深刻認識的人，只會說我喜歡這幅畫或我不喜歡那幅畫，但卻沒有資格將畫家的創作評分高低。同樣，由一個對演戲沒有深刻認識的人批評演員的演技是否具有深度，是一件令人費解的事情。

涂： 那是甚麼原因引致觀眾有這樣的看法呢？

鍾： 是因為一般觀眾過於注重演員的天份，而忽略了他們後天的訓練。演員當然需要具備演戲細胞，就如鋼琴家需要有音樂細胞。鋼琴家需要有靈活的指法和演繹樂章的頭腦；而演員則需要有靈活的形體動作、聲線、發音和懂得演繹劇本的頭腦。音樂家需要不停地鍛練技巧，演員也一樣需要不斷練習演技。因此，我們不能過份讚賞

一個演員的天份而忽略他的技巧。一個只有天份而沒有訓練和培養的藝術家是不會綻放光芒的。

涂： 您是認為演員不是天生的，對嗎？

鍾： 任何藝術家都不是一生下來便能成為藝術家的，演員當然也不是一生下來便懂得演戲，而是一定需要經過訓練和培養才能成為大器。那些過於傲視自己的天份的演員的藝術生命必定不會長久，況且世界上也不可能有永垂不朽的表演。

涂： 所以，出色的演員的演技並不是與生俱來，不是老天爺賞飯吃的？

鍾： 舞蹈家、聲樂家或畫家是藝術家，他們的表演技巧都是經過長年累月磨練而成，並不是與生俱來的。在我眼中，演員是一名藝術家，所以演技也要經過培訓和磨練。若你具備演戲天份當然最好，但是我們不能高估或依賴所謂天份，徒具天份而不經過鍛鍊或磨練是不會成功的。即使老天爺真的想賞你飯吃，你也必須好好珍惜。

很多人並不認識演技，以為沒有經過訓練的演法或隨手演來的演法是自然的演法，這是一種很錯誤的觀念。我們需要知道無論是在舞台上、電視或電影中，演員說對白的方式並不是完全等於我們日常與別人談話的方式。在舞台上說台詞是必須經過演員處理，才能化成有藝術性的台詞。

133

涂：台詞經過演員處理後，會否出現不自然的感覺，即所謂「舞台腔」？

鍾：這是有可能的。可是，演員的其中一項責任便是絕不可以令觀眾聽得不自然，這當然是與演員的技巧和經驗有關，也是考驗演員有沒有真正技巧的挑戰。所謂熟能生巧，只要演員肯勤力學習，不斷磨練，一定可以令演技進步。我記得我在「耶魯」讀書時，每星期要上四小時的舞蹈課。我修了這個課程達三年之久，從沒缺席，因為我知道業精於勤的道理。即使我們有再高的演戲天份，也不能高估它而看輕演技訓練的過程。演技是需要經過認真和嚴格訓練而成的。

涂：上佳的演員總會有點天份。您認為演員最基本應該擁有甚麼天份？

鍾：舞台演員基本上需要有能夠表達戲劇效果的身體和聲音。形體動作不佳，或者聲音脆弱沙啞的人，都不是舞台演員的好材料。演員亦要有相當的智慧和理解能力，了解劇中的角色，才能清楚演繹劇本的台詞和作者的用意。

還有，演員亦需要有良好的想像力，能夠想像自己變成另一個人、看見沒有真正存在的東西、聽見沒有響起來的聲音，又或正處身在另一個時空等等。沒有想像力的人永遠不能成為上佳的演員。

涂：那麼，您在這方面有甚麼忠告呢？

134

鍾： 我建議演員要接受不同的訓練。例如羅蘭士奧利花演出《奧賽羅》(Othello) 的黑人將軍奧賽羅時，也要接受專門的發音訓練和形體動作訓練。換句話說，演員除了平時的訓練之外，當遇到特殊角色時，還需要接受特殊訓練。因此，演戲絕非單憑天份而已，後天的努力學習和鍛鍊是非常重要的。

我很樂意幫助學員發展他們與生俱來的特質，又或者轉變他們的特質扮演其他角色，走其他的戲路。不過，我得坦言並不是所有人都可以改變戲路的。

基本訓練

涂： 演員除了天份之外，還需要後天的訓練，他們最基本應該接受甚麼訓練？

鍾： 我們要訓練演員，可以從多方面着手。外在的訓練包括形體動作、聲音和吐字、舞蹈、歌唱等訓練；內在的訓練則包括情感、思想、內在節奏等的表達能力。我們還需要訓練演員分析和演繹劇本、排戲的技巧和規則、保持演出新鮮感的能力，以及準備出場的要訣等。這些知識並不能單靠閱讀書本便能吸收得到的，一定要經過長久實習才能深入了解演技的奧秘。

還有，對一名演員來說，增強自己的文化修養是非常重要的。演員要涉獵世界古今

中外的事物，亦要認識其他藝術，因為這樣會幫助自己擴闊視野，提升內涵。經過訓練之後，他會培養出自己的一套準則，能夠準確判斷哪一個演法才能表達得最好。

很多演員怕在台上解放自己，往往不敢將內心的真實感覺表露出來。演員定要解除這種心理障礙，才能在台上揮灑自如。

涂：　雖然有些演員會花上以年計的時間揣摩和塑造角色，但是這只是很少見的吧？

鍾：　你說得對。畫家可以慢慢繪畫直至他滿意自己的畫作，作家也可以不斷修改自己的文章，直至滿意後才拿去出版。相對來說，這些藝術家在創作時即使會受到時間的限制，其彈性是遠較演員的創作過程為大。演員創造角色是一定受到時間的限制。

以一分鐘的戲大約需要一小時的排練時間來計算，香港的專業劇團排演一齣三小時的舞台劇所需時間大約是一至兩個月，業餘劇團則由於演員和工作人員日間需要工作，只得晚上綵排，所以大約需要三個月的排練時間。當然，如果專業劇團上演的是大型製作，例如音樂劇，便需要另花時間練歌和排練跳舞場面了。由於上演的日子早已定好，門票也已出售，不能有半天延期。換句話說，在這兩三個月的排練時間內，你絕不能把創作時間拖延，影響整個戲的進度。你一定要在限制時間之內完成你的創造過程，在上演之日將你創造的角色展現在觀眾眼前。

涂：　那麼演員應該怎樣裝備自己才能在短時間內進入角色？

鍾：演員不斷努力培養理解力是對自己最大的幫忙，因為演員的理解力和觀看事物與人生的深度是會直接影響他所創造的角色的藝術深度。因此，演員的理解力和技巧是非常重要，能夠幫助演員在規定的時間內更有效，更迅速和更準確地完成創作。

涂：怎樣才能訓練理解力？

鍾：假若演員在觀看萬事萬物時，不單只看到生活的表面，而是可以看深一層，擴闊視野，他就能在較短的時間內塑造角色。演員只有經過嚴格的訓練，充份了解自己演技的優劣點，才能控制自己的情緒和形體等去表達他所要表達的東西，從而令到反應做得更完美。只有不斷練習，再練習，才能演得更準確。

涂：很多初出茅廬的演員都說有「舞台恐懼」（Stage Fright）或「怯場」的情況出現，覺得在舞台上演戲有一種恐懼感。這種恐懼感源自甚麼呢？

鍾：最基本的解釋是因為演員站在台上時，知道有很多雙眼睛正在注視着他們的一舉一動，聽着他們的一言一語。這種恐懼感不是只會發生在演員身上，例如演講的人、接受電視訪問的人、歌唱者等等，都會因為被人注視着，令他們產生不自然的感覺，從而產生恐懼。不過，不同演員也許會有不同恐懼感的成因。例如著名意大利歌唱家卡羅素（Enrico Caruso）即使出場經驗豐富，但他仍然表示每次出台時都會害怕，

原因是他認為觀眾會期望他的演出是一百分，令他恐懼自己的演出會有瑕疵。卡羅素的舞台恐懼來自因為要達至完美而令自己心理壓力大增，而不是懼怕台下數百雙注視他的眼睛。所以，如果演員要克服恐懼感，便需對症下藥，明白自己恐懼的成因。演員應該鍛鍊自己，令到自己不害怕觀眾的眼睛，才能演出自然。

演員的外型

涂：　我們常常聽到人說當演員的，一定要外型出眾，男的英俊，女的漂亮。演員做的是 show business，如果樣子長得醜陋，身型矮小，會否難以令到觀眾接受？您培育演員，是否也是以標緻臉孔和高大身型為考慮的條件？

鍾：　不會。我認為樣貌醜陋或身型矮小並不是問題，因為不是每一個劇或每一個角色都需要漂亮的臉孔或身材高大的演員演繹的。你試看看荷里活的超級大明星，如德斯汀荷夫曼、珍芳達 (Jane Fonda)、積尼高遜 (Jack Nicholson)、羅拔狄尼路、阿爾柏仙奴、茱莉亞羅拔絲 (Julia Roberts)、占基利 (Jim Carrey) 等，哪一人是屬於典型的俊男美女呢？再看香港的電影明星，有很多都不是所謂俊男美女的標準，但是他們夠性格，能吸引觀眾的注意。現今的觀眾都不再只注重演員的外在美，而會把興趣轉移到他們的內在表達。因此，演員最重要的條件是能夠反映角色內在的感情。

涂：為何會有這種轉變？

鍾：我認為這種轉變的原因，很可能是在第二次世界大戰之後，人們對虛偽、假裝和醜聞都比以前看得更多和更透徹，對人的外表不再盡信的關係。由於生活愈來愈複雜，戲劇角色的內心世界也變得愈來愈複雜了。因此，任何類型的演員都可能有發揮和走紅的機會，不會再限於美麗的外表，有演戲潛能的演員亦因此會有較持久的演藝生命。否則，若單憑亮麗的外型而沒有內在情感的演員，只會一現即逝，不能在觀眾心中留下深刻印象。

演員的培訓

涂：以前有人說：「三年出狀元，可是三年出不了一個戲子。」此話怎解？

鍾：我記得在八十年代，文化部副部長英若誠先生在「演藝」戲劇學院演講的時候，有同學笑問英先生：「如果三年出不了一個戲子，那麼四年可以了嗎？」他們提問的原因是有些同學要由基礎課程讀起，需要唸四年才可以畢業。英先生明白他們發問的原因，便幽默地回答：「四年可以了。」三年可以出一個狀元，卻出不了一個好戲之人，就證明了演戲之難和演員訓練之難了。

139

涂：英先生在演講時，怎樣談論演員的訓練呢？

鍾：關於演員訓練的問題，英先生說他是由業餘轉向職業的。他唸書時開始接觸戲劇，自清華大學外國語文學系畢業後才加入北京人民藝術劇院當職業演員。他說他當時自以為很懂得演戲，而且甚麼都曉。可是，他在一次演出後，卻被指觀眾聽不到他的台詞，令他內心非常難過。之後，他便努力鍛鍊自己的演技，才能成為「北京人藝」的中流砥柱。

涂：您對於他的見解有何看法？

鍾：我很同意他的見解。所有表演藝術者也必定要有他們從事的藝術工作所需的天份，演員也一樣，他們是必須擁有演戲的天份。不過，即使你擁有極佳的天份，也需要接受訓練，使自己經常保持狀態。不然，即使你擁有天份和機會，可是你的狀態極差，也定會失去機會，無法發揮你的天份。因此，演員要經常保持狀態，經常做各種練習，令自己的工具（身體）一直保持在最好的狀態。同時，亦要懂得把握機會，不要讓機會白白溜走，這樣才能有機會成材。你們可能不知道，中國戲曲演員的訓

英先生說演員訓練是一項十分艱難刻苦的工作。無論是演技訓練、形體訓練或台詞訓練等，都需要不停地練習，才可以在演出中運用自如。他認為演員一定要有天份，但那是不足夠的，還需要有機會和訓練，所有條件配合起來，才能成功。

練比話劇演員的更為艱苦。他們自小受訓，還可能被師父責罵和鞭打。提起打罵，我記得當時英先生是如此跟學生說的：「你們現在當然不能打了，因為只要老師一打你，你就可以告他了。」他的幽默引得哄堂大笑。

涂：我記得您以前說英老師在演講時亦談到演員的素養，並且以他的演戲經驗來分析。當時您對他的話印象頗深，可否在這兒與大家分享？

鍾：可以。英先生指出演員的素養必須強調三方面。首先是技巧。演員必須將自己的工具——即是自己身體——的各部份好好訓練。例如怎樣令肌肉鬆弛，不會在台上讓人看到你的肌肉緊張；怎樣好好利用自己的形體動作和聲音等。換句話說，演員只有不斷鍛鍊，才能支配自己的工具，有助演出。

英先生強調的第二點是角色要從生活中提煉出來。他以他在「北京人藝」演出的首本戲《茶館》中飾演的劉麻子作例。他說《茶館》的故事背景是新中國成立前後的五十年，由於與他演出的時候年代相距太久，他無法從現實生活中尋找劉麻子這類人來觀察和模仿。不過，卻可以從現實生活中的其他人物身上尋找靈感來「提煉」。他選擇的「提煉」對象是專賣舊貨的人物。他從這些人身上找到類似劉麻子的性格。還有，英先生強調情緒記憶對演員的重要性，指出演員從生活中所得到的情緒記憶會在他們創造角色的過程中大有幫助。

涂：第三點是演員必須在文化藝術、歷史和哲學三方面充實自己，修養自己。我亦已經跟你談過這點。

涂：如果演員在素養方面做得不好，會出現甚麼問題？

鍾：如果演員在素養方面做得不夠充實，只會發展至某一個階段後便停頓下來，無法有更佳的表現。相反，如果演員能夠在這三方面好好修為，便能較易突破自己，進入新境界。因此，演員的素養是非常重要的一環。沒有素養的演員絕對不可能成為一流的演員，亦不可能有超脫自己的演出。所以，我認為素養愈好的演員，其成就會愈來愈高。至於那些懶於進修，對自己在培育素養方面毫無進取心的演員，若想有更進一步的演出，恐怕只是奢望而已。

涂：演員有甚麼缺點您是不能夠接受的？

鍾：其中一項我不能夠接受的缺點便是演員唸台詞不清不楚，觀眾無法聽到他們在說甚麼。我對演員唸台詞的要求很嚴格，一定要口齒伶俐，不能說話含糊不清。即使是角色需要，但也只是由說話清楚的演員去演一個說話不清楚的角色。坦白說，現時很多舞台和電視的演員都不注重咬字和發音的訓練，令我聽來很不是味道。因此，我在編排演員的訓練教程時，特別注重咬字和發音等訓練。相反，一個說話不清楚的演員是不能演到一個說話清楚的角色。

142

三種不同典型類別演員

涂：我知道人人性格不同，演員亦各有特質。若將演員歸類，您會怎樣將他們劃分？

鍾：不如讓我以史坦尼斯拉夫斯基的理論回答你的問題。史氏認為演員大致可以劃分為三種不同的典型類別：第一類是創造性的演員，第二類是摹仿性的演員，第三類是機械性的演員。

很多演員在了解自己的角色在某場戲中需要「做甚麼」（What）之後，便會集中精神研究「怎樣去做」（How）自己要「做的甚麼」，卻往往忽略了一個更重要的問題：「我到底為甚麼要去做」（Why）。創造性的演員卻一定會從「為甚麼」開始分析和塑造角色，因為他們知道只有明白「為甚麼」，才能準確地和完全地進入角色的情緒中，而不會錯用了演員本身的情緒。因此，在三種演員類別之中，創造性的演員是最有能力將自己投入角色的情緒，亦必定能夠在整個演出過程中完全投入他的角色之中。他們的演出也會因為是用上角色的情緒而令表演更加自然流暢。史氏在書中指出「通過一個演員有意識的心理技術而到達自然本性之下意識的創造性工作」，是進入角色的法則之一。他的意思是演員要通過意識而到下意識，通過自主而到不由自主，才是真正地創造角色。一個演員的「下意識」是要依靠「有意識」的心理技術。換句話說，表達角色的內心生活才是演員在演出時的最重要的任務。

第二類是摹仿性的演員。這類演員只會在準備階段時進入角色的情緒，到了在台上真正演出時，他只會摹仿自己在準備階段時所體驗得來的情緒和感覺。史氏認為「這種表演可能很美麗，但卻不深刻，因為不是有力量，而是只有效果。」

至於第三類機械性的演員，所以他們只有採用機械式的演法。即是說，他們永遠用着自己那套千篇一律的機械性演技，把劇本要求其角色所需要表達的某一部份情緒敷衍地，混水摸魚地做了出來，便算盡了身為演員的職責。這類演員的演出絕對不能使人入信，因為他們完全欠缺有血有肉的真實感，在台上要出來的只是機械式的舞台花招。我認為這類演出最要不得，這類演員也是最要不得。

因此，若要避免淪為摹仿性或機械性演員，創造性演員必須遵守史氏的叮囑：「要不斷地奉行我們藝術中的基本目標，即是創造出其角色的『人類精神生活』，並把這種生活藝術化地體現在一個美麗的舞台形式之中。」請注意史氏所說的「藝術化」這三個字，因為他一再強調：舞台上沒有真實的生活，而真實的生活也不是藝術，舞台上的生活只是藝術家將真實的生活藝術化。

144

忘我境界

涂：
有些演員說他們演戲會因為太過「入戲」而走進忘我境界。演員演戲時是否應該忘我？忘我是否好事？

鍾：
我也常常被人問這條問題，我給他們的答案是：演員是不應該忘我的。史坦尼斯拉夫斯基曾經說過：「一名演員無論他是真實地，或是想像地去經驗一些事情的時候，他還是他自己。因此，演員在台上永遠都不應該忘記自己。要是他試圖避開自己而放棄自我，便會令自己失去依據。對於演員來說，再沒有比這種情況更大的危機了。因為演員一旦在台上忘了自己，他進入角色的情緒的能力便會衝過了頭，開始過火的表演。因此，無論飾演甚麼角色，演員必須永遠沒有例外地利用自己的情緒演戲。演員一旦違背了這條定律，便等於謀殺了自己在台上所扮演的那個角色，因為那種做法是會使到角色失去了演員活的靈魂。然而，只有演員這個活的靈魂才能把生命吹進一個死的角色裏去。」

涂：
換句話說，演員若在演出時忘記了自己，便一定不能控制本身的情緒、聲線、肌肉和其他一切屬於他自己的東西。簡單來說，他便是不能控制演出，令演出變得過火和誇張。既然不能在自己的控制下將角色藝術化，自然也不能在舞台上創造角色。這種過份忘我的演出會影響演員與其他演員交流，甚至連觀眾也會感到不舒服。

鍾：　是的。演員在舞台上演戲，除了與台上的對手交流之外，還會與台下的觀眾交流。最明顯的例子是角色對觀眾直接說對白，便是直接與觀眾交流。即使演員不是直接對觀眾演戲，他們在台上也會與觀眾有間接交流，亦能感受到自己與觀眾的這種間接交流。倘若演員在台上失去控制，忘了自己，便不可能有這種感覺了。總之，演員在台上一旦忘我，過火和失控的演出便立即出現，把他們一切美好的藝術化創造過程完全破壞。

愛自己心中的藝術

涂：　我常常聽到演員說「愛自己心中的藝術，而不是愛藝術中的自己」。您怎樣看此兩句話？

鍾：　無論我們是在舞台上、電影或電視中當演員，一定是要「愛自己心中的藝術，而不是愛藝術中的自己」。我們身為戲劇工作者，是有責任設法令自己心中的藝術——即是戲劇藝術——通過身為藝術創作媒介的自己，變成超卓的藝術，成就戲劇藝術更高的境界。反過來說，有些演員本末倒置，希望藉着戲劇這個藝術媒體抬高自己，成就自己，將戲劇變成讓他們出鋒頭，成為鎂光燈焦點的踏腳石。這些演員心中所愛的並不是戲劇藝術，而是創作中的自己。

涂：怎樣可以做到「愛自己心中的藝術」？

鍾：我可以以史氏的《演員的道德》的一段文字解釋。他在書中寫着：「骯髒的腳不許走進劇場裏去。污泥和塵垢在進門時要去乾淨，要把鞋套和那一切破壞生活、分散對藝術注意的各種繁瑣的思慮、無謂的爭鬧、不愉快的事情一起擱在室外。在走進劇場之前要唾吐乾淨，因為進去之後，已經不容許你們隨處吐痰了。然而，在絕大多數情形下，演員們從各方面把生活上的各種骯髒行為、謠言、勾心鬥角、閒話、誹謗、庸俗的自大心理都帶到劇場裏來。結果，它就不會成為藝術的聖殿，而成為痰盂、垃圾箱、髒水桶了。」我在電視台工作的時候，見過不少史氏所指的「各種骯髒行為」。他們為了突出自己，令自己出盡鋒頭，不惜絞盡腦汁貶低競爭對手，以閒言閒語誹謗別人，做出「各種骯髒行為」。相對來說，舞台演員一般可以得到的名和利比電視演員的為少，一夜之間名成利就的機會就更少。表面看來，好像會較少「污泥和塵垢」。不過，這不代表舞台演員便一定不會有史氏所指的「各種骯髒行為」。

為了要令自己不要成為耍弄「各種骯髒行為」的演員，我們一定要不斷提醒自己摒除一切惡習，在自己走進劇場前將它們徹底丟在門外。只有這樣做，你才能敞開自己最純潔的心扉，真真正正地去愛自己心中的藝術。換句話說，我們要杜絕「愛藝術中的自己」這個念頭，才能一心一意地創作，誠懇地追求藝術上真、善、美的完美境界，以及創作出卓越的藝術表現。

演員的想像力

涂：　我相信很多人都曾經向您請教這條問題——成功的演員必須具備甚麼條件呢？

鍾：　讓我們逐項略談。

不同人對這條問題會有不同的答案。同樣，不同範疇的藝術家對「成功的藝術家」也會有不同的要求。因為無論是哪種類別的藝術家，都必須具備其所屬的藝術範疇所需要的條件和特質。至於演員，他們的特質有些會與其他藝術家的相似，但有些卻是他們專有的。對我來說，要成為一名成功的演員，必須具備多項條件和特質，

首先，是想像力，這是每一個演員必備的首要條件。演員是沒有辦法體驗或經歷他所飾演的每一個角色所做的一切事情的。例如我們絕大部份人都沒有殺過人吧？但是演員卻可能要試過持槍行劫吧？但是我們亦有機會扮演打劫銀行的歹徒。舞台上的一切，即使是最寫實的寫實劇，說到底都是虛構的情景，不是真實的生活情景。我們在舞台上看到的都是經過藝術加工的虛構人物和故

演員必須記着：我們在演出時，不應以自我為中心，自己喜歡怎樣演就怎樣演。我們一定要以整齣劇為中心，理解他的想法，以你的最大能力令你心目中的藝術更臻完美，這才是「愛你心目中的藝術」。

事，不是真實生活的人物和事件。所以演員必須運用想像力，令自己和觀眾相信這個創造出來的世界。

涂：我們都知道舞台上的戲劇是虛構的，演員如何將虛構的東西變成舞台上的真實？

鍾：我們都知道舞台上的演出沒有可能是真實的生活。同樣，若我們在舞台上只呈現真實的生活，那也不是藝術。舞台工作者要做到的，便是要把劇作家虛構出來的東西轉變成舞台上的真實。可是，劇作家在那數萬字的劇本內所提供給演員的虛構資料是永遠都不足夠，不能給予演員了解角色所需要的一切東西，從而把虛構的東西變成真實。要達到這個目的，演員便要運用他們的想像力，把虛構的東西變成真實。

涂：我知道演員是需要有想像力的，您可否再多談演員的想像力？

鍾：演員首先要了解想像力對他們來說的重要程度。演員在舞台上是需要有很多想像的，例如想像自己是劇本中的角色、想像自己正在身處其中的佈景是真實的環境、想像對手不是他的搭檔而是另外一個人物、想像穿在自己身上的戲裝是自己的衣服、想像自己飾演的角色能夠看見一些演員本身是看不見的東西⋯⋯這一切都需要憑藉演員的想像力創造出來。舉例來說，演員飾演的角色需要在舞台上向窗外望去，看見一大群羊在外邊吃草。可是，窗外明明沒有羊群呀！有想像力的演員便可以運用他的想像力，令觀眾相信他真的看見一大群羊。

涂：
相反，沒有想像力的演員的演出一定是空洞乏味，沒有吸引力，也沒有辦法令觀眾集中注意力在他們要表達的東西上。這是由於他們不能令觀眾相信他所「看到」的東西，因為連他自己也「看」不到。舞台上的一切都是要使人入信，而演員要觀眾入信，想像力便是主要的條件之一。演員只有運用想像力，才可以使自己變成另外一個角色，在角色的規定情景中「生活」。亦是只有這樣，演員才能感染到劇本所需要的氣氛和角色所需要的情感，藉此創造他的角色。

所以，演員一定要利用想像力去肯定和了解一些劇本沒有明確地寫明的目的和意圖，這樣便能使到一些並不存在的虛構生活慢慢出現在你腦海中，令你能更進一步去了解你的角色和表達你的角色。

涂：
怎樣可以令自己有想像力呢？

鍾：
可以藉着「假使」（Magic If）和「規定情境」（Given Circumstance）的幫助去充實和發展你的角色和演出，使你的角色充滿生命力和你的演出有藝術性，以表達出舞台藝術的真實感。

涂：
怎樣藉着「假使」和「規定情境」去充實和發展角色和演出呢？

讓我舉一個例子，我教授演技時，除了要演員學生知道在台上「為甚麼」──即是劇

本上寫着該個角色要做的事情和動作、唸甚麼對白，以及有甚麼情緒等等之外，我更要他們明白他們在演出這場戲之前是「從哪裏來」和演完這場戲之後他們是「往哪裏去」。不要輕視這個「從」和「往」，因為它們會影響演員上場和下場的內在和外在的心態和情緒的。演員必須要利用想像力表達這個「從」和「往」出來。

涂：　小孩子大都有豐富的想像力，為何成年人反而沒有呢？

鍾：　在小孩的世界裏，現實與想像是並存的。可是，人長大後，往往就會喪失孩童時期的想像力，反而愈來愈接近現實和物質主義，甚至有意無意地強迫或鍛鍊自己放棄想像。要當演員，就必須保留這一份孩童時代的想像力，懂得想像和假設。

　　不論是排演或演出，演員也要不斷地和積極地運用想像力。演員一旦有了想像力，或者不能保持想像力的連續性的話，他在舞台上的演出便一定沒有真實感。

涂：　沒有想像力的人是否就不可以當演員呢？

鍾：　有豐富想像力的演員的演出是永遠會吸引着你的。有些演員天生具有非常豐富的想像力，有些演員的想像力卻未必強烈。幸而想像力可以慢慢培養，導演亦可以幫助演員發揮他的想像力。即使是經驗豐富的演員，也需要經常做一些練習令自己的想像力得以充滿活力，免於生鏽呆滯。不過，如果一名演員基本上是完全缺乏想像力

節奏感和注意力

涂：談了很多想像力，您認為成功演員必備的第二樣條件是甚麼？

鍾：我認為是節奏感。我時常強調節奏在整個演出是非常重要的因素，因為整齣戲的演出就是一個音樂作品，包含各種不同速度、情調、音質、音量和感覺的節奏。即使是幕後的戲劇工作者，包括編劇、導演、燈光師、換景人員、司幕等，都必須有強烈的節奏感。因為只要任何一個環節錯了拍子，也會直接或間接地影響整個演出。

涂：演員的節奏感又如何？

鍾：演員是面對觀眾的前鋒，他的節奏感最為重要。演員若有強烈的節奏感，再加上對戲劇的敏感度，便能使整個演出段落分明。觀眾對他的演出亦會有一氣呵成的感覺，恍若聽了一首美好完整的音樂。演員的節奏可分為內在的節奏和外在的節奏，任何

的話，那麼，無論導演怎樣啟發，也是幫不了他的。正如我剛才所說，沒有想像力的演員的演技永遠都是空洞無物，沒有內心動力，注定是失敗的演員。因此，觀看有豐富想像力的演員演戲是一種享受，相反便是活受罪。一個沒有想像力的演員，或者不懂得利用想像力的演員的演出，絕對不能吸引觀眾。

152

一種節奏若出現不協調或不準確的情況都會影響整齣劇。

涂： 有次我看到一位戲劇導師教授學生玩學習注視台上人物或物品的遊戲，學生說不明白那個練習的重要性。

鍾： 那些練習很重要，因為它可以訓練演員學習運用注意力和在舞台上注視，這也是成功的演員必須具備的條件。演員要懂得不被任何人或任何事物分散自己的注意力，只會集中精神思想在舞台上發生的事情之上。這樣才不會被其他人或物破壞自己的演出，而演出亦因此更能使觀眾入信。

涂： 演員在舞台上怎樣注視？

鍾： 演員在舞台上的注視是通過他利用眼神緊緊地吸引着觀眾，從而自然然地使觀眾注視他想觀眾注視的東西上去。如果演員不懂得運用舞台上的注意力，他的目光便會六神無主，全無吸引力。他們會把觀眾的精神分散，無法集中注視舞台上所發生的事。

涂： 我有時發覺台上有些演員很不集中，好像有點遊魂似的，很影響台上的畫面。

鍾： 這當然是不好的表現。演員不但要學習在舞台上的注視，甚至在日常生活中也應學

153

習注視。正如史氏所說：「一個真正的藝術家，是會受到他周圍所發生一切事情的感應……必須要有感官的注意。」我們要做到這些要求，可以以 4W 和 1H——即五個問號——來刺激自己對身邊一切事物的注視。這五個問號就是甚麼（What）、何時（When）、何地（Where）、為甚麼（Why）和怎樣（How），可以幫助我們找出很多對物體的關係和應該注視的問題。

當我們在日常生活中培養了注視習慣，便能幫助我們在舞台上運用注視。演員有了外在的注視，便能夠集中注意舞台上的事物和關係；有了內在的注視，便能集中在角色所要做和所思想的事情上，不會被不正確的注視和思想破壞演出，而觀眾也會被他那強而有力的注視吸引，從而觀察舞台上的變化了。

其他條件

涂：　我們常常說某某歌星的台風很吸引，演員也需要擁有台風嗎？

鍾：　當然。演員的台風並不是指美好的身材或漂亮的臉孔，而是一種令觀眾看見就被它緊緊抓着的吸引力，或令人不由自主地把注意力放到他身上的魔力，使你對他留下一種不可磨滅的印象。

涂： 具體來說，這種吸引力到底是甚麼？

鍾： 這種無形卻強力無比的吸引力是一種不可捉摸的美好特質，是由很多東西，包括誠懇的演出態度、強烈的精神集中、準確的情感輸送、動聽的唸台詞方法等等加起來所產生的一種超然風采和過人魅力，這就是令人無可抗拒的台風。

涂： 還有甚麼條件呢？

鍾： 還有很多，例如學習和應變的能力。須知演技是很深奧的學問，演員必須努力學習和研究與演技有關的一切才能進步。例如他要演一名舞蹈員，他便要學習舞蹈技巧、舞蹈員的形體和流露出來的氣質，以及舞蹈員對舞蹈室的感覺。同時，他也要具備應變能力，才能把學習到的東西在不同類型的劇本和劇場內演繹出不同劇作家筆下的角色，同時亦能夠滿足到不同導演的要求。

還有，演員是要聰明和有智慧的，因為他們要飾演的是中外古今的戲劇，是需要很有聰明才智才能把經他們理解後的劇本內容、含意和意義傳遞給觀眾。所以，演員不是只需唸熟台詞便算是盡了責任。他們更重要的任務，是要明白角色說出那些對白的真正含意，不能囫圇吞棗，否則便演繹不出對白的情感和潛台詞的意思。因此，較愚笨的人是很難理解台詞中的箇中含意，因而亦不能成為成功的演員。

1
5
5

涂：我知道演技從來不是一蹴即成，亦不可以一步登天。不過，我仍然想問您：可否告訴我們練出好演技的竅門？您認為秘訣是甚麼？

鍾：秘訣全在於三個字：做、試、改——不斷地做，不斷地試和不斷地改。演員與所有藝術家沒兩樣，都是在訓練的過程時不斷地做、嘗試和改進。演員只有不斷重覆這三個過程，才能尋找對自己最有效的演技方法和探討演技的奧秘。至於不肯在排練的時候去做、試和改的演員，其故步自封的態度只會令到自己永遠不會進步。這種演員創造出來的角色亦永遠沒有新鮮感，不能突破自己。

演員的創造性心理狀態

涂：大部份劇團演出時，如在晚上八時開演，往往需要所有演員在五時半前便已經齊集後台，準備化裝。我聽過有人埋怨太早要他們到場，尤其是一些飾演閒角的演員。他們認為自己的化裝很簡單，所需時間不多，所以覺得過早到達劇院頗為浪費時間。您對此有何看法？

鍾：我也知道有些演員以為自己的化裝很簡單，不需一刻鐘便已經完成，所以希望在演出前一小時才到達化裝間，因為他們覺得即使自己化好裝後，仍有充足的時間準備出場。我認為這種想法是不對的，因為演員的責任並不單單在舞台上演戲，也包括在演出前的工作。每名演員在演出前一定要做好精神和思想上的準備。所以，演員

156

涂：應該盡早到達化裝室。大家在化好裝後，便需要認真地為自己飾演的角色在思想上做準備工夫。演員不只要將他的面部化裝成角色的面貌，要將身體穿着屬於角色的衣服，也要為他的思想和精神化好裝和穿上合適的衣服。演員一定要明白這個道理，才能將活生生的角色創造出來。

我聽說有些演員在開場前仍然以手提電話上網、打電腦遊戲、看影片；有些則會和訪客開心地聊天，或在化裝室內四處走動。

鍾：這都是非常不好的習慣，因為這樣做不但會影響其他演員演出前的準備工夫，同時更會影響自己的角色。

涂：一次，我在後台見到一位譽滿劇壇的演員，當時他已經化好裝，換上古裝戲服，雙手抱在胸前，準備在十五分鐘後出場。有一位訪客見到他，如常跟他打招呼，並跟他說話。他卻全身不動，以雙眼看着訪客，微微一笑，但沒有回答對方。原來他當時正在培養出場的情緒，所以沒有像平時一樣熱情地跟訪客談話。

鍾：這位演員做得很對。每一名演員演戲的時候，其實是在扮演另外一個人，而再非他自己。因此，他必須經過一種「創造性的心理狀態」。所謂「創造性的心理狀態」，是與演員的肌肉鬆弛和身體活動的自由性有着很密切的關係。換句話說，演員必須完全操控自己整個身體組織，才能達到理想的創造過程和效果。只有這樣，演員才

157

能使自己的身體自由自在地表達他飾演的角色所想表達的意思、情緒和動作。因此，演員要達到「創造性心理狀態」的預期效果，首先便要在精神和肉體兩方面表現自然。

這樣，觀眾才會覺得你在舞台上是無拘無束，應付自如。

相反，如果你在出場前沒有花上足夠的時間做好精神上的準備、精神上的化裝和精神上的穿衣，你便會讓觀眾覺得你的演出不集中、不自如、不夠量，甚至會覺得你沒有在戲的規定情境裏面出現，即是我們常說在台上沒有 presence。演戲天份較高的演員會具有這種特質，但天賦較低的演員則時有時無。所以，演員一定要設法改過這種壞觀念，在演出前多花時間為精神做好準備，令到自己的演出肯定富有創造性和使人入信。

運用手勢

涂： 您認為演員應該以甚麼來表達他的角色的精神面貌和內心世界？

鍾： 演員可以運用很多不同的方式來表達的。一般來說，以身體和聲音營造出來的形體動作和語言最為重要，其他如面部表情、手勢等也是表達的方法。

涂： 面部表情大家都容易明白，怎樣運用手勢呢？

鍾：很多演員都以為演戲必定要多用手勢，甚至每說一句對白都一定要附加一個手勢。例如我們觀看黑白粵語片時，往往會發現一些慣用的手勢——演員對說「你」的時候，必定用手指指着自己的鼻子；說到「你」的時候，就會用手指指着對方，演員的手指因而在片中指個不停。彼得布祿克（Peter Brook）視手勢為沒有文字的語言，只應用在文字和情感都不足以表達的時候。手勢用得適當，對角色的性格和表現極有幫助。因此，演員演戲時應該盡量節省手勢。若然用得不當，對角色的損害則是無法彌補的。因為手勢太多，會左右到演員唸台詞的情緒，並且影響其他演員或導演的意圖，削弱台詞的感染力。

涂：您可否舉例以解釋正確運用手勢的重要性？

鍾：英國名演員羅蘭士奧利花（Laurence Olivier）說過他很喜歡觀察別人的手勢，並且記在心頭。當他演戲時，甚至會潛意識地應用在角色裏面，待日後才記起原來自己曾經在某場合見過某人那種手勢。順帶一提，奧利花這種觀察日常生活和儲備記憶的做法對演戲是很有幫助的。

不同種類的戲劇應用上不同種類的手勢，例如用於《雷雨》的手勢是絕不能與用於莎劇上的手勢相同。不同的角色亦應有不同的手勢，用於四鳳身上的手勢是不可用於繁漪身上。我記得很多年前我曾為香港話劇團導演《馬拉／沙德》，其中一場戲是沙德被鞭打時所唸的一段長長的對白。演員何偉龍演出時，完全沒有加插任何手勢

和動作，但對白中的意念卻完全出來了。觀眾都聽得入神，那是沒有用上手勢而能產生很好的戲劇效果的例子。

導演與演員之間

涂：您既是導演，也是演員，您會怎樣形容演員與導演之間的關係？為甚麼您會這樣形容？

鍾：我會說是「非常微妙」，因為導演既是演員的導演和導師，卻又是演員的朋友和觀眾。

顧名思義，導演當然就是要指導演出一台戲的人。不過，他不僅只導演演戲，他其實是一台戲的總導師。

導演又是演員的朋友，否則彼此就不能做到互相信賴。很多演員都會缺乏自信，若能得到導演的正確指導和信賴，信心也必然增強，演出效果也自然有力得多。

導演亦要像教師啟發學生一樣，幫助他的演員創造角色，令他的角色慢慢成長至成熟。在演員的成長過程中，也看到導演的成長。他們是息息相關的。

導演更是演員的觀眾。排演的時候，排練室不可能像演出時坐滿觀眾，有時甚至一

涂：導演和演員之間最重要是甚麼？

鍾：互相尊重和信任。

涂：理論上，導演和演員都是抱着共同的目的，就是演好一台戲。那麼，他們之間是否一定和衷共濟的？

鍾：這並非一定的。導演和演員如果是新合作，可能需要花上一段較長的時期才能彼此互相適應。有些人很快便可以做到，有些則需要很長的時間，還有一些簡直是完全不可以與對方合作。

涂：那怎麼辦？

鍾：演舞台劇通常起碼需要好幾個星期的排練時間，如果演員與導演之間不能互相信賴、尊重和體諒，排練時的氣氛也一定不會愉快，戲就很難排得如意，這是應該避免的。相反，排練室內的氣氛融洽愉快，戲就容易排出味道來。因此，導演與演員之間互相尊重是非常重要的。無論是導演看不起演員，或是演員看不起導演，都不是好現

名觀眾也沒有。此時，導演便要充當觀眾。他除了要從導演的角度看排練之外，也要從觀眾的角度看排練，這樣便可以看出不適合演出的東西，及早作出修改。

象。導演若能夠將導演、導師、朋友和觀眾的多項功能發揮，與演員互相信賴和尊重，群策群力，一台戲自然容易成功。

演員與演員之間

涂：　談過了導演和演員之間的關係，請您也談談演員與演員之間的關係和需要注意的地方。

鍾：　一般來說，演員在台上做獨腳戲的時間不會太多，大部份的時間都是與其他演員一起演戲。因此，演員與演員之間的關係是非常重要。可以說，演員之間的合作是否愉悅是整個戲成敗的一個主要關鍵。

涂：　演員之間最常見的一種矛盾是甚麼？

鍾：　可以說是妒忌，偏偏在演員之間產生的妒忌卻是很難避免的。演員必須努力爭取角色和表現機會，但角色卻有限。得不到主角或重要角色的演員很容易產生嫉妒之心，妒忌遴選成功或自動地由導演委派角色的演員。

涂：　您怎樣看這種在劇團或劇組內的妒忌心？

鍾： 演員應當以劇團的整體演出為先，不應被個人的妒忌心傷害劇團的整體演出。演員之間即使有妒忌的現象存在，大家仍然應該以劇團和演出為重，千萬不可以讓這種妒忌心增長到傷害劇團或演出的地步。

涂： 若遇上這類演員，您會怎樣去做？

鍾： 雖然演員可能會太重視個人得失而產生野心及妒忌心，但是我相信一個真正的演員是會懂得克制自己的惡念，以整體演出為重，在演出時摒棄成見，幫助對手演出。

涂： 您遇過這類情況嗎？

鍾： 我曾經見過一些演員因為他在第一場演出時對手比他贏得更多觀眾的笑聲，他自第二場開始便不為對手做應做的反應，令到整齣戲的笑聲減少了很多，直接傷害了演出。我認為這是不正當的做法。不過，這個例子正好印證《演員的困難》一書中的一段描寫——男主角對反派演員說：「我今晚的掌聲真多，對。」男主角立刻說：「那場戲是我的，與你無關。」反派演員卻回答說：「我們今晚的掌聲真多，對嗎？」反派演員故意不做反應，觀眾也因此沒有反應。男主角至此才被逼承認反派演員在該場戲裏面的重要性。

涂：您認為演員與演員之間應該怎樣合作？

鍾：演員與對手演戲，就如一副機器的兩個齒輪。只要任何一個齒輪轉動得不對勁，機器便會轉動得不順利，甚至停止轉動，效果完全消失。演出喜劇的時候，兩名演員的互助合作就更加重要。只要其中一人稍一鬆懈，也會令節奏變慢和失去應有的喜劇效果。所以，演員在尊重自己的職責和本份之餘，也要尊重同行的職責和本份。只要演員之間有友好的合作，才能達到完美的演出。

涂：我們都知道演員與演員之間一定要有交流，否則演出的成績便會大打折扣。

鍾：曾經有一位演員問我：「我和對手是非常合作的，而且大家也曾互相研究應該怎樣演好大家的角色。可是，為甚麼我們之間仍然缺乏交流？」他這樣說來，似乎演員之間的交流是一件很奇怪的事情。其實，演員與演員的交流與互相合作不一定有關係，即使兩名很合作的演員亦未必是互相有交流的演員配搭。反過來說，互相有交流的演員配搭也不一定是可以互相合作的演員。

涂：那麼，我們怎樣才知道兩名演員之間是有真正的交流呢？

鍾：只要你仔細聆聽演員之間的對答，再憑着自己的經驗和感應，便可以判斷那兩名演員是否真的有交流和交流的程度。不過，若你與某名演員演戲時，感覺到與他完全

164

沒有交流，你仍然不可以評他為一名沒有交流的演員。讓我舉一個例子，你演戲時與演員甲很有交流，卻總是與演員乙格格不入，沒有交流；但是，演員甲與演員乙演對手戲時卻可能會很有交流哩！

因此，導演在分配演員的時候便已經要留意這一點了。倘若有三名男演員和三名女演員均有能力分別飾演某男角和某女角的話，導演便必須要求他們均有與各名對手對讀的機會。這樣，導演才能在聽各名男女演員讀台詞時選出最有交流的一對飾演那兩個有對手戲的角色。

涂：這樣說來，觀眾看兩名演員演對手戲時，不就等於欣賞兩名舞伴翩翩起舞嗎？

鍾：對，當兩名演員之間有好的交流、合拍子和產生相同的感覺時，觀眾便會覺得他們演得很流暢，令人舒服，好像欣賞了兩位出色的舞伴跳了一隻曼妙的社交舞。相反，若果兩名演員交流不對或缺乏交流的話，就等於兩名舞伴不合節拍，碰來碰去，畫面自然非常難看。這時候，坐在觀眾席上的我們便會覺得很不舒服，巴不得閉上眼睛了。

除了跳舞之外，另一個交流的比喻就是拋球。當你把一個球拋向對方，而對方接了球之後又把它拋回給你，這種一來一往的拋接便形成了無形的交流。若雙方都能在拋和接之間有好的交流，「球」在二人之間所產生的畫面便會很好看了。

順帶一提，二人能否交流當然只是導演選角時考慮的條件之一，其他的條件如二人的高度、聲線、身型是否合襯也是需要一併考慮的。

演員道德

涂：我很多時候都聽到「演藝」的學生談及演員道德，都說是從您的課堂上學的。請您談談演員道德。

鍾：演員道德的意思是指演員在劇場內和舞台上所展現的個人修為和德行。它包括的範圍很廣泛，難以逐一而談，我只在此舉一些例子。首先，我最強調的是守時。守時的意思是在綵排時，導演讓你有一個小時的午膳時間，並不表示你有六十分鐘吃飯的時間，而是要你在開始休息的第六十分鐘已經返回排練室，隨時準備工作。守時是演員必要遵從的守則，演員一定要尊重與你合作的人的時間。在綵排時，只要有一名演員遲到，便會影響整個排戲程序，甚至演出的情緒和成績。

涂：我向來知道您是非常重視守時的美德的。您的學生或後輩在與您合作時固然不敢遲到的。因此，你要尊重導演的時間，在適當時間才可與導演討論你的工作表現。

演員亦要留意導演的時間。導演並不是每次排完你的戲都有時間立即與你討論你的表現的。

166

鍾：須知道在一個有五十人的劇組之中，只要有人遲到一分鐘，便即是劇組被浪費了五十分鐘的時間。因此，我首先叮囑我的學生切記守時，否則便會很快失去工作或日後被邀再度合作的機會。

涂：還可以多舉一些例子嗎？

鍾：另一項我非常注重的演員道德便是尊重排戲場所。排戲的地方，無論是排練室、廣場、課室或劇院，都是演員、導演和後台工作人員工作的場所。這是他們整日工作的地方，我們必須保持環境衛生和清潔。很多時候，大家在等待排戲的時候可能會吃東西、閱讀報章和雜誌，以前室內未禁煙前有些人甚至會吸煙。於是，在綵排後，往往會有煙蒂、報章、紙杯、飲料、吃剩的食物等等雜物丟在桌上或地上。沒有人會願意在自己工作的地方堆滿垃圾，演員也不應例外。大家要保持清潔的範圍不單只是排練室和舞台，而是連化裝間、戲院大堂、服裝間、洗手間等地也應該注意衛生，因為這些地方也是我們經常出入和工作的地方。你們還記得史坦尼斯拉夫斯基的譬喻嗎？他說劇場是一個聖殿，所以大家都應該尊重它，保持它的聖潔。

涂：有些演員說您曾教導他們切勿指導對手演戲，這是否也屬於演員道德呢？

到，有些曾經與您合作的前輩都告訴我他們每次與您合作或見面時，都要特別提早出門，務求準時到達排練室或約會地點，因為他們知道您非常不喜歡別人遲到的。

167

鍾：是的，這亦是一項我非常注重的道德。可惜在我的導演生涯中，很多時候都看到演員犯上這個毛病，喜歡在排戲或休息時指導其他演員演戲。我認為這是一個很嚴重的錯誤，因為你不是導演，你給他的指引並不代表導演的要求。有一次我導戲時，一位演員從旁指導另一名演員，你給他的指引並不代表導演的要求。到了排戲時，後者的演法突然變了樣，完全不是我要求的演繹。當我得悉箇中原委後，只得重新向那名演員解說和再次排練，平白浪費大家的時間。還有，演員也不要胡亂批評其他工作崗位的人員，因為他們也是專業人員，正在做着他們的專業工作。簡單來說，演員只需要做好自己的工作便行，千萬不要胡亂說話或批評別人。如果你發現自己處身的圈子中的人喜歡講是講非，你便要避之則吉。

涂：我也聽過一些年資較淺的演員說常被年資較深的演員指導他們演戲，但卻並非導演的要求，而是前者希望後者改變演繹的方法以遷就他和突出他的表現，這令到他們很不開心。

鍾：我也知道這種事情不是偶爾發生。因此，我要再三叮囑所有演員：與你一起演戲的演員都是專業演員，不需要別人告訴他們怎樣演繹他們的角色，正如你不會喜歡別人指導你如何演戲一樣。那些被人「指導」的演員亦要記着：你只需要聽從導演的指引。其他的演員與你一樣，都是劇中的一份子，也是要聽從導演的指示。

涂：若果演員甲真的覺得演員乙演得不好，而他又真的是出於一片好意，希望令演出更臻完美，而非為了私利，那麼他應該怎樣表達意見？

168

鍾：所有演員都有提出意見的權利。不過，他們必須在導演在場時才可以表達意見。例如演員甲可以在完成一天的綵排時與演員乙一起與導演見面，當着二人的面表達自己的意見，這樣才能做到兩全其美，亦會免去產生是非和誤會。由於演員是必須與其他工作人員合作才能完成演出工作，因此，你與工作夥伴合作愉快，便可以促進你的表現，亦能提升整個演出工作的水準。

涂：還有甚麼演員道德您想特別強調的呢？

鍾：演員與其他行業從業員一樣，必須敬業樂業，尊重自己和自己的工作，因為敬業樂業會令你工作得更起勁和用心。無論角色輕或重、討好或討厭；酬勞多或少，排演時間長或短，演出劇院和排練室距離你家遠或近，你一旦接下演出，便一定要盡心盡力地去演好角色，令演出成功。

涂：我聽到有些演員抱怨：怨角色戲份少，無機會表現自己；怨酬勞很少，不值得為演出賣力；甚至怨導演或其他演員不夠專業或欠缺水平。可是，他們在一個半月時間內差不多每天都要在劇組內工作，面對着這些令他們不愉快的人和事，我聽着也為他們辛苦。

鍾：既然當上專業演員，即使排戲時不是稱心如意，也應該以專業精神面對自己的工作。演出是群體工作，我們必須尊重別人的工作習慣。如遇到微小的不協調時，可以稍

169

涂：為遷就對方。不過，我們同樣不能只管遷就別人而影響自己的工作習慣，令到自己的演出失準。

涂：您怎樣看演員失場？

鍾：除非演員遭遇意外受傷或身患重病，完全無法到排練室或劇院，否則所有演員都無任何理由失場，因為這是直接令到其他演員無法排練或演出不能繼續的行為，是一件非常嚴重的事情。我也聽說過有些演員因為酗酒、吸毒或嗜賭等不良好失場，又或影響整個演出的運作。試想想，一個在舞台上醉醺醺或服了毒品的演員怎能瞞得過觀眾的法眼？日後又哪會有導演再肯聘用他們？他們這樣做豈不是自毀前途，斷送自己的演員生涯？因此，除非你不想再當演員，否則必須戒除所有阻礙演出的不良嗜好。

涂：有時候，我聽到有觀眾投訴，說有些明星恃着自己名氣大，在演舞台劇時不認真，又或是因為連演多場，不知是太疲累、「滑牙」或是留力，總之就是表演狀態不佳。直接來說，就是演員欺場。您怎樣看這類表現？

鍾：在倫敦、紐約等城市廣受歡迎的舞台表演，往往會演出逾數百場，所以你所說的情況是會出現的。我記得我在一九六四年到紐約度暑假，打算看由大歌星小森美戴維斯（Sammy Davis Jr.）主演的音樂劇《金童子》（Golden Child）。很不巧地，碰上他

170

涂： 香港劇壇的情況又如何？

正在休假，改由替假演員演出。由於替假演員的演出機會不多，所以他們都會把握每一個演出機會，在舞台上施展渾身解數，希望同樣受人注目。小森美戴維斯的替假演員便是這樣。他很努力演出，我覺得他演得不錯。後來，小森美戴維斯度假後重返演出崗位，我再購票捧這位大明星的場，希望一睹他的台上風采。可是，他的演出令我很失望，我覺得他有點欺場，水準甚至不及他的替假演員。當時他給我的感覺是：無論我的表現如何，你們也會看下去，因為我是小森美戴維斯。

鍾： 香港不如百老匯，長年累月均有長期的演出，而且香港觀眾數量亦有限，所以大多數劇團都不會安排連續演出數十場舞台劇。不過，這並不等於長期演出的情況不存在，我們也曾經有不少舞台製作連續演出超過二三十場，甚至更多場數，例如我在一九九九年導演的《劍雪浮生》便是連續演出一百〇四場。

涂： 演員怎樣才能不會因為重覆演出太多而對演出產生厭惡？

演員演一齣戲時，起初可能因花心思在調校之上，或者新劇能為他們帶來新鮮感，便會用心演出。可是，一旦演出久了，他們對於演出的所有事物都非常熟習適應，便會因為每晚都做着相同的東西而感到不耐煩，產生厭惡。這時候，有些演員可能會以較隨便的演出交差了事，即是我們現時俚語所說的「hea 做」，出現欺場的情況。

1
7
1

鍾：對我來說，演員絕不能厭惡自己在舞台上的角色，更加不能令到觀眾覺得自己敷衍了事，欺場失責。無論你已經演出了第七場還是第七百場，你每場都要將自己的演出視作第一場，要有第一次演出的感覺。即使那已經是你的第七十次演出，你也絕對不能讓觀眾覺得你已經演得很悶、很重覆、很討厭，而是仍然要給他們那是你的第一次演出的那種心態和活力。只有這樣做，你的每場演出才會有生氣。這個「第一場的感覺」正是每名演員在每次演出時都必須具備的感覺。

原因是絕大多數觀眾購票入場，都是首次觀看。你一定要在舞台上呈現你第一次演出該劇的興奮感覺。換句話說，

導演

涂：我們談了很多關於演員的東西，現在讓我們談一點導演這個崗位吧。一般來說，每一齣舞台劇都有導演這個角色，到底導演是否真的只是一名名副其實指導演員演戲的人，還是有更多職務需要肩負？您可以舉日常生活的例子來解釋導演所扮演的角色和在一台戲中的作用嗎？

鍾：

大家都知道戲劇是一種綜合藝術，即是在一台戲之內包括很多不同的藝術展現，例如歌唱和配樂是音樂藝術、形體和伴舞是舞蹈藝術、佈景和掛畫是繪畫藝術等。不過，不要誤會，這並不代表戲劇只是由各種藝術隨便混集而成的表演。你們也許不知道各種藝術與戲劇藝術的關係：當它們各自獨立存在時，它們完全擁有自己的表達能力。即是說，一個舞蹈演出便是舞蹈藝術的展現，一場聲樂家的演唱便是音樂藝術的展現。可是，當它們一旦被納入戲劇之內，它們便會頓時失去其自我表現的能力，而瞬即成為戲劇藝術裏的一份子。

我再以繪畫作例子。當一幅圖畫單獨存在的時候，它是繪畫藝術，有着繪畫藝術的表現能力。可是，若我們將一幅畫作掛在一個客廳的舞台佈景的時候，那幅畫作除了是繪畫藝術之外，更和這客廳的主人有着密切的關係，甚至可能和戲中的情節發展有關係，亦即是立刻和戲劇藝術產生了關係。這些不同的藝術一旦被放在舞台上，便會受到舞台條件限制，亦會與其他各種藝術互相影響。當我們再把演員的表演藝術加進舞台上，便會構成一個戲劇藝術的演出。

我說了這麼多話並不是離題，與導演的作用無關。我其實是想從中解釋當舞台在同一時間出現各種不同藝術時，我們便非常需要一個負責選擇和運用各種不同藝術於一台戲上的人去為我們作出一個最終的定斷。換句話說，我們必須有一個總指揮指點和組織大局，否則舞台上就會出現不統一的情況，顯得雜亂無章。這個人便是導演了。

涂： 導演在排練室的實際工作包括甚麼？

鍾： 導演要肩負的工作甚多，簡單來說，由選擇劇本、分配演員、綵排，到安排燈光、佈景、服裝、道具等，導演事事都要親力親為，參與其事。即是說，一切有關演出的事情他都要負責。他不需要是每一個部門的專家，但卻需要對各部門有基本認識。

涂： 您會怎樣形容導演這個角色？

鍾： 我會形容導演是整個演出的靈魂。一個壞的劇本落在一個好導演手上，不但能令演出比劇本好看，更會有着起死回生的效果；一個好的劇本落在好的導演手上，更會錦上添花。相反，即使是好劇本，一旦落在壞導演手上，他也有本領將劇本糟蹋，令演出成為差劣的製作。還有，演員在不同的導演的指導下也可能有天淵之別的表現，因為好的導演能突出演員的優點，藏拙他的缺點。

涂： 導演還有肩負其他的角色嗎？

鍾： 讓我以不同的角度告訴你導演的多種角色的。首先，正如我剛才所說，導演是整個組織的首腦，舞台上一切有關演出的事都要由他統籌及組織起來。如果一齣舞台劇是一場演奏會的話，所有部門的工作人員便是樂隊的不同樂師，而導演便是指揮。

174

第二，導演是將劇作家所要表達的意圖準確地演繹出來的人，所以他必須熟讀劇本，明白劇本的表面意思和發掘內裏蘊藏的意義。他要將自己的演繹向演員解釋，使他們能與導演有統一的看法。跟着，導演再藉着演員的表演方法將他的演繹展現在觀眾面前。

第三，導演是一名導師，要懂得指導演員演出和啟發演員的潛質。好的導演更懂得利用不同的方法指導不同的演員。

鍾： 我很多時候聽到一些演員說最不喜歡導演指導他們演戲，認為這類導演不讓他們發揮。我亦聽過導演不願指導演員演戲，認為塑造角色是演員的工作。

涂： 導演當然要指導演員演戲。不過，他不應只准許演員採用他提供的方法塑造角色，而是需要給予演員自由演繹的權利。可是，這種自由並非無限制的自由，而是不可以遠離導演的統一意圖。至於有些導演不願指導演員，認為演員應該是曾受訓練，知道演出方法的專業戲劇工作者，所以不應由他來指示。我認為這種導演通常都是沒有演出經驗的人，不明白演員是需要導演給予指導，他們才可以朝着那個方向演出的。

涂： 您是非常資深的導演，您認為要具備怎樣的條件才能算是一名好導演？

鍾：好導演必須對戲劇史、戲劇的種類和對劇本評價的高低有一定的認識，因為這些學識會影響他的導演方針和演出的成敗。他們對其他藝術的認識也是重要的，因為這樣會影響其作品的品味，其中尤以對音樂和視覺藝術的認識最為重要。一台戲的節奏高低起伏，強弱快慢，恍若演奏一首樂曲。劇中的節奏便是通過演員唸對白、表達情感、形體的移動或停頓等形成，富有音樂感的導演在這方面會拿捏得較好。所以導演必定要具有指揮的音樂感，才能使樂隊，即是他的演員，奏出美好的音樂。

至於具視覺藝術感的導演，會對舞台上的一切視覺效果特別敏感，懂得利用視覺抓緊觀眾的注意力，使他們在演出時專注觀賞他的作品。

好導演需要有創意。導演若能經常有新的意念，他的作品會更加好看。好導演亦需要有經驗和預知能力。有經驗的導演能預知觀眾對他導演的戲的接受程度，亦預早知道要避免在台上做某些事情，以免產生壞的效果。

另外，導演是引領觀眾欣賞戲劇的領導者。好導演要對觀眾有深切認識，具有本領領導觀眾欣賞不同演出，改進他們的品味和欣賞能力。當然，要做到這點是非常不容易的。

還有，好導演必須有一顆了解演員，願意幫助他們解決困難和欣賞他們的心。演員遇上了這類導演會更具信心和開心，會有更佳的表現。

涂： 排戲時，每個人都有自己的看法，導演要怎樣才能拿捏得好？

鍾： 導演一定要清楚了解各個部門的工作，知道他們的打算、做法和困難。正如你所說，台前幕後都有自己的看法。導演一方面不能專制，不讓他們加入自己的意思，應該聆聽團隊的意見；另一方面，他卻不能太過民主，讓他們自由發揮，因為這只會破壞自己的導演理念。導演最好是懂得運用他的權力，但又不能是一個專制的暴君。他要做到有限度地讓各部門有機會發揮，但所有由團隊自行發揮的部份都要符合整體演出的統一目標和表現為大原則。所以，他是必須知道如何接受、拒絕、堅持、讓步、提議和領導，從而令大家為他的意圖服務。換句話說，導演要帶領佈景、服裝、化裝、道具、燈光、音響等各個部門在他的統一指揮下工作，表達統一的意圖，從而製作一個統一的演出。

涂： 您導演一齣話劇時，會怎樣去做？

鍾： 我會先了解編劇到底想表達甚麼東西，並且問自己閱讀該劇本時有甚麼感覺和想帶給觀眾甚麼感覺，這些問題都可以刺激我產生靈感。若那是一個原創劇，我會與編劇詳細討論他寫該劇的思想和主題。假如那是一個翻譯劇，我便要參考書本、資料，以及其他導演的演繹，務求對該劇有更多了解。接着，我會盡量把作家想表達的東西都在台上表達出來。倘若我碰到的是舞台的常客劇本，我便要考慮拋開傳統的導演手法，以不同的演繹方法為劇本灌注新氣息。當演員排戲時，我會問自己他們是

否已經達到我的要求。若答案是否定的，我便要設法幫助他們做到，而想辦法的過程便是刺激靈感的時候。

涂：有些導演就是為了要創新，以示與眾不同，會將劇本的面貌改變很大，您怎樣看這種做法呢？

鍾：這要視乎變化的程度了。如果導演為劇本賦予新面目後，仍然保留劇本的主要框架、主題和意義，對劇本沒有作出太大的傷害的話，我覺得是可以接受的。我記得我在八八年代導演皮藍德婁（Luigi Pirandello）的《六個尋找作家的角色》（*Six Characters in Search of an Author*），劇作家的舞台指示說明六個角色是要戴面具的。他在上世紀二十年代初寫這個劇本的時候，塑造了六個很特別的角色。他們走到劇場，要求導演把他們的戲寫出來。在當時來說，這是一種很荒誕的寫法。到了我導演該劇時，荒誕劇已經普遍得多了，觀眾也很接受。我覺得這六個角色如果仍然要戴着面具演出，會把演員的表情都遮蓋着，所以我沒有跟從劇作家的舞台指示，演員都不用戴面具演出。

反過來說，如果舞台上的演出是與劇本的所有要素都完全不同，那麼舞台上的演出就不是該名劇作家的作品了。我不贊成對作者不尊重，因為這種做法對於任何創作人來說都是不公平的。我明白有時候劇作家的意圖是會與導演的意圖有衝突的。劇作家說他寫的是為了表達這個意思，但導演卻把劇本導成是完全另一個意思。倘若

編劇

涂：　香港推行劇運也有好幾十年，您覺得哪個範疇的發展最為不足？

鍾：　我仍然認為編劇的進展最是緩慢，大概是由以下數個原因引致。首先，編劇的創作是很特別的，單憑其白紙黑字的文字是無法知道自己的創作是否成功，而是要等到劇本被搬上舞台之後，才能知道自己的創作的強項和弱點。可是香港劇壇有一段很長的時間沒有太多機會上演原創劇，只是到了近二十年才開始出現大量的原創劇。所以，編劇在過去沒有足夠的機會看到自己創作的成果，這自然令到編劇行業的進展較其他範疇緩慢。

第二，編劇是要有深厚的文學根底的。很多外國編劇是修讀英國文學的大學生，文學水準都很高。可是，香港是一個華洋雜處的地方。一般來說，很多人對文學的真正認識都不深，更遑論對劇本的認識了。如果這些人當上編劇，由於他們的文學根

劇作家已經不在世的話，那就沒有太大的問題。可是，若那個是原創劇本，編劇還要來看綵排呢？那就會出現麻煩了。所以有些導演在排戲的時候不喜歡編劇在場。

179

涂：　近年香港觀眾愈來愈喜歡看原創劇，反而翻譯劇的票房比前遜色。

鍾：　發展原創劇當然是我們的最終目標，因為原創劇才能表達香港的特色。不過，現時香港創作的優秀原創劇的數量仍然難以與經典的翻譯劇相比。雖然我們要支持發展原創劇，但是亦不應放棄具有普世價值的外國經典劇。尤其是戲劇學院的學院派更加應該排演，因為可以讓學生從認識過去的經典知道自己正在做甚麼和日後應該創作甚麼。

涂：　「演藝」的編劇系較表演系和導演系遲了起步，會否也是一個令到香港劇壇的編劇進展較緩的原因？

鍾：　也是有可能的。編劇系在九三年成立，比表演系遲了八年的時間，而且每年修讀編劇系的學生亦遠較表演系和導演系的為少。成立編劇系是我多年的願望，早在創立「演藝」時，我已經有一個完整的構思：先成立表演系，跟着是導演系，然後是編劇

底不夠好，寫出來的東西都會隨意，甚至沒有嚴謹的結構或流露出文學修養。坦白說，我不太喜歡那些所謂與演員一同創作的戲，因為它們連劇本也沒有。劇本是一劇之本，怎可能在排練時仍然沒有劇本在手呢？第三，在香港靠寫劇本為生的編劇寥寥無幾，原因是除非你已成名或獲獎，否則一般編劇的機會和酬勞並不可觀，這自然難以吸引有興趣但需要養家的人入行。

180

涂：系。我們要先有了演員和導演，便可以演出本地編劇編寫的劇本，因為只有本地的編劇才能真正創作一些屬於香港本土的戲劇。

涂：聽說您在爭取成立編劇系時也花了很多時間和精力？

鍾：是的。我在八八年提議在九〇年開設編劇系遭遇了「滑鐵盧」，主要是財政上的困難，校方不批准我們聘請一位全職教授編劇的導師的費用。在九一和九二年，我分別再次申請，並且解釋編劇學生對香港劇壇未來發展的重要性，卻仍然未能獲得支持和撥款。我的申請要到九三年才獲批。

涂：有時有人叫我教他們寫作。我說我只懂得自己寫作，卻不懂得教導別人。您認為編劇是否一項可以教授的學問呢？

鍾：有些人可能認為編劇是不能教授的，我卻不同意。正如很多人都說演技不能夠教授的，現在我們不是每年都培訓了很多演員出來嗎？培訓編劇也是一樣，我們可以教授學生認識基本的編劇方法，直接引領他們走上正確的道途，不用浪費時間作太多的碰撞。

涂：您怎樣看編劇系培養出來的學生的表現和對香港劇壇的影響？

181

鍾：我認為我們最理想的做法，便是給編劇們多些機會看到自己原創的劇本呈現在舞台上，因為只有這樣才能幫助他們認識自己的優點和缺點，從而令他們改善和進步。至於他們的風格如何，則要看編劇自己的才華，我們是難以預期的。

觀眾

涂：我在大學教授戲劇科時，告訴學生一個演出通常都有不同崗位的人參與，如導演、編劇、設計師等。不過，當我問他們若我要將參與的崗位減至最低人數而仍然足以構成一個演出，應該是哪兩類人物可以留下時，他們大都猜到其中一類是演員，卻無人猜到另一類。

鍾：那是因為絕大部份人都只記着台前幕後的工作人員，卻忘記了一個演出除了台前幕後的人員之外，若缺少觀眾的話，便不成一個演出，劇場也就不成為劇場了。

涂：對，大家都忘記了觀眾的重要性。

鍾：演出時，觀眾是很重要的，他們的存在能夠令到藝術創作更趨完整。所有演出的表

涂： 演對象都是觀眾。如果沒有觀眾在場，可能只是綵排，或者是演員自娛，但卻不是表演。

涂： 您會怎樣為觀眾下定義？

鍾： 觀眾不是一群人那樣簡單。你在街上行走，身邊的一眾路人沒有共同的目標，也沒有共同集中注意力的地方，所以他們是一群人。不過，假如街上突然發生車禍，一名小孩被一輛汽車撞倒，所有路人立即把注意力集中在這件突發事件上。這時候，那群路人便變成觀眾，因為他們有了共同的目標和注目點。

涂： 您怎樣看演員與觀眾之間的關係？

鍾： 最簡單的就是演員需要有觀眾。演出一齣戲，劇場、演員和觀眾都是不可或缺的要素。劇場可大可小，可以設備先進完善，也可以設備簡單；可以在室外，又可以只是一個平台。演員當然也是必須的，人數可以多也可以少。不過，一齣戲最少一定要有一名演員才能算是演出。觀眾也一樣。假若沒有觀眾，只有演員自己在台上演戲，就會失去一切表演的意義。那只可能被視作一次排演，而不是一次演出。

涂： 觀眾在演出中往往扮演甚麼角色和產生甚麼作用？

鍾：演戲需要觀眾的存在，亦需要觀眾的反應，哪怕席上只有一名觀眾。只要舞台下有一兩名觀眾，演出就會有了反應。所以，觀眾不僅只是一群人，而是劇場與整個演出的其中一部份。演員感覺到觀眾的反應，便知道自己哪句說話說得不正確，或者哪段戲的情感用得不好，可以從中加以糾正。英國著名演員萊斯利侯活（Leslie Howard）曾說過表演藝術是一半演員加上一半觀眾，而這個混合物就是交流。演員與觀眾交流時，會引起觀眾的反應；觀眾的反應又會反過來令演員有所感應。

涂：演員通常怎樣與觀眾交流？

鍾：演員時常憑藉形體、動作、聲音、情感，甚至腦海裏的思維與觀眾交流。有些時候，他們是直接交流，有時候則是間接交流，要視乎不同戲劇的需要而決定。例如《小城風光》的舞台監督、《莫扎特之死》（Amadeus）的薩里埃尼、《相約星期二》（Tuesdays with Morrie）的明哲等，都時常面向觀眾直接說話，成了與觀眾的直接交流。

涂：演員在舞台上演戲，卻與台下觀眾直接說話，這種做法是否一定會令觀眾入信呢？

鍾：所以，當演出比較寫實的戲時，演員便要採取間接交流的方法，否則觀眾就會覺得演員很「假」。演員若要利用交流而使觀眾覺得他演得「入信」，他的一言一行都必須令觀眾覺得真實；否則他的演出一定有問題——除非是觀眾不懂得如何判斷，或者判斷錯誤。

涂：　觀眾怎樣影響演員？

鍾：　觀眾是一個群體，他們的反應不但能單向地影響演員的演出，觀眾與演員之間也會互相影響。如果觀眾反應熱烈，演員在台上是可以感覺到的。同樣，當台下觀眾沒有反應時，演員也會感覺到，而且更會影響他們的演出情緒。例如當觀眾席有人發出笑聲，便會影響到其他觀眾，令他們也發笑。當演到一個笑位時，有些劇團會預先安排自己人坐在觀眾席之中。不妨告訴你一個行內小秘密——上演喜劇時，他們俗稱「做媒」的人便會發出笑聲，令觀眾知道那是一個笑位，引動觀眾發笑。這種「做媒」方式通常都奏效。

涂：　我也見過這種做法。有些劇團每次都由相同的人「做媒」，他的笑聲恐怕已被行內人認出。有時候，他在不好笑的地方也大笑，全場只有他們一把笑聲，反而會令觀眾不舒服。

我又想到另一個例子：我剛剛看了一齣三面觀眾的舞台劇，肯定坐在我對面觀眾席的一名男士是劇團安排的「媒」，因為我看到他的神情和反應，知道他是劇團安排他坐在觀眾席的隱藏演員，他的角色是「一名經常發笑的觀劇者」。可惜的是，當在舞台上表演的演員產生不到預期的喜劇效果時，他仍然機械地大笑。他的笑聲千篇一律，無論演員所說的笑話或所做的動作是會令觀眾會心微笑、忍俊不禁或是捧腹大笑，他都是發出相同的笑話或所做的動作是會令觀眾會心微笑、忍俊不禁或是捧腹大笑，他都是發出相

同的笑聲，這是不對應的反應。由這名「媒」產生出來的效果，就像那些不聆聽對手台詞，give and take 不合格的演員一樣差勁。看來，不是任何人也可以「做媒」，而是應該先接受專業的戲劇訓練。

鍾：對。最主要的還是演出本身是好看的，不然無論你怎樣「做媒」也起不了作用，反而會產生反效果，令觀眾生厭。所以，只要本身是好戲，再加上給觀眾的一些引導，台下反應自然會更好。

涂：您當導演時，如何顧及您的觀眾？

鍾：演戲不能沒有觀眾，我們要設法將觀眾引進劇院，演出才有生命。剛才我說過，觀眾是一個群體，會互相影響。但是，觀眾也是由很多個獨立的個體組合而成。每人都有自己的想法和要求，很難會相同的。因此，我每次選擇劇本時，都會考慮我的目標觀眾。到底他們是大專學生，還是中學生？是一般觀眾，還是一些特殊觀眾？如果你能夠吸引到你要找尋的目標觀眾來看你的戲，你的演出在某程度上便已經是成功了。

涂：演員與觀眾之間的關係是怎樣的呢？

鍾：雖然一般觀眾都不是最懂舞台藝術的人，可是我們卻不能否定觀眾在戲劇演出中所

佔的重要性。演員不可以將自己放在高位，以為自己才懂得戲劇藝術，因而流露出對觀眾不尊重或欺場的表現。作者可以因為自己的興趣而寫作一些不需要滿足讀者的文字，但是舞台藝術卻不同，觀眾並不是付錢來尋悶的，演員是要有責任令到台下觀眾得到情感或視覺的滿足。

涂：怎樣才能滿足觀眾呢？

鍾：無論多偉大的演員也無法滿足台下每一名觀眾。觀眾只是很多獨立個體的聚合，有着不同的個人口味。看戲有如吃飯，有些是你喜歡吃的，有些是他喜歡吃的，一定會存在着個人喜惡的偏見。還有，看戲的觀眾各有自己的標準，卻不一定準確。為了要多了解觀眾的喜好和口味，我們應該常常與觀眾接觸，這樣便可以知道日後如何吸引他們進入劇場。

涂：演員在技術上又可以如何令觀眾得到滿足呢？

鍾：任何一齣舞台劇的首要任務是要緊緊抓着觀眾的注意力。觀眾是否喜歡該劇並不重要，重要的是在演出的過程當中，觀眾的注意力被它牢牢地抓着。劇作家們有兩個共同的目標：第一，要盡快和準確地抓緊觀眾的注意力；；第二，要一直盡力緊緊抓牢這種注意力直至完場。例如演出悲劇時，可以使到觀眾靜靜地拿出紙巾來抹眼淚；演出喜劇時，則令到觀眾忍俊不禁，甚至放聲大笑，這都是編劇通過角色引起觀眾的情感反應，使他們得到滿足。

涂： 說到底，演員的態度是最重要吧？

鍾： 對。我們必須以非常嚴謹的態度演出，絕對不能敷衍塞責地上演一台戲出來交差。一句老話是非常對的：觀眾的眼睛是雪亮的，馬虎了事只會趕走觀眾。只要戲劇工作者用嚴謹的態度演出，不管戲劇好或壞，起碼是對得起觀眾，也對得起自己。

戲劇教育和教學

涂： 我們這本書的主題是圍繞着您給予學生的戲劇教育，即是您的戲劇教學心得和經驗。若我將「戲劇」和「教育」兩個詞彙加上二字，變成「戲劇的教育性」，您怎樣看呢？

鍾： 有些劇本是會依着一些社會不良的現象而創作，目的是令到觀眾看後知道不應該如劇中人般犯錯，從而達到教育的功能。對戲劇藝術而言，思想正確的題材是很重要，但是教育並不是單一的目標。戲劇可以提醒觀眾生活上是存在着這種危機或錯誤的選擇，但是戲劇卻不能夠叫人一定要跟隨劇作家的意思來做。易卜生（Henrik Ibsen）不是說過「戲劇是可以提出問題，而不是解決問題的東西」嗎？我們並不能單靠演出一齣有教化意味的戲便當作教育了學生、觀眾和社會的，這並不是戲劇的

188

涂：任務。戲劇不是要教育觀眾，只是有時觀眾可以從觀劇經驗受到一些教育。若戲劇只是為了教育的話，作品便會如很多道德劇（Morality Play）那樣枯燥乏味了。所以，戲劇的目的是娛樂和教育並重，絕不能只強調教育而忽略了娛樂的重要性，我們應該寓教育於娛樂。

涂：一班人通過排練一台戲，是否也是從戲劇獲得教育的一種方式？

鍾：大家在排演一齣戲的個多月或數個月中，一起過了一段群體生活的時間，亦一起創造了一項作品出來。這種教育對藝術工作者來說也是非常重要的。大家通過排練、創作、融合、組織和互助，不但認識到如何由零至完成一個舞台上的演出的步驟和方法，更加重要的是通過戲劇團隊生活的鍛鍊，明白到人與人的關係和相處、合作和磨合，這對任何人來說都是一個非常重要的學習活動，為我們準備將來在社會工作起了很大的作用。

涂：您教學數十載，桃李滿天下，您怎樣看您的學生？

鍾：在我悠長的教學生涯中，每一個學生我都只會以一個獨立的個體看待。每一名演員都與其他人不同，所以我不喜歡將他們互相比較或衡量。演戲時，各人都會因為自己不同的優點和缺點而用上不同的方法。因此，我判斷演員的那把尺，是審度他如何運用和是否盡力運用他的工具來表達或創造一個角色。

189

涂：現時對戲劇藝術有興趣的人都可以報讀「演藝」，在那兒接受四年有系統的專業戲劇訓練。香港學生能夠在學院內學習戲劇，您是否正是首位在學院內設立戲劇課程之人呢？

鍾：六三年，即是我從「耶魯」返港的第二年，我一邊在「浸會」教授英文，一邊在院內開創了「初級演技及導演」課程，可以說是香港首次有系統地訓練演員和導演的課程，也是香港在大專學府教授演技之始。後來我再增設「高級演技及導演」和「演講學」的課程，包括上理論課和實習。

涂：我忽然想起，您在「培正」時曾演出《萬世師表》，飾演男主角林桐老師。您為香港在學院內創立戲劇課程，之後在兩間電視台開設專門培訓演員演技的訓練班，後來再任「演藝」的戲劇學院創院院長，春風化雨數十年，是「戲劇界的萬世師表」。

您教了四十載書，您是否真的喜歡教書？

鍾：我當然喜歡，不然也很難教了那麼多年的書。學歷只是一張紙而已，我們要將自己所學到的東西拿出來用才是學以致用，教書便是將你所學到的東西與人分享。教學還會推動你追求更多知識，令你多聽、多看、多讀，因為你要不斷增進自己的學養，將你的學識傳給學生。還有，教書與表演差不多，當你站在教壇上時，你就是在演出獨腳戲的演員，台下的學生便是你的觀眾，他們都是來看你演出的。所以，教書

可以同時滿足我的求知欲和表演欲，是一項令我很喜歡的工作。

涂： 演員都說要在劇場內尋找，您在劇場數十載，想找到甚麼？

鍾： 我找尋完美，search for perfection。無論你在劇場的崗位是甚麼，找尋完美這種工作態度是永恆的。戲劇就是這樣迷人的東西。我們永遠沒有十全十美的演出，但我們卻一定要鍥而不捨地追求戲劇藝術裏的真善美。劇場內永遠沒有終止，也永遠沒有答案。可是，從事戲劇藝術最大的樂趣也正是在此，最大的挑戰也同樣在這裏。

我眼中的 King Sir

想知道教壇上的 King sir 與舞台上和電視上的他有何不同？他的十位學生為你提供 King sir 多角度的面貌。

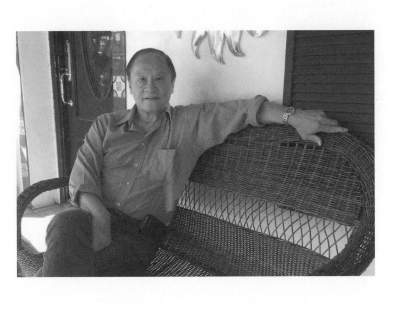

余比利

我和 King sir 很是有緣。我們是兩度校友，分別是香港的「培正」和美國的奧克拉荷馬浸會大學（Oklahoma Baptist University, 簡稱 OBU）的先後學生。我在「培正」讀書時，他則是我的老師。至於我就讀「浸會」時，King sir 比我高六屆。即是我唸中一時他已畢業，所以我在中學時是不認識他的。到我就讀「浸會」時，他則是我的老師。

一九六三年，我入讀「浸會」。我第一次見 King sir 是上他的英文課，所以他也是我的英文老師。他給我的第一個印象是年輕出眾，風度翩翩。他整堂都以英文教學。下課時，他忽然改以廣東話宣佈一件事情，嚇了我們一大跳，因為我們都以為他不懂廣東話的。我記得當時他說：「我翻譯的外國劇本《錄音機情殺案》會進行選角，歡迎大家留步參加。」

「浸會」的第一年學生除了主科之外，還要從四科選修科目中選一科。我的首選是體育科，但卻額滿，所以我改選戲劇。翌日，我上 King sir 任教的戲劇課，在他向「培正」借用的課室上堂。我一踏進課室，即看到 King sir 在黑板上寫着「史坦尼斯拉夫斯基體系」數個字，那堂他教授我們「史氏體系」。

那年，King sir 剛從美國回港，首次在「浸會」當戲劇教師。我和同學們對戲劇沒有認識，修讀的是《演技101》。戲劇課只是選修課，很多同學在完成第一年的課程後在第二年便不再修讀此課。第二年的戲劇課仍然是在「培正」上課，但該校的課堂卻不夠應用。所以，在第二年，一年級學生和二年級學生在上戲劇課時是混在一起的。由於一年級學生的人數比二年級的為多，老師的注意力便集中在一年級的《演技101》上。我們二年級學生在這個名為《演技和導演科》的課程中，實際上全年只有四份之一的課程可以學習導演技巧。所以，我認為二年級是沒有專門教授導演學的科目，全憑自己的觀察和發問才能得到啟發。

在這些課堂中，King sir 很用心教導我們呼吸、行動等演戲技巧，但是我始終覺得他當時是處於摸索如何教授戲劇的階段。我曾經問他教學初期最辛苦的是甚麼，他說是備課，因為他要設計一個全新的課程。我們可不像 King sir 後期的「浸會」學生那般幸福，可以享受他已成熟的教程。

第一個學期，King sir 指定我們閱讀兩本參考書：李察波列斯拉夫斯基（Richard Boleslavsky）的《演技六講》（The First Six Lessons）和史氏的《演員自我修養》（An Actor

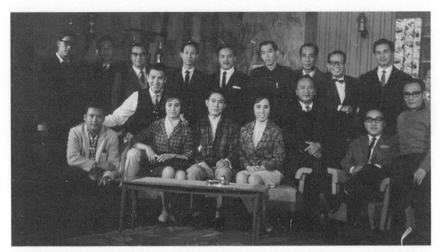

King sir（後左五）為香港業餘話劇社演出和翻譯電視劇《錄音機情殺案》，余比利（前左一）到麗的映聲電視台觀摩。（1963，慧茵提供照片）

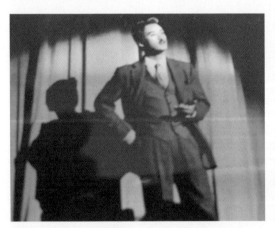

余比利在浸會劇社的《小城風光》中飾演舞台監督，該劇由King sir導演。（1964，余比利提供照片）

King sir（左）與余比利（右）在香港業餘話劇社為麗的映聲演出的電視劇《史嘉本的詭計》中分飾史嘉本和阿西。（1964，余比利提供照片）

Prepares)。他正是按照《演技六講》的六個題目教授戲劇和協助我們實習，考試範圍也是圍繞着該書的內容。我記得試卷的題目是「從《演技六講》的六個題目中試選其一，並寫成報告」，我選擇了情緒記憶作答。

六三年的上學期十一月，King sir 舉辦一個為浸會劇社上演的《淘金夢》(Death of a Salesman) 角色選拔賽，我獲選飾演長子 Biff。六四年的下學期，King sir 給我們的大考試題是「把演出《淘金夢》的心得寫成報告」。《淘金夢》是 King sir 首個從美國帶回給香港劇壇的翻譯劇。它的演出不但開啟香港觀眾接觸美國戲劇的契機，也提高了「浸會」在劇界的知名度，令「浸會」日後的戲劇人材輩出。

《淘金夢》的角色選拔賽剛完結，King sir 在十一月底即推薦我到香港業餘話劇社為麗的映聲演出半小時的現場直播單元劇《謠傳》。導演是后叔（陳有后），我飾演年輕村民阿牛。演出之後，我成為「業餘」的社員，與 King sir 在校外有更多機會接觸和演戲。我在六四年初在麗的映聲演出莫里哀名劇《史嘉本的詭計》(The Cheat of Scapan)，King sir 飾演史嘉本，我飾演他的崇拜者阿西，我們有很多對手戲。六五年，我演出電視劇《視察專員》(The Inspector General)，飾演假欽差專員的隨從阿財，不過 King sir 沒有參演此劇。同年，「業餘」為港九街坊福利會婦女部籌款，演出大型舞台劇《鑑湖女俠》。劇中 King sir 飾演秋瑾的戰友程毅，我飾演緝拿秋瑾的清廷統帥李益智，再次與 King sir 一同演戲。

到了大專第二年，我本想修讀導演課，但是正如我剛才所說，學校沒有開設這個專門課程，我只好從該年劇社上演的《小城風光》(Our Town) 的遴選、服飾、佈景等各個環節中從

旁觀摩學習。我很幸運，獲選飾演舞台監督一角。我還記得在演出前的個多月，我不知為何突然口吃起來。我不敢告訴 King sir，只好每晚騎單車到「培正」的操場大聲唸台詞，直至我克服口吃的問題。

King sir 教我們做戲劇功課時，要運用觀察力、模仿力和想像力。他排戲的時候，我在旁觀察他的認真態度，亦學習他解決問題的方法。例如當年我和王文超在《淘金夢》分飾兩兄弟，我們在排兩兄弟聊天那場戲時，King sir 覺得我們做得未夠好，便教導我們玩一個遊戲。他對我說：「Billy，你是足球員，現在就想像你拋球給王文超，他又將球拋回給你。當然，你們之間是沒有一個真實的球的。你們要在將『球』拋給對方的同時唸出你們的台詞。這樣來來回回，便可以練習 deliver 和 receive 台詞了。」他就是這樣教曉我們傳遞和接收台詞的方法。

又有一次，我與王文超演對手戲，他的台位在我的右邊。有一天排練時，當他唸到某段台詞，以側面對着我，但他的嘴巴和臉部卻組成一條很奇特的曲線，令我忍不住大笑起來。之後，每次當他唸到那句台詞時，我都忍俊不禁。這種情況持續出現多次，King sir 也感到莫名其妙，只得告訴我：「你要自己解決這個問題，否則戲便排不下去。」結果，我找到一個解決方法：就是當王文超說到那句台詞時，我的雙眼立即轉移方向，一直到演出時，我仍然避開看到他的側面，不讓自己有機會笑起來。這個做法也成為我日後教導學生演戲的方法之一。

我演出《小城風光》後，即是在「浸會」唸完二年級，便申請到美國唸戲劇和演講學士課

King sir(中)為香港業餘話劇社演出舞台劇《明末遺恨》，余比利(左)與浸會劇社同學王文超(右)到後台探班。(1964，King sir提供照片)

余比利(右)與King sir同是美國奧克拉荷馬浸會大學的先後學生，二人在校園留影(1965，余比利提供照片)。

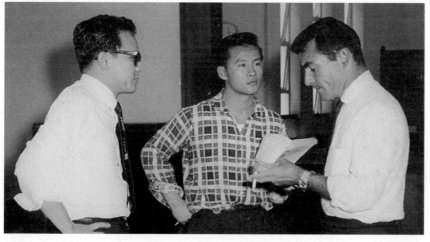

King sir(左)和余比利(中)分別為浸會劇社的《小城風光》的導演和主要演員。洛德·薛霖(右)是美國國務院派遣到香港研究戲劇和廣播的文化大使，留港期間任《小城風光》的演出顧問。(1965，King sir提供照片)

程，這也是 King sir 以前修讀的科目。King sir 在我到美國進修一事幫了我很大的忙。他

不但介紹 OBU 給我，更為我寫推薦信。

證，那是因為當時到美國唸書的香港學生都是唸科學、文學或商科，沒有人讀戲劇的，所

以領事懷疑我到美國的真正目的。King sir 知道此事後，主動為我打電話給領事，表示希

望親自陪同學生到領事館見他。當 King sir 與我站在領事面前時，他告訴領事他也是唸戲

劇的，所以我並非到美國唸戲劇的第一名香港人。他畢業之後亦返回香港，沒有留在美國，

所以他請領事不用擔心我是以讀書為名，實際上是到美國定居。領事聽到 King sir 的一番

話後，仍然沒有立即批准我的申請，只叫我兩天後打電話給他。兩天後，領事館終於給我

簽證。自此之後，每次有人問我一生人最興奮的是甚麼事情，我都會說：「不是妻子答應

嫁給我，而是 King sir 幫助我取得美國簽證。」我一生都感激 King sir 給我的恩惠。

六五年，我和 King sir 都從香港到美國去——我到 OBU 唸戲劇及演講系學士課程，他則到

紐約州立大學 (New York State University) 修讀一年電視製作。我們在香港預先約好：我

先飛往加州，他和數名同學稍遲才飛到加州，再轉機到奧州。我則與要到密芝根州大學

上課的朋友由加州駕車到中途的奧州，在當地的機場接 King sir 和同學的機，再送他們到

OBU 的校舍。我們在奧州遊玩了兩天後，King sir 才飛到紐約去。

那年的聖誕節，我從奧州開車到紐約市探望 King sir，住在他的家中數天，並與他一起到

百老匯看《橋頭遠眺》(A View from the Bridge)。那是我首次看到被四周觀眾圍着的舞台，

感到很特別。

提起《橋頭遠眺》，我想起 King sir 為浸會劇社導演戲劇時的一件事情。話說六七年，King sir 準備為劇社導演音樂劇《佳期近》（Hello Dolly!）。怎料他在上演前兩三個星期突然收到通知，謂由於版權問題，劇社不能上演該劇。幸好 King sir 早已將《橋頭遠眺》翻譯成中文，可以立即排練，代替《佳期近》的演出。雖然綵排時間緊迫，大家仍能順利演出。

我在奧州讀書時，每次返港都探望 King sir。六八年的寒假，我返港度假，到「浸會」與他見面。當時他正在與學生為參加該屆大專院校戲劇比賽的《等待》背對台詞。我靜靜坐在一旁，將自己對學生們唸台詞的表現記錄下來。沒想到 King sir 跟着給他們的意見竟與我的大同小異，這下子令我覺得自己並沒有浪費在美國學到的戲劇知識。

我在 OBU 取得碩士學位後，曾問 King sir 應否返港加入演藝圈。因為他當時在「無綫」任職，覺得我的性格並不適合在娛樂圈工作，而當時仍未有「演藝」，所以我難以在港找到教授戲劇的教席。後來，我在這邊成家立室，打消回港發展的計劃。我在美國數十年，曾經營餐館和出入口生意，也考得保險和地產經紀牌照，亦曾為法院和醫院當即時傳譯。我現已退休，常常為教會導戲。我曾經跟 King sir 說：「我在你面前覺得很慚愧，因為我跟你學戲劇，卻沒有以戲劇為我的事業。」

雖說 King sir 是我的英文和戲劇老師，年紀又比我大六年，但是他無論是外貌和心態都很年輕。他很喜歡與我們走在一起，例如他常常帶領我們到香港大會堂看英文話劇，或者到戲院看電影。一次，荷里活紅星郤德格拉斯（Kirk Douglas）應美國國務院之邀擔任宣揚

美國文化的大使，來港宣傳，在「崇基」演講。又一次，King sir 接受香港電台訪問，談他導演《淘金夢》的感受，他也帶着我到電台。我現時已忘記了當主持人問我對角色有何了解時我如何回答。坦白說，我根本不了解自己扮演的角色背景。可能主持人也對此劇不太認識，所以讓我蒙混過關。

雖然 King sir 外型文質彬彬，其實他是一名體育健將。我是「浸會」的足球校隊隊長，曾邀請 King sir 出任球隊領隊，率領我們參加比賽。

八九年，King sir 帶領一班「演藝」學生到美國西岸巡迴演出《雨後彩虹》（After the Rainbow），作港美文化交流。他們來到洛杉磯時，我與 King sir 相約在聖公會的教堂舉行一場匯演：「演藝」學生演出《雨後彩虹》，我則由 King sir 推薦，翻譯《情書頁頁》（Love Letters），並與當時尚未回港加入香港話劇團的秦可凡分飾男女主角，在教堂的副堂演出。我們的舞台是由粵語片明星麥基親手搭建的。King sir 數次來洛杉磯，都是住在我家，讓我一盡地主之誼招呼他。

我與 King sir 在六三年認識，五十八年來我們一直保持聯絡，我每次返港也一定探望他。我們的交往很特別，二人之間只談戲劇。雖然他天性並不熱情，例如我與他以 WhatsApp 通訊，即使我寫了百多字給他，他也只是回以寥寥數字，但我仍然感受到彼此之間的緊密聯繫。我和他並非「糖黐豆」的關係，但我們都知道彼此在對方心目中的份量。我每次在洛杉磯導戲，都會邀請他為我寫序，而他亦一定幫忙。我相信他並不會答應很多這類的請求的。

我敬佩King sir的原因有很多：他有豐富的戲劇知識，博學多才。他做人很有原則，追求藝術。他從不發脾氣，不責罵人，不與人為敵，不與人競爭。不懂得的事情他不會說，即使他懂得的也只會在做後才說。我以身為他的學生為榮，以他是我的老師為傲。

不懂得的事情King sir不會說，即使他懂得的也只會在做後才說。我以身為他的學生為榮，以他是我的老師為傲。

King sir（前左四）率領「演藝」導師陳敢權（後左五）和林立三（後左六）與學生到洛杉磯參加匯演，余比利夫婦（前左二、一）設宴款待。還有一眾移居洛杉磯的戲劇愛好者出席，包括香港業餘話劇社社員張清和慧茵夫婦（前左五、三）、袁昌鐸（後左七），以及King sir的「浸會」學生鄭漫芝與其夫婿George Chan（後左二、一）和何耀輝夫婦（後左四、三）。（1989，余比利提供照片）。

King Sir在洛杉磯演出中英劇團的《相約星期二》，慧茵設宴招待從北美洲各市前來捧場的香港業餘話劇社劇社友和King Sir的「浸會」學生：（前排左起）時任中英劇團藝術總監古天農、袁報華、King Sir、慧茵、譚務雪、雷浣茜、（後排左起）袁報華太太成玉珍、鄭漫芝與夫婿George Chan、余比利夫婦。（2011，慧茵提供照片）

劉達志

King sir 讀書的年代，父母們都希望子女成為「三師」：律師、工程師和會計師。King sir 的父母卻不是這樣想。他們生於上世紀初，思想卻非常開通，不但讓兒子到美國唸碩士課程，更加由他選擇修讀他喜歡的戲劇，給他很大的自由。

King sir 學成返港後在「浸會」教授戲劇。我在「浸會」唸書時參加劇社，參演的舞台劇大部份都是由 King sir 導演。我常常飾演重要角色，那些角色以前都是由師兄毛俊輝飾演的。有些老派的導演總是規定演員的舉手投足，但 King sir 不會。他對待演員的態度也像他的父母對他一樣，完全不會限制我們。他給予我們很多創作自由和演戲空間，在導演前會先向我們解釋劇本的背景、希望表達的意義和各個角色的人物性格，然後讓我們自行研究和分析應該

劉達志(左)雖然憑《等待》參賽失落獎項，但他因此從King sir身上學習到的做人處世之道卻終生受用。此劇後來在「無綫」由King sir監製和編導的「電視劇場」拍成電視劇播映。右為黃韻薇。（1970，King sir提供照片）

劉達志(左)在麗的映聲第二期藝員訓練班受訓時，同時亦在「浸會」修讀King sir教授的戲劇課程。此照為他在藝訓班與同學李司棋(右)的劇照。（1968，李司棋提供照片）

《小城風光》演員合照(後左起)：劉達志、梁天、(前左起) 周勵娟、陳肇民、黃蕙芬、黃韻薇、King sir、梁舜燕。（1970，King sir提供照片）

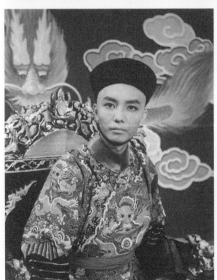

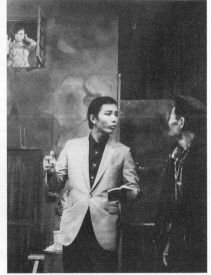

劉達志是由King sir推介加入香港業餘話劇社，常在劇社演出的電視劇中亮相，包括飾演在《陋巷》的記者楊復生（下右圖左一）、由King sir導演的《清宮怨》的王商（下左圖）和《佳期近》的侍應（上圖左一）。（1970、1970、1971，梁舜燕和King sir提供照片）

怎樣表達和發揮自己的角色。他更跟我說：「如果你與毛俊輝的演繹方法不一樣，但是都沒有遠離我的導演方向和角色的性格，我是容許你們有各自不同的演繹的。」他從不會說「你要」，而是從旁指引我們。他這一套導戲的信念令年輕的我們覺得十分可貴。到了我當父親後，我也秉承King sir的導戲信念，以它為我給兒子的教育基礎⋯我不會規定他做甚麼（what），而只會引領他，教導他原因（why）和如何（how）。

我是商人，King sir讓演員自由發揮的做法也影響了我的管理風格，令我學會當一名懂得包容的老闆的重要性。下屬若只是依樣葫蘆地跟着你去做，做得再好也只是你的倒模。你應該讓他們發揮，使他們可以運用各人的才能去令工作做得更好和更有創意。

回憶在「浸會」跟King sir學戲劇的日子，真是很愉快。有時下課後，King sir開着他的寶馬房車載着我、李志昂、黃柯柯和黃綺華到沙田龍華酒樓吃乳鴿。他常常跟我們談他在電視和教育的工作，說他在當時的香港劇壇不可以比別人走前一大步，只能走前半步。即使他從美國引入荒誕劇，也只能在校園內教而不在劇社內推廣。他視學院為他的織夢工場。

King sir是浸會劇社的顧問，我有兩至三年擔任社長一職。一九六九年，劇社參加大專院校戲劇比賽。我們都非常重視，花了很多時間和精力排練參賽劇目《等待》。我除了是社長，亦是該劇的男主角。賽後，除了「最佳劇本」和「最佳男主角」兩個獎項之外，我們從大會的九個獎項中橫掃七獎。當晚，當大夥兒到凱悅酒店慶功時，King sir狠狠地罵了我。他不開心是因為他知道我不應該只演到那種水平，我的表現傷了他的心。我自問自己在很多方面都比捧了「最佳男主角」的演員優勝；

十多年前，劉達志（左）回港時戲癮大發，為「無綫」客串演出。此照為他演出《有營煮婦》時與飾演男主角的King sir（右）留影。（2009，劉達志提供照片）

劉達志每年三月下旬都會盡量抽空從美返港，為的是向在三月生日的King sir賀壽。上圖和右下圖分別為他在King sir八十歲和八十二歲的生日宴上拍攝。（2017和2019，劉達志和林司聰提供照片）

可是，由於我是劇社社長，我在出場前仍然忙着為後台的事情費心，沒有集中精神準備角色，在比賽時自然進不了角色，只能交「行貨」，誇張演出，因而輸掉「最佳男主角」獎項。我明白 King sir 那樣嬲怒是因為他愛惜我，恨鐵不成鋼。雖然我被他責罵，但我仍然深深感受到他對我的愛。

由於《等待》獲頒「最佳演出」獎項，我們在翌晚舉行的頒獎典禮中便需再演出一次。這次我收懾心神，專心演出。演出後，人人都跟我說：「如果你在昨晚比賽時有這樣的表現，『最佳男主角』便已屬於你了。」雖然我輸掉獎項，但我從這件事情中卻得到令我終生受用的三項教訓：第一，以後做任何事情都要專心一致，不可分散注意力；第二，要有分寸，懂得分辨事情的輕重，不可輕視任務和交「行貨」；第三，要清楚明白自己在不同時候需要肩負的不同責任和在適當的時間做適當的事情。這些都是 King sir 當晚給我的訓導，至今仍然影響着我的一生。

在我的戲劇生命中，King sir 還帶我加入香港業餘話劇社，給我有更多體驗戲劇藝術的機會。他又安排我在「無綫」六八年至七〇年的戲劇節目中演出，直至我在七〇年移居美國。事實上，無論我在「浸會」、「業餘」或「無綫」，King sir 都給我很多演出的機會。我覺得自己很幸福，可以成為他的學生。

到了我當父親後，我也秉承 King sir 的導戲信念，以它為我給兒子的教育基礎。

羅冠蘭

我對 King sir 的第一印象是在少年時看他在麗的映聲演出如《油漆未乾》和《快樂旅程》等的外國話劇。我首次聽到他的名字則是在媽媽和哥哥談論其作品的對話中。當時我不能完全明白那些話劇的內容，但是我已經深深被吸引，感覺到原來話劇是可以那麼好看的。

「無綫」開台時非常轟動。King sir 在「無綫」身居要職，報章常常提及他的名字和工作，令我對他的印象更深。我首次見到 King sir 是我報考「無綫」第三期藝員訓練班時，在廣播道電視台的三廠進行面試。一排主考人坐在我前面，燈光全打在面試者身上，我看不到主考人的面貌。不過，我相信 King sir 一定在座。

我僥倖地過了第一關和第二關的考試，第三關是我到 King sir 的辦公室內接受他和后叔給我的面試。當時我仍在唸中六，下課後趕着到電視台，所以只好穿着校服面試。這是我首次見到 King sir 的真人，心裏想着：「此人真的不簡單，他的作品都令我非常震撼。」

King sir 只問了我很少問題，而且非常容易回答。其中一條問題是問我為何報讀藝訓班，我立即給他一個非常直接和傻憨的答案：「我是來學東西的，因為藝訓班的課程包羅萬有，包括所有演藝的基本知識，都是我喜歡的科目。」報名前，母親很鼓勵我報讀。她說：「你只需要每個月繳交三十元便可以學到那麼多東西，真是物超所值。單是學習任何一科的學費也不止這個價錢哩！」所以我便坦率地告訴 King sir 我是來學東西的。

我在面試時見到其他報考的人都比我醒目，而且懂得打扮。有些人已經在社會工作，表現世故。我的生活圈子卻很小，只是圍繞着家庭、學校和教會，站在他們身旁時我是十分自卑的。加上我給 King sir 這樣的答案，真的沒想過他竟然會取錄我。後來我閱讀 King sir 的訪問，他總說只要學員有潛質，便會訓練他。我猜想他可能覺得我是有潛質。我那時只是一名觀眾，電視台對我來說遙不可及，我沒有想到我竟然有一天會踏進電視台。

訓練班的每一個階段完結前都有篩選，我很意外自己竟然沒有被淘汰出來。我在中六畢業後便報考「浸會」歷史系，每天下課便趕到廣播道上課。King sir 只負責教授一科，我非常期待上他的課。后叔是一位慈祥的長者，我亦很喜歡他循循善誘的教學方式和聽他在堂上暢談他的經歷。

King sir 非常用心安排學員的課程，所有表演藝術者需要學習的基本知識他都包括在課程

之中。他上第一課時，派了一疊厚達半吋的筆記給我們，封面上寫着《演員自我修養》，那是我首次聽到史坦尼斯拉夫斯基的名字。我一方面很害怕，因為這些東西對我來說非常陌生；另一方面，我又很開心，因為這是我第一次知道原來演員是需要有修養、有道德的。

這是我第一次同時聽到一本書名、一個人名和一個概念，都是在 King sir 的第一堂課內認識的。坦白說，即使在訓練班畢業後，我仍然無法消化所有史氏的理論和知識，幸而在我往後的人生路上和表演生涯中終能領悟得到。我愈來愈有興趣研究「史氏體系」，而我在演員的道路上亦更加明白到為何演員道德是那麼重要。原來演員的道德不是一種本能，而是需要自我要求和自我修養。我從那時開始慢慢咀嚼這個概念，追求、認識和了解其重要性。即使到了今天，我當了教師，我也與 King sir 一樣，告訴學生演員道德的重要。哪怕學生就像我當年一樣渾渾沌沌，不太明白，我也要告訴他們。

說句題外話，七十年代的香港並沒有很多人認識話劇或「史氏體系」。今天，戲劇界已經發展了很多不同體系，到達了所謂「後戲劇」的年代。可惜的是，有些人在發展了自己的一套理論之後，便輕視或踐踏「史氏體系」。我認為你可以不贊成「史氏體系」，但卻不可以踐踏它，因為它是演技理論之源，而且它並不落後。

由於藝訓班的學員人數太多，我們沒有很多機會演戲給 King sir 看。到了第三階段，大約淘汰了一半學員，我才可以有較多機會。

King sir 培訓演藝人才的計劃非常慎密。他不但開辦藝訓班，更加製作一個名叫《青春樂》的周末節目讓受訓學生從中實習。

212

（左起）辛偉強、King sir、陳敢權和羅冠蘭出席《雷雨謊情》的記者招待會。（2003，香港話劇團提供照片）

King sir（左）與羅冠蘭（右）在《雷雨謊情》中分飾經典人物周樸園和繁漪。（2003，香港話劇團提供照片）

畢業後，「無綫」給我一份一年合約。可是，「浸會」二年級的功課非常忙碌，拍攝工作經常與我的上課時間有衝突，我便請King sir給我改簽半年。當時大家都覺得我很傻，不懂得珍惜機會，因為電視台給我一年合約，即是表示會給我很多機會演出。他們不知道我根本不想在電視台演出，因為那並不是我的心願。我的志願是當教師，我參加藝訓班純粹是因為可以學到我想學的東西。因此，我在電視台兼職半年後便離開，專心在「浸會」上課。

雖然我只在「無綫」效力半年，但在藝訓班上課的那一年卻是我的演藝生涯中非常重要的一年，令我大開眼界。我很感激每一位藝訓班的老師。

我在「浸會」第三年，選修了King sir教授的高級演技和導演科。該科只有九名學生，包括林尚武。我們來自不同學系，彼此稱兄道弟，非常愉快。即使畢業後，只要星期六有空，我們也會回校旁聽King sir的課。King sir在高級演技和導演科所教授的知識與在「無綫」藝訓班的很不同，我從這科中認識荒誕劇，從此愛上了這個劇種。雖然那時候我並不算完全明白，但是已經覺得很是震撼，從此植在我心中。之後，我們九人組織了內外劇社。

King sir對我的影響肯定是十分深遠，但他卻未必想到自己會在演戲和品德上都對我有如此重要的影響。最近我檢討自己的教學生涯，想到若然讓我再選擇的話，我未必敢當教師，因為當教師需要肩負的責任是很大的。我覺得King sir這一位戲劇老師實在太好人了，我其實是很希望他可以仔細地指導我，慢慢地為我「執戲」。可是，我亦明白他是很難花太多時間逐一指正我們。他很客氣，亦很仁慈。雖然我很期望他能針對我多一些，指正我的錯處多一些；可是，他每次給我導演筆記時都令我很舒服。有時候他很客氣地跟我談我的表現，但我聽得出自己其實演得很有問題。

上圖和下圖：羅冠蘭曾多次在King sir執導的舞台劇演出，包括在《莫扎特之死》中飾演康斯坦莎（右）和
《蝦碌戲班》中飾演倪絲玲（左二）。（1983和1986，香港話劇團提供照片）

King sir 的演技叫我佩服得五體投地。我在七五年看他演出《小城風光》，他飾演的舞台監督給我的感覺非常震撼。翌年，King sir 在《玻璃動物園》（The Glass Menagerie）飾演湯姆，是另一個令我震撼的演出，也是一個神級演員的表演。多年後，我也當了演員。一次，我看到 King sir 演出皮藍德妻的荒誕劇《瘋癲皇帝》（Henry IV），他的表演再次令我深深震撼。我極少到後台探班，那次我卻禁不住走到後台向 King sir 說：「對不起，我不想打擾您，但是我希望告訴您您的演出是神級示範。」

我和 King sir 曾經有兩次合作演出。第一次是為香港話劇團演出《雷雨謊情》。King sir 是我的老師，我覺得這位老師是很權威的，我便借用這一點來轉化成劇中我所飾演的繁漪懼怕 King sir 飾演的周樸園的權威。近年播映的電視劇《牛下女高音》卻有點難度。在劇中我飾演與 King sir 在年輕時有過一段曖昧感情的音樂教師，大家在老去時重遇。我演這個角色的心理壓力很大，因為跟老師談情說愛是不容易的。我演出《雷雨謊情》時，只要表現驚怕便行了；但與 King sir 在《牛下女高音》演情侶卻地位對等。King sir 真是一名好演員，在我與他的演戲過程中，他沒有當我是他的學生，而是他的學生，對我這名 King sir 的學生來說，即使觸碰到他已經是一種冒犯，何況還要挽着他的臂彎呢？但是 King sir 可以輕易而舉地令我消除這種心理障礙，減低我的緊張情緒，讓我可以與他進行角色與角色之間的交流，完成一場又一場的對手戲。我們兩次都合作愉快，我很榮幸可以跟老師演戲。

King sir 在我眼中是一位超級老師，我對他只有尊敬、尊敬，再尊敬。我試圖分析他的一

生，覺得他是一名奇才。他對自己的人生目標非常清晰，所做的一切都是朝着這個方向努力而行。他在非常年輕的時候已經位高權重，當年他在電視台的建設和貢獻至今仍然影響着我們，讓我們數代人也可以享受到他的耕耘成果。當香港仍是文化沙漠時，他已經開始起革命，將電視和舞台、娛樂和藝術結合在一起，同時發展和推動，對香港的影響既廣且深。他不但致力提高電視台的收視率，亦重視訓練人才。雖然電視台是一個商業機構，他所做的並不單只是商業行為。經過他教導的人，都應該有很好的修養。後來，他在「演藝」當戲劇學院院長，也是香港目前唯一頒發學位的戲劇訓練學院和培訓戲劇人才的旗艦學校，足見他的遠見。

還有，King sir 本身是一個很奇怪的組合。一般來說，藝術家的情緒較為跌宕，行政人員則會較為理性。他一方面能理解不同角色的情感，並且在舞台上以藝術加工展現出來；另一方面，他無論是 IQ、EQ 和 AQ 都非常高，控制情緒的能力異於常人。他可謂是集藝術家和行政人員兩方面的優點於一身之人，真是一名非常特別的人物。

當香港仍是文化沙漠時，他已經開始起革命，將電視和舞台、娛樂和藝術結合在一起，同時發展和推動，對香港的影響既廣且深。

周志輝

我對 King sir 的最早印象是在七十年代看他在「無綫」演電視劇。至於首次接觸他則是在我投考「無綫」第五期藝員訓練班的時候。那年我考不上大學，要為前途尋找出路。當時 King sir 任其中一位主考人。我只知他是一位管理人員，但印象不深。在千多名考生中，我已經進入最後六十名，可惜在挑選最後四十人時無緣入選。隨後，我收到浸會學院取錄的消息，便到這間大專院校讀書，那是一九七五年。

在「浸會」的首年，我也上了一年 King sir 的課，自問對演戲多了認識。於是，我再次同時報考「無綫」的第六屆藝員訓練班和麗的電視的第二屆藝訓班，希望證明自己在演戲方面是有潛質和能力的。可是，兩

個電視台都是在第一次選拔時已經把我出局了，我只好在以後的日子專心留在「浸會」完成大專課程。

「浸會」設有文化選修科目，包括戲劇、音樂、繪畫、書法等。我選擇了由King sir教學的戲劇課，逢星期六下午二時至四時上課。我首次看舞台劇便是King sir讓我們去看浸會劇社的演出，然後寫一篇觀後感。這令我記起我在投考訓練班時我不懂得回答主考人問我的那條問題：「廣播劇、電視劇和舞台劇有何分別？」因此，我在觀看平生首齣舞台劇時，那條問題便在我的腦海盤旋，我覺得自己應該多認識戲劇。坦白說，我在「浸會」上了兩年King sir教授的戲劇課，對戲劇歷史科並不太上心。可是，每當King sir給我們演戲功課時，我便很用心地與同學們一起研究和在課堂上表演，對戲劇藝術愈感興趣，這要感謝King sir的教導。我本來對戲劇毫無認識，卻愈來愈有興趣，最後更以舞台劇演員為我終生的職業。他沒有鼓勵我當全職演員，但他給我的戲劇教育卻令我愈來愈希望從事戲劇工作。King sir不但是我的啟蒙老師，更是令我投身戲劇界的最大推動力。

畢業後，我面對着到地鐵公司工作和加入香港話劇團的抉擇。地鐵是一份薪優福利好和穩定的工作，而話劇團給我的則只是一份一年的合約。年輕的我覺得好玩、充滿挑戰、富滿足感和可以經歷不同人生的工作機會比豐厚的公積金吸引。我那時還有數個月便結婚，我感謝當時即將成為我的新娘的妻子支持，讓我選擇理想。

我在成為全職演員之前，曾有兩年當自由身演員，並參演 King sir 為話劇團導演的《夢斷城西》。八一年，我加入話劇團。King sir 當時是話劇團的藝術總顧問，又是導演，每年為話劇團導演一至兩齣舞台劇，我全都有幸參與。King sir 在每劇演出最後一場時，都會請我們吃宵夜。可能我的表現不太差吧？King sir 很少給我導演筆記的。King sir 的導演風格是∶若他覺得你演得不好，他會告訴你他的要求。可是，若他說了三次你還不肯改善的話，他便不會再提。我從來都不覺得他放棄我，所以我應該是能符合他的要求吧？

在芸芸我參與 King sir 導演的舞台劇中，《瘋雨狂居》令我印象特別深刻，因為我被提名競逐該屆香港舞台劇獎的最佳男主角獎項。不過，我反而憑《屈原》一劇奪得該個獎項。

King sir 是一位和藹可親的長者，對戲劇有熱誠，肯提攜後輩。我從他身上學到戲劇藝術的知識。我當然沒有他那樣厲害，有資格教人演戲。不過，如果有演員需要我幫忙的話，我也很樂意提意見。我記得 King sir 曾教導我們不可以教對手演戲，因為各人都有各人的演戲模式，所以我演戲時只會盡量遷就對方。若他們需要我的意見時，我才會提出。這都是我 King sir 身上學到的事情。

King sir 為我做了一件事情，教我一生都感謝他。在我加入話劇團五年後，新任藝術總監不與我續約。換句話說，八六年四月開始的劇季再沒有我的份兒。當時我的子女尚很年幼，所以我非常徬徨。King sir 知道消息後，立即以話劇團藝術總顧問的身份寫了一封信給市政局管理層，表示應該將我留下。最後，我停職半年，在十月重返話劇團。自此之後，每

周志輝夫婦（左一和二）與King sir（左三）在宴會間合照。（周志輝提供照片）

上圖和右下圖：每一年，周志輝夫婦都會帶領子女到King sir家中拜年。（周志輝提供照片）

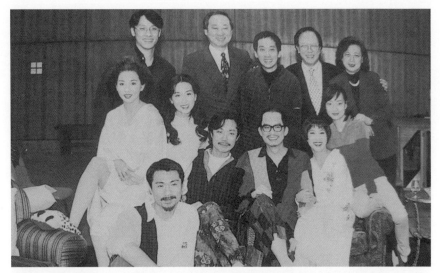

周志輝（中排左四）憑由King sir（後排左四）導演的《瘋雨狂居》角逐香港舞台劇獎「最佳男主角」獎項。
（1997，周志輝提供照片）

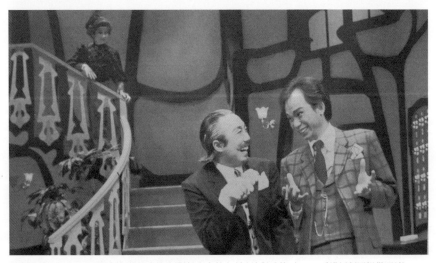

周志輝（右）在King sir導演的《橫衝直撞偷錯情》與高翰文（左）演對手戲。（1992，香港話劇團提供照片）

年的年初一我都與妻子和子女向 King sir 拜年，因為我非常感激 King sir 為我做的一切。King sir 很疼錫我的子女，我的女兒首次向他拜年時只有兩歲，現在她和哥哥均成家立室了。雖然他們未必每年都親身向 King sir 拜年，但依然非常尊重這位慈愛的老師。

King sir 是一位和藹可親的長者，對戲劇有熱誠，肯提攜後輩。我從他身上學到很多戲劇藝術的知識。

呂有慧

King sir 是我在一九七一年參加「無綫」首屆藝員訓練班的導師，負責教導我們戲劇。我那時只有十六歲，全班年紀最小，很專心地跟隨 King sir 學習。我很記得他跟我們提及史坦尼斯拉夫斯基是著名的戲劇大師，令我對這個名字留下印象。其他導師還包括教授司儀課的胡章釗、化妝課的陳文輝、芭蕾舞課的毛妹、中國舞課的趙蘭心。趙蘭心教授的走碎步對我們後來演出如《民間傳奇》等古裝劇很有幫忙，令我們的形體看來很優雅。

King sir 在課堂時教我們演電視劇要記着前面有三部攝錄機，不可以背着鏡頭演戲。他亦教我們唸對白、走位和擅用眼神的技巧，從台詞了解該場戲的氣氛。就讓我從電視劇《民間傳奇》系列中舉出三個例子以作說明。

我在《三笑》飾演秋香，其中一場戲是要由鄭少秋飾演的唐伯虎，所以我要以輕鬆有趣的方法演繹，以產生喜劇效果。《畫皮》是一齣恐怖劇，我飾演女鬼。因此，我要和其他演員合力營造恐怖氣氛。《西廂記》是一個古代窮書生與富家小姐的愛情故事。我一方面要展現千金小姐崔鶯鶯的大家閨秀風範；另一方面亦要令這個愛情故事贏得觀眾的喜愛和同情。我在這些不同戲劇氣氛的演出而作出不同演繹的判斷和技巧都是從 King sir 的戲劇課上學到的。

King sir 可以令到我們上課時很專心，用心聽他的課。我在演出《竇娥冤》時，覺得台詞很長，很難熟背。不過，由於 King sir 給了我很多機會，讓我不斷接受磨練，所以我便像一副機器般愈滾動愈順暢，才能有好的表現。這都是因為 King sir 教得好。

雖然藝員訓練班是為電視台培訓演員，但我也從 King sir 身上學了演出舞台劇的技巧，例如在 U 型的舞台上要懂得面對前面的觀眾，說話要聲量夠，要令觀眾聽到我們說甚麼。King sir 更給了我實踐的機會，讓我演出兩齣由他導演的舞台劇。第一齣是於七七年在利舞台上演的《新清宮怨》，由香港業餘話劇社主辦。我與張之珏分飾女主角珍妃和男主角光緒皇。那次是我首次演出舞台劇，跟演電視劇是兩回事。我記得有一場我與張之珏的對手戲，站在我面前的他的假牙忽然甩了，更差點掉下，他只得連忙將假牙啜回口中。這場戲本來是悲慘的，但我看到對手這個滑稽模樣，只好盡力忍笑，實在忍得很辛苦。這些「蝦碌」的情況很能考驗演員的「執生」能力。雖然演舞台劇的挑戰很大，但當我聽到觀眾的歡呼聲和掌聲時，便很有滿足感，那種感受與演電視劇很是不同。

225

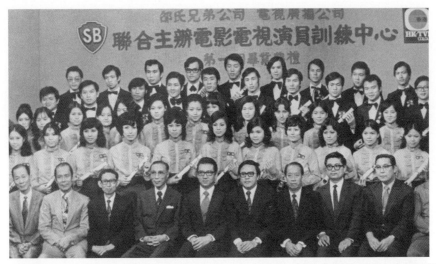

呂有慧(第三排左六)的藝員訓練班畢業照,King sir(第一排左六)親身出席畢業典禮。(1972,呂有慧提供照片)

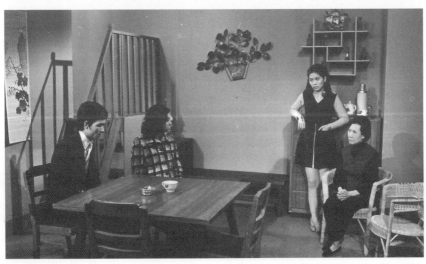

《春暉》是King sir為呂有慧(左二)在畢業後安排的第一個演出。照中其他演員包括潘志文(左一)、黃曼梨(左三)和李司棋(左四)。(1972,李司棋提供照片)

八四年十二月，King sir 再找我演出在八三年首演的《閨房樂》的重演版，那是由 King sir 自任班主的聯肇有限公司主辦的演出。八五年一月，我們一起到美國百老匯的碧宮戲院（Beacon Theater）演出兩場，為當地的慈善機構籌款。當時的港督尤德爵士夫婦也親臨紐約，為是次演出主持酒會。我被 King sir 邀請演出這個重要和大型的舞台劇，感到很光榮，亦很感謝他教曉我很多演戲的知識。

回想我在投考藝員訓練班參加面試時，需要演一段戲、唱一首歌和扮演主持，之後便等待電視台通知是否獲得取錄。我畢業多年之後曾經問 King sir 他是以甚麼準則來取錄學員。他說：「你們在面試的表現不佳是應該的，因為你們仍未受過訓練。我要看的是你們從門外走進考室時散發出來的那份與生俱來的氣質。我從你們之中選出來的包括英俊或不英俊的男學員，美麗或不美麗的女學員。高矮肥瘦，共冶一爐，才能令一齣劇的角色都盡有。」King sir 倒沒有告訴我他為何會挑選我，我相信我是有氣質的吧？

不過，我倒問過他一條關於我自己的問題。很多年之後，我鼓起勇氣問他：「King sir，我這麼早結婚，會否辜負了您的悉心栽培，令您失望？」他回答說：「不會，因為每人都有自己要走的路。」他的意思是⋯命運是掌握在自己的手中，是我自己選擇了覺得適合自己的路。他可能覺得是天意難違，所以沒有為我生的氣。King sir 氣量大，沒有為此而惱怒我這名學生。事實上，他花了很多心血培育我，給我無數的演出機會，如他先讓我拍了我的首齣電視劇《春暉》；跟着安排我在《亂世兒女》、《船》、《巫山盟》等多套經典名劇中擔演女主角。我不但得到很多磨練的機會，亦因此令廣大的電視觀眾認識我。可是，我卻

呂有慧(右)與King sir(左)的近照。(2019，
呂有慧提供照片)

《巫山盟》是呂有慧的代表作之一。(2019，呂有慧提
供照片)

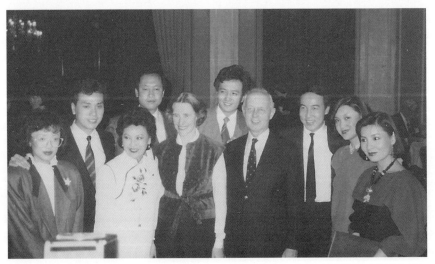

King sir邀請呂有慧(右二)與多名演員到美國百老匯演出舞台劇《閨房樂》，當時的港督尤德爵士夫婦(前排
中間二人)親臨紐約主持演出酒會。(1985，King sir提供照片)

在最當紅的時候突然結婚生子，失去很多機會。回望過去，我覺得自己很愚蠢，亦很對不起 King sir。

King sir 是一名謙謙君子，我跟他學戲，潛而默化地從他身上學會尊師重道，要有禮貌，切忌驕傲。不過，他有一樣擅長的技藝我是沒法學到的，便是他的舞技。我記得有一次我們去晚會，那兒有一個很大的舞池和一隊大樂隊。那晚我穿得漂漂亮亮，King sir 竟然親自邀請我與他跳舞。我一來受寵若驚，二來我不太懂得跳舞，所以不敢接受邀請。King sir 卻盛意拳拳地拖着我到舞池，領着我跳起來。King sir 這位舞林高手真厲害，在他領舞下，我只需要跟着他的舞步便已經跳得很好看了。在旁觀看的人都以為我很懂跳舞，我立即告訴他們其實是 King sir 帶領得好才對。

King sir 是我的啟蒙老師，令我可以以演戲為終生職業。順帶一提，若沒有后叔錄取我，我也不能在訓練班成為 King sir 的學生，所以我很感激后叔和 King sir 的栽培。近年我較少見到 King sir，但我很掛念他，亦一生感激這位恩師。

King sir 是一名謙謙君子，我跟他學戲，潛而默化地從他身上學會尊師重道，要有禮貌，切忌驕傲。

229

盧宛茵

我在一九七二年投考「無綫」第二期藝員訓練班。我踏入考場時，見到 King sir、后叔、鄒世孝、馮鳳謌和馮淬帆一排坐在一張長桌後。雖然他們都是電視台的要員和前輩，我卻一點也不害怕。他們叫我唱歌、唸台詞，我都立即一一做到。當時我的心裏只是想着：「要考驗我嗎？即管放馬過來。」我自幼便很大膽，不懂得害羞。我想就是因為我這副「沙膽」脾性可以解釋到為何會被取錄。

在藝訓班時，后叔和 King sir 是我們的戲劇導師。King sir 教曉我們很多戲劇理論，例如史坦尼斯拉夫斯基的「史氏體系」。我們快將畢業時，King sir 帶我們到海運戲院看一齣名叫 Lady Caroline Lamb 的西片，女主角 Sarah Miles 憑此片奪得奧斯卡金像獎最佳女主角獎項。我們看畢電影後，King sir

向我們逐場分析，講解 Miles 如何演得好，令我們明白怎樣才是好演技和如何演得好。

坦白說，當我在藝訓班時，我是很畏懼 King sir 的。有時候同學遲到，他不會罵他們，但卻會拉長了臉。我們每當見到他生氣時便顫抖起來，不敢作聲。King sir 是有名的好好先生，不會責罵我們，但他緊繃的臉孔已經告訴我們他不高興，他是不怒而威的。我記得一次我們所有學生都準時入廠，卻有一人遲到。那人不但遲到，而且態度甚差，竟然施施然地邊吃邊喝走進來。錄映廠本來就不准進食，加上他毫無悔意，King sir 的臉色頓時沉了下來，我們都嚇得鴉雀無聲。如果我沒有記錯的話，King sir 好像勒令他離開錄映廠。我們上后叔的課時，他教導我們演員道德，其中一項是準時。那名同學不但遲到，而且不遵守錄映廠規則，難怪 King sir 會動怒。

我從藝訓班畢業後第一齣參演的電視劇《智慧的燈》便當女主角，飾演一名大學生。第二齣是街知巷聞的《朱門怨》，我飾演二少奶一角。我那時非常年輕，不懂得民初大家族的刁蠻少奶奶應該怎樣演繹，King sir 都一一教導我演繹大戶人家中潑辣婦人的方法。我很開心後來有人告訴我 King sir 稱讚我演得好。據說《朱門怨》本來並非由一班第一期和第二期藝訓班畢業生演出，但有人向 King sir 建議，King sir 便大膽起用我們一班全無經驗的新演員。大家沒想到效果那麼好，我們很多新人都一炮而紅。由此可見 King sir 真厲害，甚具慧眼，培育出來的都是高材生。後來，King sir 導演舞台劇版的《朱門怨》，我也繼續飾演二少奶。我很感激 King sir 在兩個演出都讓我參演，使我畢業後立即有很多實習機會，也令我迅即被很多觀眾認識，奠定我的電視事業基礎。

我演出由 King sir 導演的戲時，他先讓我們演繹給我們自由發揮。若然我們的演繹不是他想要的話，他才會糾正我們，甚至會示範給我們參考。有些導演為了討好觀眾，喜歡自行加入綽頭。King sir 從來不愛這一套，他只會忠於原著，誠實地導戲。

King sir 由「無綫」轉到麗的電視台工作時，我也跟了他過去。不過他只做行政，我們沒有機會合作。我在「麗的」大約工作兩年便退出電視圈，留在家中照顧三名年幼子女。直至八七年，「無綫」邀請我在《季節》中飾演三姑姐一角，我才重返電視台，直至現在。

到 King sir 退休後在「無綫」拍劇，我們才再次有機會合作演戲。不過，只是兩齣電視劇而已：處境劇《高朋滿座》和《性在有情》。在這兩齣劇中，我們都是飾演夫妻。我們以前是兩師徒，在螢幕上變成兩夫妻。初時，我與老師演對手戲也有點戰戰兢兢。後來習慣了，便不再擔憂。雖然 King sir 是我的戲劇老師，但我與他演戲時，他甚少指導我，只是在很偶然的情況下才會提點我。因為他知道我不再是他在藝訓班時的學生，而是一名專業演員，也是他的搭擋，所以他不會批評我。不過，若然是我主動向他請教的話，他便會很詳細地教導我。

我從 King sir 身上獲益良多，他在藝訓班教授我們的戲劇知識我至今仍受用。他教我們不要「撳音」，所以我從不會這樣做。現時很多演員都喜歡「撳音」，令我受不了。King sir 又叫我們不要擅自添加無謂的「碎嘴」。他說演員不可以自行增添劇本沒有的台詞，而是必須按照劇本的台詞演繹。演員隨意地東加一句，西加一句，便會破壞劇本的味道和整場戲的氣氛。我很不喜歡隨便增加台詞的演員，認為他們不尊重編劇。

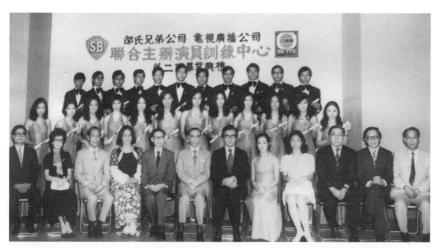

盧宛茵(中排左三)是「無綫」第二期藝員訓練班畢業生,King sir(前排右二)喜見新的一批電視台生力軍誕生。(1973,盧宛茵提供照片)

盧宛茵尊師重道,到King sir家中拜年。(2020,盧宛茵提供照片)

盧宛茵的成名作是由King sir監製兼編導的電視劇《朱門怨》,她在劇中飾演的二少奶紅遍全港。(1974,King sir提供照片)

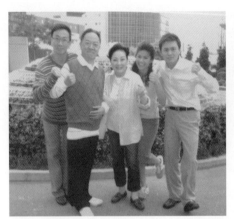
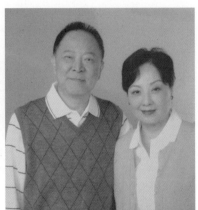

盧宛茵在電視劇中與King sir的合作不多，其中一齣是處境喜劇《高朋滿座》。(2006，盧宛茵提供照片)

盧宛茵（左）與King sir（右）同台演出舞台劇《清宮怨》。King sir為聯合導演和飾演光緒皇，盧宛茵飾演秀女。
(1974，盧宛茵提供照片)

還有，King sir 教我們不要「撚戲」。他說演員要崇尚自然，不要「演」戲。演員當然是演戲，但是卻不可以讓觀眾覺得你在演戲，而是要恍如在現實生活中見到的人一樣真實。我自己也是崇尚自然的演員，喜歡自自然然的演法。這數十年，我一直秉承 King sir 教導的演戲方法來當演員。

King sir 的英語非常流利和正宗。一次，我在電視台化妝間化妝時，聽到牆壁後有一名洋人在通電話。我很好奇，想知道哪位洋人來了電視台。我探頭一看，赫然看到在通電話的原來是 King sir！可見他的英語說得簡直與英美人士無異。

在我眼中，King sir 是一位有學識修養，斯文有禮的好好先生，我非常敬重這位老師。

我從 King sir 身上獲益良多，他在藝訓班教授我們的戲劇知識我至今受用⋯⋯這數十年，我一直秉承 King sir 教導的演戲方法來當演員。

柳影虹

大家都知道我是麗的電視藝員訓練班的畢業生，卻只有很少人知道我曾經是「無綫」第二期藝員訓練班的學員，與伍衛國、盧宛茵等同班。當時我的年紀很輕，母親不贊成我唸訓練班，不肯替我交學費。因此，我只唸了一個星期便輟學了。但是，我還記得在那一個星期，King sir 曾在他教授的演技課中叫我們模仿吃話梅的神態。

一九七六年，我得悉 King sir 與一班藝員一起從「無綫」跳槽到麗的電視。我很想成為追隨他的一份子，便報考麗的電視的第二期藝員訓練班。我是完全因為 King sir 才投考的；不然，我可能會再度投考「無綫」的藝訓班。我與同屆的萬梓良一樣，都是慕 King sir 「戲劇大師」的大名而報名，因為我們知道從 King sir 身上一定獲益良多。

我唸訓練班時，King sir 大約四十歲。他首次步進教室時的情景我仍然深深的印在腦海中。每次他上課時一定穿上全套西裝，說話斯文有禮，並不多言。對我們這班未出茅廬的學員來說，他是高高在上的「戲劇大師」，十分神聖。可是，每當與我們外出吃飯時，這樣的一位大人物總會在飯桌前為女學員拉椅子，讓女孩子們先坐下。他的翩翩風度令我們受寵若驚，更加尊重這位老師。

一次，King sir 與我們一班學員到夜總會之類的地方消遣，他與洪國華一起跳牛仔舞。King sir 跳得像滿場飛似的，煞是好看。我這才知道原來他是「舞」林高手。

雖然我非常欣賞 King sir 的翩翩風度，可是我是大情大性的人，在生氣時總是禁不住提高嗓子，大聲說話。所以我很慚愧，自問沒法學到其謙謙君子的風度。我自認識 King sir 以來四十多年，從來沒有聽過他大聲說話，當然更未聽過他罵人。即使他不高興的時候，也只是不作聲而已。他很有修養，也有學問，亦有容人之量。

King sir 真是一位「超級導師」。這麼多年來，他不知培訓了多少人才，他的學生都各有成就。他與后叔都是用心教導我們的好老師。前者教授我們戲劇學問，後者則教導我們處世之道和擇友的重要。

我很記得 King sir 的教誨。例如他教我們不可以遲到，所以我每次上課都必定早到，寧願在班房內等候。他又教我們要熟背台詞，但不可以只硬背而不理解箇中含意。還有，他教我們在演出完畢後要盡快抽離角色。我不明白為何有些演員說不能抽離角色，我是可以很

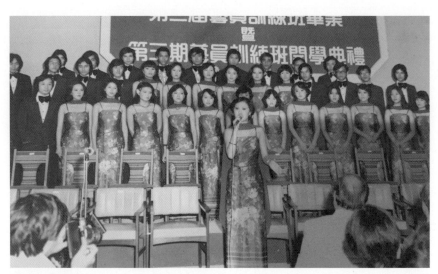

柳影虹在畢業典禮獻唱。(1976,林司聰提供照片)

柳影虹(左)與King sir(右)攝於朋友家中。(大約攝於2000年,柳影虹提供照片)

柳影虹(左)拜訪病後初癒的King sir(右),在King sir家中師徒合照。(2016,林司聰提供照片)

快記得台詞，但又能立即抽離角色，亦不會愛上與我演對手戲的演員。可能是我的演技不精吧。

當我畢業後，King sir 在電視台較多做管理的工作，甚少參演電視劇，只是技癢時才偶然客串一、兩個角色，所以我很遺憾從來沒有機會與他演對手戲。

兩、三年前，King sir 患病，我非常擔心，前往探望他。當我見到他復原得很好，又有弟弟和弟婦照顧他，我才放心下來。我是非常珍惜這位德高望重的好老師的。

King sir（後排左二）和柳影虹（後排左四）攝於「麗的」第二期藝訓班畢業禮。（1976，林司聰提供照片）

我很慚愧，自問沒法學到其謙謙君子的風度……
他很有修養，也有學問，亦有容人之量。

劉錫賢

我在福建中學唸書，學校沒有戲劇課程或相關的課外活動。那時候，表演藝術對我來說只是電影或電視劇集，我完全沒有舞台劇的概念。我首次觀看的舞台劇是一九七九年朱克叔導演的《中鋒》，我看後覺得那班演員很奇怪，竟會在舞台上演戲。

翌年，我再看香港首齣粵語演出的音樂劇《夢斷城西》，覺得更奇怪了——怎麼一班人會在舞台上唱歌跳舞的呢？我翻閱場刊，看到「導演鍾景輝」數字，便把他的名字記下來。在這之前，我也認識 King sir 的名字，因為他是「無綫」的高層和監製，掌管電視台的戲劇節目，又當主持、司儀，是一位高高在上的人物。可是，我不知道原來他更是舞台劇的大師。

一九八一年，我參演了香港話劇團的《喬峰》，當特約演員，又與周偉強等成立了一個名叫修明的業餘劇社。一次，我們在香港大學的 Drama Lab 以意大利即興喜劇（Commedia dell'arte）的表演形式演出。我在其中一段戲中模仿 King sir 的演員。這個秘密本來無人知曉，直至我們「演藝」首屆學生一次師生聚會，應該是首名模仿 King sir 的時，大家想玩遊戲。當時席間有人這樣說：「劉錫賢扮 King sir 唯妙唯肖，請他表演吧。」我唯有在 King sir 面前扮他在香港小姐競選當司儀的神態和口吻。幸好 King sir 看後很開心，大家亦覺得我演得很神似。

至於我通過舞台劇接觸 King sir，則是我在他於八四年導演的《馬拉／沙德》當特約演員，飾演瘋人院裏的一名職員。我常常在旁觀摩 King sir 的場面調度風格，從中學習。我很欣賞他當導演時給予各人很多發揮的機會。即使我們只是特約演員或戲份不多，他卻讓我們發揮，令我們投入，覺得很好玩，而不會有「唉，又要在台上站兩分鐘了」那種感覺。那次的演出經驗非常愉快，也令我對 King sir 留下深刻印象。我在八五年報讀「演藝」，也是因為想延續在《馬拉／沙德》的愉快感覺和向 King sir 學習戲劇。

對我來說，King sir 是一位良師益友。我們在「演藝」時，很多時候都很頑皮，但他從不責備我們，只會跟我們講道理，讓我們自我反省，了解自己的錯誤。我舉一個例子：我們常常於課餘時在校內的劇院兼任帶位員。倘若台上的演出是我們不認識的演員，我們是很稱職的帶位員。可是，若台上演出的是自己的同學的話，我們有時便會失控。一次，有些帶位員竟然樂極忘形，在謝幕時衝上舞台，與表演者一同歡呼。當時「演藝」的劇院由香

港藝術中心管理，中心因此向「演藝」的行政院長投訴，行政院長遂要求與任職戲劇學院院長的 King sir 和所有有關的學生見面。在會中，當 King sir 了解事情後，覺得那只是一件很正常的事情而並非大事，便說了一句：「學生以後不再做便是了。」King sir 在前後不足五分鐘的時間便迅即將風波平息。這件事情令我們認識到 King sir 是非常疼愛學生的。他絲毫沒有責怪我們，而是為我們解決問題。他一副不怒而威的神態盡顯大將之風，令我留下深刻印象。此事之後，我們更加尊重他。

我說 King sir 很疼愛學生並非單憑此事而下結論的。他為我們提供舒適和愉快的學習環境，讓我們在當中成長。他喜歡叫我們思考，培養我們獨立的判斷力和客觀的分析力。在我們的排練中，他永遠不會覺得我們有錯誤的做法。他會先叫我們用自己的想法演一次給他看，當他看到問題時才會給予意見。他讓演員自由發揮，從多方面嘗試。他只是在我們覺得演得不順暢時，才會建議我們試試另一種演法。他真的很厲害，往往只需三言兩語便能將他的建議解釋清楚，令我們迅即明白他想要我們怎樣去演。因此，大家在他的導演下都覺得很舒服，可以擁有自己的創作空間。我在「演藝」時是修導演系的，因為我除了 King sir 的演技之外，還想在他的身上學習導演方法。

我覺得我們第一屆和第二屆的學生最受惠，因為我們有較多時間從 King sir 身上學習。當時我們只有毛 sir（毛俊輝）和三叔（林立三）兩位負責教授演戲的導師，所以 King sir 也參與教授演戲。到了第三屆，他忙於行政工作，只教授戲劇史和理論。

我在「演藝」時，曾經演過很多由 King sir 導演的戲，例如《榕樹下》、《風流劍客》等。

242

劉錫賢（右）在King sir（左）八十一歲壽宴擔任司儀。（2018）

劉錫賢（右）在King sir（中）八十二歲壽宴擔任司儀，陳健彬（左）為King sir燃點蠟燭。（2019）

至於專業演出，我很幸運有機會演出 King sir 導演的《茶館》，又與他一起演出《金池塘》和讀演《人民公敵》。我最感到榮幸的是我和 King sir 合演了數次《金池塘》，由首演至最後一次重演，只有我和 King sir 的兩個角色沒有轉換演員。我很喜歡與 King sir 演對手戲，因為他永遠在很舒服和準確的情況下「發球」給他的對手，令對手很放心去接他的「球」，並且可以盡情發揮。

我自 King sir 的八十至八十二歲生日宴都是籌備小組的成員之一。在他八十歲之前，我們並沒有為他舉辦大型的生日宴會，只是一班學生與他一起吃頓飯，讓他開開心心而已。到了大夥兒吃 King sir 七十八歲生日晚飯時，提到兩年後便是 King sir 八十大壽，應該為他舉行一個大型壽宴了。我們得到 King sir 首肯，讓我們為他舉行這個壽宴後，並獲得 KB（香港話劇團前行政總監陳健彬）的支持，立即約了多名 King sir 在不同年代的學生一起籌備。這個「King sir 壽宴小組」的成員包括「浸會」的徐國榆、「無綫」藝員訓練班的麥振江和甄懋強、「麗的」藝員訓練班的林司聰和 Grace（黃嘉慧）、香港話劇團的 KB、「演藝」的則有我、May 姐（傅月美）、Johnson（余俊峰）和 Mary（李慧慧）。我們在二〇一七年三月二十三日在將軍澳一間酒店筵開八十席，為 King sir 舉行了一個盛大隆重的壽宴。

King sir 八十一歲那年，小組請來六席賓客為 King sir 賀壽。他八十二歲生日，我們則設席十二圍。二〇二〇年，我們本來亦想為 King sir 慶祝，卻突然發生疫症。他為了健康問題，不想與大家有太多接觸，所以我們只能致電向他道賀（編者按：二〇二一年亦如是）。我們這個小組早已說好不會解散的，大家都準備每年為老師籌辦生日盛會。告訴你們一個

劉錫賢（右）在「演藝」畢業時與King sir（左）合照。（1988）

劉錫賢（右）祝賀King sir（左）獲頒學術榮銜。

秘密，我們為了多見King sir，甚至希望每個月都聚會一次。King sir總會說：「吓！又吃！」

我從King sir身上學了很多做人的態度。他對人和事都以寬宏大量的胸襟面對，所以他的朋友和學生滿天下。他做人的態度亦反映在他導演和演出的工作之上，這也是我學習最多的方面。我們都是一條條的小河，他幫助我們匯聚起來成為一條大河。導演是很容易有主觀的傾向，他卻樂於接納別人的意見。他教曉我們不應主觀，亦不可以強制或強求，而是要懂得接納別人的意見，才能有更大的藝術成就。

劉錫賢在King sir當藝術顧問的《小城風光》演出。上圖為大合照，下圖為 King sir（左二）與演員謝君豪（左一）、葉進（左三）和劉錫賢（左四）研究演出。（2017）

我們當導演的，很多時候都會有一種習性，就是先作綵排，然後才理會配樂、音響、調度、燈光等事宜。King sir 卻是在第一天排戲時已經在腦海中知道這些事宜的所有安排。他任導演時，永遠都有一個很強的「底」，即是他在導戲前已經做好所有計劃和準備。所以，我們在他面前每走一步，他都知道我們是對或是錯。不過，如果我們所做的與他的「底」相距不太遠的話，他是會讓我們發揮的。因此，我們應該向 King sir 學習預早作好所有準備這個優點。我知道有些導演是很令演員擔心的，King sir 卻不會，他會令演員在第一天踏進排練室時，已經感到很舒服，不用為製作擔心。他真是我們的安全網，一個很好的「咕臣」，讓我們在「咕臣」內演戲。我身為導演，也希望我可以給予演員一個很大的「咕臣」，使他們不需要在我的戲中各師各法，而是舒服地發揮自己便行了。（本文所有照片由劉錫賢提供）

King sir 做人的態度反映在他導演和演出的工作之上，這也是我學習最多的東西。我們都是一條條的小河，他幫助我們匯聚起成為一條大河。

247

謝君豪

我是「演藝」的第二屆學生。在我那個年代，有些學生由基本課程開始，我則屬於「插班生」。King sir 是當時戲劇學院的院長，高高在上，很有權威。他既是院長，要做很多管理的工作，又要教學，很是忙碌。

我曾經上過 King sir 教學的科目，他在課堂中教我們導演知識、演員道德等戲劇學問。我還記得他教我們當演員必須遵守的四個D——Discipline（自律）、Dedication（獻身）、Drive（動力）和 Diligence（勤力），這四個D都是我至今仍然恪守的規條。

我在「演藝」時與 King sir 的關係並不密切。我們開始熟絡起來是在我畢業後，加入香港話劇團當全職演員的時候。我那時年紀輕，經驗淺，在話劇團演了兩個戲，

熟悉這套電影的讀者都知道這兩個角色是由大明星彼得奧圖（Peter O'Toole）和李察波頓（Richard Burton）分別飾演的，我只是一名初出茅廬的小子，怎會想到這個角色竟然會落在自己身上？當此劇上演完畢後，我問 King sir 為何會挑選我演亨利二世。他說這個國王性格瘋狂、任性和不羈，而他看出我身上有一股特有的氣質──神經質。這是我第一次聽到有人說我有這種特質。我在學校時，年紀比同班同學長，演出多是長輩、成熟的角色，很少有機會表現出這種特質。King sir 所說的神經質是連我自己也不知道，亦看不出來，但他卻早已一眼看穿，這正是他屬害之處。之後，我發現我演得最手到拿來的都是狂妄不羈，玩世不恭，詐癲扮傻的角色，如《南海十三郎》的南海十三郎和《還魂香》的老殘等，都具有這種特質。

人人都說 King sir 從不發脾氣，是一名好好先生。事實上，他一旦發起脾氣時，聲量是很驚人的。我為甚麼會知道？因為我曾經被他當眾責罵。當時我仍在「演藝」讀書，King sir 邀請了一位嘉賓到課堂講學。碰巧那天我身體不適，沒有上學，自然沒有出席嘉賓的講座。晚上，我覺得精神好了些，便返回學校的小劇場排戲。在綵排中，忽然聽到 King sir 在排練室上層居高臨下，用手指着我大聲地喊：「謝君豪，你為何剛才不來聽課？」他的聲量很大，姿態恍如帝王般令人生畏。全場立時鴉雀無聲，我則差點嚇破膽。我人急智生，

都是跑龍套的角色。沒想到 King sir 在一九九〇年為話劇團導演尚阿努依（Jean Anouilh）的《雄霸天下》（Becket）時，竟然讓我演 B 組男主角之一的亨利二世，潘煒強飾演Becket；A 組則分別由兩位比我們資深的演員葉進和林尚武飾演。

謝君豪（最後排左一）若農曆新年期間在港的話，必定向King sir（中坐左三）拜年。（2015，辛偉強提供照片）

謝君豪（左）與King sir（右）同月同日生日，每次他出席King sir的生日會時，King sir總會邀請他一起切蛋糕和祝酒。（2019，林司聰提供照片）

記起我早上看醫生時取了醫生證明書，而證明書剛好放在褲袋內。我連忙從褲袋取出證明書，並揮着向 King sir 說：「我是有醫生簽發患病證明書的。」我既然有證明書，King sir 也沒奈何，只好悻悻然地拋下一句：「你自己向嘉賓解釋」，便拂袖而去。我後來才知道那天原來有多名同學沒有出席，所以才會令平時詳和友善的 King sir 勃然大怒。

這個拜年約會是時代變遷的見證。

多年以來，每年的年初三我也向 King sir 拜年。由年初一至年初三，King sir 家中的拜訪者總是絡繹不絕。向他拜年的後輩都趁機聚在一起吃頓飯，唱唱卡拉 OK，聊聊天，好不熱鬧。這些年來，我們都見證着彼此成長。有些是自己由年輕人變成娶妻生子的中年人；有些早已是父母輩的，每年也帶着孩子來，我們便看着他們的小孩子長大成人。King sir 內地回來向他賀壽。回想起來，近年若我生日時在香港的話，都會與 King sir 一同度生日，甚少單獨慶祝。

我與 King sir 同在新曆三月二十三日生日，每年他的學生都會為他舉行生日宴。若我在港的話，都託他的福，出席他的生日宴。雖然他是主角，但總會邀請我與他一起切生日蛋糕，一同接受賓客的祝福，令我非常高興。他八十歲設壽宴時，我本來不在香港，但也專程從

對我來說，King sir 是香港戲劇界的一代宗師，亦是開拓香港電視和戲劇的先鋒，是一位舉足輕重的人物。他將從耶魯大學學到的現代西方戲劇帶返香港，開拓了香港劇壇。他曾任香港首個專業劇團香港話劇團的藝術總顧問、在「無綫」和「麗的」兩個電視台主理戲

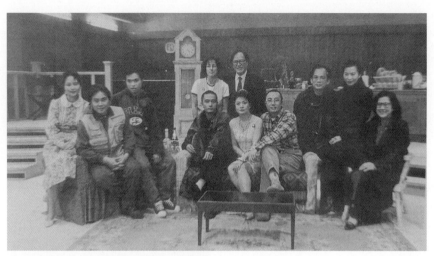

King sir（後排左二）導演《明月明年何處看》，與謝君豪（前排左四）及其他演員合照。（1996，香港話劇團提供照片）

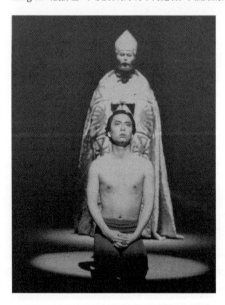

King sir看中謝君豪（前）的特質，起用他在《雄霸天下》中飾演亨利二世，後立者為潘煒強。（1990，香港話劇團提供照片）

King sir 是香港戲劇界的一代宗師，亦是開拓香港電視和戲劇的先鋒，是一位舉足輕重的人物。

劇節目、在「演藝」任職戲劇學院院長等，在多個工作崗位上為劇壇和電視台培訓了無數演藝人才。這樣的一名戲劇大師卻天生低調，從來不宣揚自己的輝煌歷史，這正是我們敬佩他之處。

我覺得香港真是一個奇怪的地方。King sir 這麼一位有成就和貢獻的前輩，這麼一位重要的拓荒者，卻沒有廣泛地被人注意到他為香港開拓戲劇世界所付出的努力。若是在外國的話，他一定已經被寫在戲劇史上，受到應有的重視，因為他不是一般重要的人物，而是絕對重要的人物。事實上，現時影視、舞台很多從業員都直接或間接是他的徒弟，甚至是從未見過祖師爺一面的徒子徒孫，他在香港表演藝術界的地位是無人可以替代的。

253

陳國邦

King sir 在我未入讀「演藝」前，在社會上已經有很高的知名度，因為他是電視台的高層人員。自他加入「演藝」任職戲劇學院院長後，學校便有一名重量級的人物坐鎮，這是一個非常吸引學生報讀的因素。

一九八五年，我十八歲，開始在「演藝」唸書。當時我並不認識 King sir，只知道他是一位名人。不過，經過四年在校內的接觸，到我在八九年畢業時，我已經開始慢慢認識他了。

猶記得三十年前我初入讀「演藝」時，很不明白為何 King sir 會收錄兩班學生。一班是剛中學畢業的青年人，一班卻是年紀較大，甚至是三四十歲的中年人。這兩班人來自不同背景，也有不同的外觀。當時我覺得很奇怪，現在我才了解這是體現 King sir 對

表演藝術的認識和他追求教育效果的判斷準繩。試想想，在校園內演出的舞台劇中，往往有着不同年齡的家庭成員角色。如果所有演員都是屬於同齡層，當中卻有着祖父母或父母角色，我們這些只有十多二十歲的學生便要扮老了。可是，若然我們由實際年齡與角色相近的演員飾演較年長的角色，由於他們有着較成熟的性格和外觀，而且比起一般學生的人生多走了十多年的路，雙方演對手戲時自然會產生不同的效果。我是要到後來才體會到 King sir 當年收生的智慧和學問。

在學校時，King sir 和我無論是身份和地位都是不對等的。他是院長和老師，我只是他芸芸學生之一。但是，開學後不久，我便察覺到這個「院長和老師」的身份只在課堂上生效；在課堂之外，King sir 漸漸成了我的「家長」、「長輩」，甚至是一位「大朋友」。我自覺 King sir 頗喜歡我，我想這便是人與人之間的緣份吧。

King sir 和我之間的情誼「進化」始自《相約星期二》，我們由師生的感情提升至父子的感情。坦白說，我從「演藝」畢業後，與《相約星期二》的明哲一樣，沒有再與昔日疼愛我的老師聯絡。若非因為我們合演《相約星期二》，King sir 在我的心中只是一位有學識智慧、在學校時很疼愛我的好老師和一名藝術家。我很尊重他，肯定我死時也會記得他，但就只是至此為止──是中英劇團這齣製作將我和老師再次緊緊地扣在一起。

話說「中英」在還未排練《相約星期二》之前，有一天我在「無綫」的化妝間遇到 King sir。那段日子我的心情很差，因為很多人都說我的戲好，但我卻沒有機會再走前一步，令

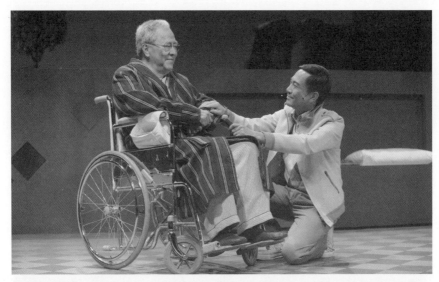

上圖和下圖：King sir(左)與陳國邦(右)這對舞台上下的師生一共合演了八年《相約星期二》。(中英劇團和陳國邦提供照片)

我很是氣餒。所以，我跟 King sir 說我想離開「無綫」。King sir 聽了我的牢騷後，反問我為何當初想做演員。他這條問題如當頭棒喝，立即喚起我學習演戲的初心。接着我問 King sir 曾否閱讀過小說《最後十四堂星期二的課》(Tuesday with Morrie)。他搖頭，但卻說他將會為「中英」演出由該小說改編而成的舞台劇《相約星期二》。我聽後覺得非常神奇，認為是上天給我的一個好機會，便直接問 King sir 可否讓我演明哲一角。沒多久，「中英」當時的藝術總監古天農致電給我，令我非常興奮。我可沒想到他原來是拒絕我，因為他已經安排了駐團演員盧智桑演出。我當時很失望，但也沒辦法。兩年後，「中英」第三次演出，盧智桑剛巧沒空，便由我代替。自此，我便一直演出該劇由古天農導演的版本，即使推掉其他工作也堅持要演下去。

在那八年間，我們演了一百多場，劇中的每一句台詞我們都唸了一千多次。即使這樣，King sir 每一年仍然帶領着我這名學生不斷令演出更臻完美。人是會隨着年齡成長而對文字產生不同的思想，所以他會對我說：「邦，這句說話你可以試試改用另一個字眼說出。」其實，除非觀眾是以研究的角度觀看，否則未必會感覺到箇中變化。但是，King sir 依然帶領着我追求最完美的演出。

我在「浸會」授課時，每個學期都一定會告訴學生一件事情，那是發生在我們演出《相約星期二》四或五年後的一個晚上。King sir 和我在開場前，一定會在休息間細聽觀眾席的聲音，從而判斷當晚觀眾的情緒。那晚，觀眾進場後出奇地寧靜。King sir 注意到這一點，立即跟我說：「今晚的觀眾很靜。你是第一個出場的演員，你今晚要嘗試改以另一種方式

257

唸你的第一段獨白。」我一聽便明白 King sir 的意思，他是要我使觀眾放下他們既有的設定。此話怎說呢？讓我解釋一下。譬如說，我今晚去看喜劇，我便會懷着愉快的心情去看劇。因此，觀眾是會選擇既定的心情進入劇場的。根據我們過去數年的演出經驗，懷着沉重的心情和抱着平常心進場看《相約星期二》的觀眾的比率是頗為平均的。可是，那晚的觀眾卻出奇地沉靜，我們肯定超過大半的觀眾是懷着沉重的心情進場。所以，King sir 便叫我將這些觀眾的沉重情緒拉起來。我聽到他的指示後，立即坐下沉思，想方法打散他們的既定想法。

那段獨白的內容是我告訴觀眾我剛出席莫里老師的喪禮，而且那天亦是記錄着我和他的對話的書籍──《最後十四堂星期二的課》的新書發佈會舉行之日。在之前的數十場演出中，我是仍然帶着悲傷的心情唸這段開場白的。那個晚上，我照常唸那段開場白，但卻調校了唸獨白的心情──我將莫里的離世推前了十年，即是他在十年前已經死去。十年後的今天，正是我撰寫莫里逢星期二給我上課的內容的書籍發佈日的第十個周年紀念日。那本書籍既然是莫里留給我的珍貴禮物，我自然是以充滿喜悅的心情告訴觀眾。我作出這個微調，一下子便將觀眾的情緒拉上來。

我演出《相約星期二》時，King sir 沒有當我是他的學生，而是他的演戲對手。他從來不會給我這名對手任何「命令」，例如你應怎樣怎樣，或你要怎樣怎樣，因為他知道那是我的選擇和演繹。那次是例外，因為他考慮到效果的問題，才以他的經驗和智慧給我意見，亦可見他對我這名拍檔充滿信心。我完全沒有因聽到他的意見而驚慌失措，只是立即集中精神想辦法做好思想準備。我在電視台工作和拍電影時，常常遇上突發事情，早已訓練好「執生」的能力。那次我們的成功可以說是我藝高他膽大的成果。

中英劇團到洛杉磯演出《相約星期二》,上圖為King sir(前排左一)與陳國邦(前排左二)在演出後與移居當地的劇壇前輩慧茵(後排左三)、King sir的「浸會」學生雷振澤夫婦(後排左一和二)和余比利(後排左四)留影;下圖則是King sir的香港業餘話劇社劇友紛紛由北美洲各市到洛杉磯捧場:來自溫哥華的袁報華夫婦(後排左一和左三)、三藩市的譚務雪(後排左五)和居於洛杉磯的慧茵(後排左二)。余俊峰(後排左四)是King sir「演藝」的學生,隨團到洛杉磯。(2011,慧茵提供照片)

陳國邦（左）與King sir（右）在「演藝」戲劇學院學生到北京戲劇學院作學術交流時留影。（1986，陳國邦提供照片）

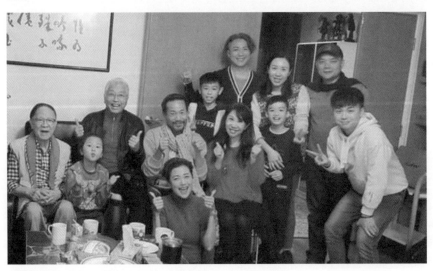

陳國邦（左四）一家三口到King sir（左一）家中拜年，二人中間為劉達志。（2020，盧宛茵提供照片）

之後每年，King sir 和我都研究如何令演出再上一層樓。我們憑着技巧和經驗，使到每次的演出都有新鮮感，令觀眾更容易進入我們的故事之內。畢竟從文字上看《相約星期二》這個故事時，那份感覺是很令人惋惜的。雖然莫里留下來的是美好的意念，可是明哲的回憶卻是哀傷的，故觀眾帶有既定情緒入場亦屬自然。沒料到那次因為觀眾的行為出現變化，令到 King sir 指導我打破他們的既定情緒。那次經驗令我有一個體會，就是演員不要被既定的文字影響分析，而是要相信我們有能力控制角色，並且要引領觀眾跟着我們為角色設定的情緒來欣賞演出。即使我們一字不改，只要作出小小的變化，便會令演出產生不同的效果和觀眾產生兩種不同的情緒，這是戲劇的蝴蝶效應。

我常常用這個例子來教學，是因為我想告訴學生 King sir 的敏感觸覺。King sir 在「演藝」導戲時曾跟我們說舞台劇是活的藝術，今天的觀眾與昨天的觀眾不同，同一句台詞亦會產生不同的效果。經排練後，我們大約得到八成的固定效果，到演出時卻會產生一、兩成不同的效果。正因如此，King sir 導戲時不會要求我們與昨天一樣，因為舞台是活的藝術，每場演繹都有它的獨特生命。

表演藝術的範疇並非一條方程式或理論。演員所學習的也並非放諸四海皆準的理論，亦不能具體地說出來。我們在「演藝」追隨 King sir 學習戲劇，是要長年累月透過模仿和觀察他的語言、價值觀和是非觀，再學習、分析和接受他的態度，潛而默化地被他追求藝術的熱誠影響。這些都不是具體的知識，而是我受感於他以其整個人生對藝術的追求。我們很容易找到 King sir 的戲劇生命軌跡。他應是首位感到「耶魯」唸戲劇的中國人，為何會在畢

業後返回香港，在不同的機構有系統地培育戲劇學生呢？他花在教育之上不是三數載的短時間，而是他的一生。我正是透過他的言行舉止向他學習他對戲劇的追求和奉獻。

在那歷時八年的演出過程中，我們每年都有兩、三個月聚在一起。我很幸運，可以與他合作那麼多年。不過，令我更加高興的是《相約星期二》提升了我和King sir的感情。我在最後一次演出《相約星期二》的場刊內寫了一段心底話，文中我以King sir在該劇的台詞表達我的心聲。劇中他飾演的莫里對着我飾演的明哲說：「如果我有第二個兒子，我希望會是你。」不瞞你說，他每次唸到這句台詞時我都崩潰。我現在以明哲的心聲來對King sir說：「如果我有第二個父親，我希望是你。」我是因為《相約星期二》與King sir合作，促使我們從師生關係提升至父子的層面。《相約星期二》是成就我視King sir為我的第二位父親這段情誼的橋樑。

現時我與我的「第二位父親」常常見面。我與他走在路上時，我會輕輕扶着他。每個星期，我都會盡量與他喝茶，帶他到不同的餐廳品嚐各式美食。在他眼中，我依然是那名仍在「演藝」讀書的學生。所以，每次結帳時，他都爭着付款。我駕車送他回家時，他仍然叫我停在大廈門口便可，他可以自行回家。我每次都要跟他說：「King sir，你的學生已經不再是以前的小小學生了，你放心讓我照顧你吧。」

我和King sir的師生和父子情誼至今已有三十多年，我希望可以一直延續下去，讓我繼續照顧他。

如果我有第二個父親，我希望是 King sir……《相約星期二》

是成就我視 King sir 為我的第二位父親這段情誼的橋樑。

陳國邦（右）祝賀他的「第二位父親」King sir（左）八十二歲壽辰。
（2019，林司聰提供照片）

King sir（右）和陳國邦（左）曾在電視劇《大太監》中合作。（2012，
陳國邦提供照片）

本書作者謹向鍾景輝博士、以下各位人士及機構致謝

（排名按筆劃序）

文燦榮　先生　　林司聰　小姐

成玉珍　小姐　　林尚武　先生

余比利　先生　　林耕　　小姐

余俊峰　先生　　梁天　　先生

李司棋　小姐　　梁舜燕　小姐

李家駒　先生　　施永恒　先生

李趣慧　小姐　　柳影虹　小姐

呂有慧　小姐　　袁報華　先生

呂珊珊　小姐　　陳永泉　先生

辛偉強　先生　　陳國邦　先生

周志輝　先生　　陳健彬　先生

264

陳敢權　先生

張可堅　先生

彭杏英　小姐

黃詩韻　小姐

黃嘉麗　小姐

劉雅麗　小姐

劉達志　先生

劉錫賢　先生

慧茵　小姐

Lisi Tang　小姐

滕喵喵　小姐

盧宛茵　小姐

謝君豪　先生

鄺慧詩　小姐

羅冠蘭　小姐

譚偉權　先生

中英劇團

香港話劇團

香港演藝學院

聯合新零售（香港）有限公司

香港藝術發展局

Space

鳴謝

作者／編輯小傳

涂小蝶於香港浸會大學傳理系畢業後，赴美國三藩市州立大學創作藝術學院戲劇藝術系攻讀，獲碩士學位，續到三藩市 American Conservatory Theater 深造表演和導演。後獲香港浸會大學人文及創作系頒發博士學位，主要研究戲劇、電視和歌詞。

涂氏回港後從事文化、傳媒及出版工作多年。二〇〇二年加入香港話劇團，為話劇團首名戲劇文學研究員，亦為全港首名全職戲劇文學研究員。二〇〇四年兼任話劇團藝術總監助理，二〇〇七年底至二〇〇八年底轉任香港話劇團委約編輯。

二〇〇八至二〇一二年，為網上電視台「我們的電視」《劇場會客室》節目擔任主持及統籌，曾訪問一百位香港劇場工作者。涂氏亦曾任團劇團董事會副主席、澳門大學教育學院戲劇科講師、香港歷史博物館「香港故事」〈電視先驅〉研究員等職位；現為「香港舞台劇獎」評審委員、香港藝術發展局審批員、《文匯報》「采風版」專欄作者、《澳門日報》「演藝版」劇評人和普劇場董事等。

近年編寫的劇本包括：《如真如假》、《蝴蝶與天虹》和《寢室物語》。《蝴》劇被收錄在香港教育局「中學中國語文戲劇

266

教材系列二之劇本選輯及導賞」之中。涂氏亦曾多次獲香港

教育局之邀為中學教師舉辦的戲劇賞析課程講學。

涂氏曾為話劇團籌辦《從此華夏不夜天——曹禺探知會》學

術研討會及編輯、撰寫和統籌多本戲劇刊物，包括：《劇藝

言荃——香港話劇團二十五年誌慶特刊》、《香港話劇團公司

資料冊》、《戲言集》、《劇評集》、《劇話三十——香港話劇

團三十年誌慶特刊》、《從此華夏不夜天——曹禺探知會論文

集》、《還魂香・梨花夢的舞台藝術》、《編劇集》和《魔鬼契

約的舞台藝術》；編輯由國際演藝評論家協會出版的《品味

戲劇——香港話劇團演出導賞手冊選》；編輯由香港戲劇協

會出版的《香港劇壇點將錄》（第五輯）；編撰由紅寶文化傳

播出版的《戲劇大師鍾景輝的戲劇藝術之舞台篇》、《戲劇大

師鍾景輝的戲劇藝術之電視篇》、《戲劇大師鍾景輝的戲劇藝

術之理論及教學篇》和《重踏香港業餘話劇社昔日足迹》（上

冊），迄今共編輯、撰寫或統籌十五本關於香港戲劇的著作，

以及撰寫由中華書局出版的《香港詞人系列——鄭國江》一書。

《戲劇大師 鍾景輝的戲劇藝術》之《理論及教學篇》

作者／編輯：涂小蝶

出版：紅寶文化傳播公司

地址：九龍荃灣柴灣角街 33-45 號裕豐工業大廈 401 室

電話：(852) 53003033

電子郵址：rubycmco@yahoo.com.hk

美術設計：施永恆 SPACE

編務助理：滕喵喵

校對：Lisi Tang、滕喵喵

發行：聯合新零售（香港）有限公司

地址：香港新界荃灣德士古道 220-248 號荃灣工業中心 16 樓

電話：(852) 2150 2100

傳真：(852) 2407 3062

國際書號：978-988-19106-4-6

出版日期：二〇二一年五月初版

售價：港幣一百四十八元

出版者保留一切版權。任何人士未經出版者書面同意之前，不得以任何方式作全部或局部翻印、仿製或轉載本書任何部份的文字或圖片。

Chung King Fai -- the Guru of Hong Kong Theatre
A Life in Drama Theory and Education

Author / Editor:	Siu Tip Tao
Publisher:	Ruby Culture and Media Company
Address:	401 Yue Fung Industrial Building, 33-45 Chai Wan Kok Road, Tsuen Wan, Kowloon, Hong Kong
Tel No:	(852) 53003033
Email address:	rubycmco@yahoo.com.hk
Graphic Designer:	Sting Sze (SPACE)
Editorial Assistant:	Miu Miu Teng
Proofreaders:	Lisi Tang, Miu Miu Teng
Distributor:	SUP Retail (Hong Kong) Limited
Address:	16th Floor, Tsuen Wan Industrial Centre 220-248 Texaco Road, Tsuen Wan New Territories, Hong Kong
Tel No:	(852) 2150 2100
Fax No:	(852) 2407 3062
ISBN:	978-988-19106-4-6
First Published:	May 2021
Price:	HKD 148

All rights reserved. No part of this book may be reproduced in any manner without the prior written permission from the Publisher.

香 港 藝 術 發 展 局
Hong Kong Arts Development Council

香港藝術發展局全力支持藝術表達自由，本計劃內容並不反映本局意見。

Hong Kong Arts Development Council fully supports freedom of artistic expression. The views and opinions expressed in this project do not represent the stand of the Council.